Paris Calligrammes
Eine Erinnerungslandschaft
— Ulrike Ottinger

Reconnais-toi

Cette adorable personne c'est toi

Sous le grand chapeau canotier

Œil

Nez

la bouche

Voici l'ovale de ta figure

ton cou

Voici enfin
l'imparfaite image
de ton buste adoré
vu comme
à travers un nuage

un peu
plus bas
c'est ton
cœur
qui
bat

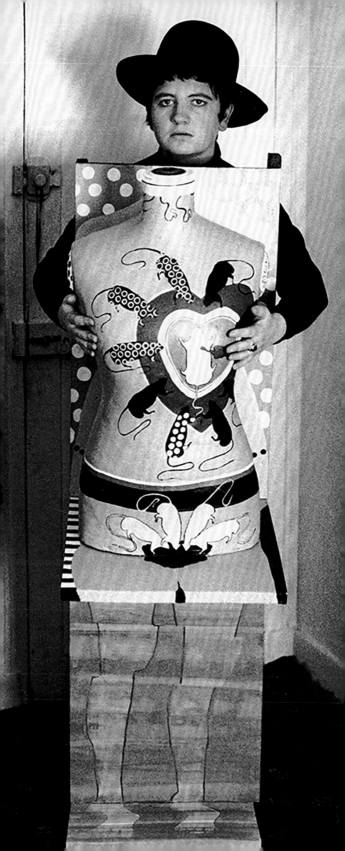

Paris Calligrammes
Eine Erinnerungslandschaft
— Ulrike Ottinger

Hrsg. / Éd. / Ed.
Bernd Scherer, Haus der Kulturen der Welt
Texte von / Textes de / Texts by
Aleida Assmann, Ulrike Ottinger, Laurence A. Rickels, Bernd Scherer

Vorwort
— Bernd Scherer

Paris Calligrammes ist ein sehr persönlicher Rückblick der Künstlerin Ulrike Ottinger auf das 20. Jahrhundert. Im Mittelpunkt steht Paris: Die Stadt ist die Protagonistin des Films von Ulrike Ottinger, ihre Straßen, ihre Stadtviertel, ihre Buchläden, ihre Kinos, aber auch ihre Künstler*innen, Schriftsteller*innen und Intellektuellen. Es ist ein Sehnsuchtsort, ein künstlerisches Biotop, aber auch ein Ort, an dem uns die Dämonen des 20. Jahrhunderts begegnen.

1962 bricht die junge Ulrike Ottinger aus der deutschen Provinz auf, die ihr zu eng geworden ist. Es ist die Provinz eines vom Nationalsozialismus gezeichneten Nachkriegsdeutschlands, in der ihre ersten Begegnungen mit französischen Soldaten der Besatzungsarmee stattfinden, von denen einige ihre Freunde werden. Ihre kleine Isetta, mit der sie sich auf die Reise in die große Stadt macht, versagt unterwegs. Die letzten Kilometer muss die junge Deutsche trampen. Ausgerechnet ein aus dem Film noir bekannter schwarzer Citroën bringt die Künstlerin nach Paris.

4 Die europäische Metropole wird ihre neue Heimat und zugleich ihr großstädtisches Laboratorium. Der Ort, der beides für sie verkörpert, ist der Buchladen Librairie Calligrammes von Fritz Picard. Hier gehen die Künstler*innen und Schriftsteller*innen der Stadt ein und aus. Im Film begegnen sie uns alle im berühmten Gästebuch, das Ulrike Ottinger fünfzig Jahre später zu Beginn der Dreharbeiten erwerben kann. Es liest sich wie ein »Who's Who« der damaligen künstlerischen und literarischen Welt von Paris: von Hans Arp über Hans Richter zu Max Ernst; von Gustav Regler über Jacob Taubes bis zu Paul Celan.

Hier treffen die Dadaisten auf die Situationisten, die Marxisten auf die französischen Heidegger-Jünger. Es ist ein Ort geistiger Auseinandersetzung, aber auch ein Ort, an dem Freundschaften geschlossen und gemeinsame Ideen geboren werden. Kurzum, die Librairie Calligrammes wird für Ulrike Ottinger eine neue, eine kulturelle Heimat. Sie verkörpert das bessere Deutschland, hier trafen und treffen sich die jüdischen Geflüchteten. Der Buchbestand verdankt sich vielen Emigrant*innen, die auf der Flucht vor den Nazis in Paris ihre letzten Bücher verkauften. Es ist in diesem Sinne auch ein Ort, wo die deutsche Literatur und Philosophie, die vor 1933 geschrieben wurde, eine Zuflucht fand, und wo sich gleichzeitig ein neuer Denkraum für die Akteur*innen der Pariser Kulturszene der 1960er Jahre bot.

Die beiden Weltkriege des 20. Jahrhunderts markierten auch eine Zivilisationskrise Europas, die nach 1945 noch nicht überwunden war. Der Zerstörung der Zivilisation im Innern Europas, die wesentlich von den Faschisten und Nationalsozialisten betrieben worden war, entsprach die koloniale Gewalt, die Europa in den anderen Teilen der Welt ausübte. Beide Formen von Gewalt waren zu Kriegsende noch lange

Dans *Paris Calligrammes*, l'artiste Ulrike Ottinger remonte le temps et pose sur le siècle dernier un regard très personnel et subjectif. Ce regard est centré sur Paris : la ville est le personnage principal du film d'Ulrike Ottinger avec ses rues, ses quartiers, ses librairies, ses cinémas, mais aussi ses artistes, écrivains et intellectuels. C'est un lieu de désir, un biotope artistique, mais aussi un lieu où les démons du XXe siècle viennent à notre rencontre.

En 1962, à vingt ans, Ulrike Ottinger quitte la province allemande où elle se sent désormais trop à l'étroit. Dans cette Allemagne d'après-guerre marquée par le national-socialisme, elle a rencontré des soldats français des troupes d'occupation, dont certains sont devenus des amis. La petite Isetta avec laquelle elle entreprend son voyage vers la grande ville rend l'âme avant d'arriver à destination. Elle doit faire du stop pour parcourir les derniers kilomètres. Et c'est l'une de ces Citroën noires rendues célèbres par les films policiers qui emmène la jeune artiste jusqu'à Paris.

La métropole européenne devient à la fois son nouveau port d'attache et son laboratoire urbain. Le lieu qui incarne pour elle ces deux aspects est la Librairie Calligrammes de Fritz Picard. Les artistes et les écrivains de la ville y sont chez eux. Dans le film, nous les rencontrons en feuilletant le célèbre livre d'or qu'Ulrike Ottinger a pu acquérir cinquante ans plus tard, au début du tournage. On croirait un Who's Who des milieux artistiques et littéraires du Paris de l'époque : de Hans Art à Max Ernst en passant par Hans Richter, de Gustav Regler à Paul Celan en passant par Jacob Taubes.

Chez Picard, les dadaïstes rencontrent les situationnistes, les marxistes se heurtent aux disciples français de Heidegger. Les débats intellectuels sont fertiles, des amitiés se nouent, on élabore ensemble des idées. Bref, la Librairie Calligrammes devient pour Ulrike Ottinger une nouvelle patrie culturelle. Elle incarne la bonne Allemagne, c'est ici que se retrouvaient et se retrouvent encore les émigrés juifs. Si l'on y trouve autant d'ouvrages rares, c'est parce que de nombreux exilés ont vendu leurs derniers livres à Paris avant de reprendre leur route pour échapper aux nazis. Vue sous cet angle, la librairie de Picard fut à la fois un refuge pour la littérature et la philosophie allemandes antérieures à 1933, et un nouvel espace de pensée pour les acteurs et actrices de la vie culturelle parisienne des années 60.

Les deux guerres mondiales furent le signe d'une crise de la civilisation européenne qui n'était pas encore surmontée après 1945. La destruction de la civilisation à l'intérieur de l'Europe, due pour l'essentiel aux fascistes et aux nazis, avait pour pendant la violence coloniale que l'Europe exerçait sur d'autres parties du monde. À la fin de la guerre, ces deux formes de violence étaient bien loin d'être jugulées. Leurs

nicht überwunden. Ihre Dämonen suchten die Gesellschaften in der Folge immer wieder heim und schufen neue Traumata. Vor diesem Hintergrund entpuppte sich der Sehnsuchtsort Paris für die junge Künstlerin auch als Ort, an dem die koloniale Gewalt noch nicht gebannt war. An den Stadträndern der Metropole lebten Anfang der 1960er Jahre viele Algerier*innen rassistisch ausgegrenzt in Armenvierteln und wurden als billige Arbeitskräfte ausgebeutet. Als sie auf die Straße gingen, um ihre Rechte einzufordern, wurden die Demonstrationen blutig niedergeschlagen. Der Führer der Polizei war ausgerechnet der Verantwortliche für die Judendeportationen des Vichy-Regimes. Anschließend wurde das blutige Massaker totgeschwiegen und vertuscht. Dokumente wurden vernichtet, niemand wurde zur Rechenschaft gezogen. Trotz Friedensvertrags mit Algerien lebte der Kolonialismus in den Köpfen und Strukturen weiter.

Es ist das große Verdienst von *Paris Calligrammes,* diese Widersprüche, die die europäischen Gesellschaften des 20. Jahrhunderts prägten, nicht angesichts der geliebten Metropole auszublenden. Und sie werden auch im weiteren Werk von Ulrike Ottinger immer wieder eine Rolle spielen. Denn in der Tat wurde ja das Paris der 1960er Jahre für sie als Künstlerin zum transformativen Ort.

—

6

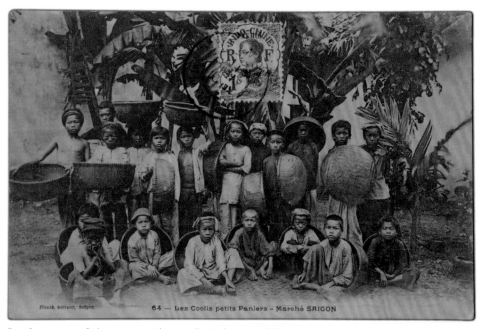

Postkarten aus Saigon, gesendet an die Zuhausegebliebenen

démons ont continué à hanter les sociétés et ont créé de nouveaux traumatismes. Dans un tel contexte, ce lieu de désir qu'était Paris se dévoila aux yeux de la jeune artiste comme étant aussi un lieu où la violence coloniale n'était pas encore exorcisée. En ce début des années 60, nombreux étaient les Algériennes et les Algériens vivant dans des conditions misérables à la périphérie de la métropole, exploités en tant que main-d'œuvre à bon marché. Lorsqu'ils défilèrent dans les rues pour exiger le respect de leurs droits, ils furent sauvagement réprimés. Le préfet de police n'était autre que Maurice Papon, le responsable de la déportation des Juifs sous le régime de Vichy. Par la suite, le massacre de ces manifestants fut occulté et l'histoire falsifiée. Des documents furent effacés, personne n'eut de comptes à rendre. Malgré les accords de paix avec l'Algérie, le colonialisme se perpétuait dans les esprits et dans les structures sociales.

L'un des grands mérites de *Paris Calligrammes* est justement, malgré l'amour que l'auteure porte à cette métropole, de ne pas passer sous silence ces contradictions qui marquent les sociétés européennes du XXᵉ siècle. Des contradictions qui n'ont jamais cessé de jouer un rôle dans l'œuvre ultérieure d'Ulrike Ottinger. Car le Paris des années 60 devint pour l'artiste le lieu de toutes les métamorphoses.

7

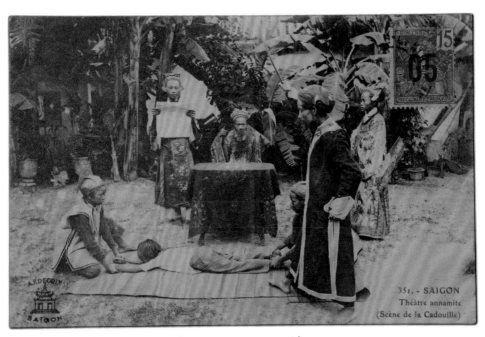

Cartes postales de Saïgon, envoyées aux personnes restées au pays

8

Mémoires de Paris — eine kleine Flanerie — Ulrike Ottinger

Gehen und sehen wurde zu meiner aufregendsten Beschäftigung. Vom Denfert-Rochereau, dessen Mitte durch einen riesigen Löwen besetzt war, über die großen Boulevards Montparnasse und Saint-Michel, durch den Jardin du Luxembourg, zur mittelalterlichen Kirche Saint-Julien-le-Pauvre, in deren stillem, blühendem Gärtchen ich oft auf einer Steinbank mit Blick auf Notre-Dame saß, bevor ich über die Île de la Cité weiter zum Quartier Juif flanierte, dem einzigen Ort, wo es Buttermilch und verschiedene koschere Delikatessen gab und an dessen baufälligen, oft mit Balken abgestützten Häusern die Glaser — ihre zerbrechliche Fracht in auf den Rücken geschnallten Kiepen mit sich führend — mit dem traurig langgezogenen Ruf »Vitrier« vorbeigingen in der Hoffnung, jemand ließe seine zerbrochenen Fenster reparieren; von dort aus weiter über die Bibliothèque Nationale, die später meine Radierungen ankaufte, die ich im Atelier von Johnny Friedlaender geschaffen hatte, zur Bourse, vorbei an den großen Brasserien mit ihren üppigen und verlockend duftenden Auslagen an Meeresfrüchten, durch die labyrinthischen Passagen mit ihren unvorstellbar vielfältigen Geschäften und Antiquariaten, in denen man stundenlang stöbern konnte, und dann die vielen Stufen hinauf zu Sacré Coeur auf dem Montmartre. Hier war die ganze Stadt zu überblicken und machte Lust, gleich wieder zu einer der vielen Stellen aufzubrechen, die man zuvor ins Auge gefasst hatte. Über die Butte mit ihren verwinkelten Gassen ging es hinunter, vorbei am Haus Tristan Tzaras, modern und schmucklos gebaut von Adolf Loos und in die mittelalterliche Architektur durch die Aufnahme der festungsartigen alten Steinmauern in wunderbarer Weise eingefügt. Am anderen Fuße des Hügels dann das Palais Drouot mit seinen vielen Versteigerungssälen und seinem immensen Angebot an wertvollen oder grotesken Objekten, deren Geschichte reichen Stoff für dramatische Filmerzählungen böte; dann weiter vorbei am Grand und Petit Palais in Richtung Trocadéro, das damals noch das Musée de l'Homme mit seiner spektakulären afrikanischen Sammlung und später auch die Cinémathèque beherbergte, zum Musée d'Art Moderne, auf dessen Vorplatz ein älterer eleganter Herr jeden Sonntag zum mitgebrachten aufziehbaren Grammophon im Anblick der Tour Eiffel auf Rollschuhen Wiener Walzer tanzte. Von der Rive Droite über den Pont Royal wieder hinüber zur Rive Gauche und über die Rue des Saints-Pères, in der sich meine Galerie befand, zur Rue de Fleurus, in der die von mir schon mit sechzehn Jahren viel gelesene Gertrude Stein und Alice B. Toklas gelebt hatten, weiter zur Rue du Dragon, zur kleinen, gleichwohl weltweit bekannten Librairie Calligrammes, Antiquariat, Literaturbörse und Treffpunkt der judischen wie der politischen Emigranten aus Nazideutschland und aller, die sich für deutschsprachige Literatur interessierten.

Mémoires de Paris —
Une petite flânerie
— Ulrike Ottinger

Marcher et regarder devinrent mes occupations les plus exaltantes. Partant de la place Denfert-Rochereau, dont le centre était occupé par un lion gigantesque, je passais par les grands boulevards du Montparnasse et Saint-Michel, par le jardin du Luxembourg, par l'église médiévale Saint-Julien-le-Pauvre avec son paisible jardin fleuri où je m'asseyais souvent sur un banc de pierre avec vue sur Notre-Dame, avant de traverser l'île de la Cité pour aller flâner dans le quartier juif, seul endroit où l'on pouvait trouver du lait ribot et diverses autres délicatesses casher ; où les vitriers, leur fragile cargaison attachée sur une hotte, parcouraient les rues bordées de maisons vétustes, souvent soutenues par des étais, en poussant leur triste cri traînant « Viii — trier ! » dans l'espoir que quelqu'un souhaitât remplacer ses vitres brisées ; de là je poussais jusqu'à la Bibliothèque nationale qui plus tard acheta les gravures que j'avais réalisées dans l'atelier de Johnny Friedlaender, pour arriver à la Bourse en passant devant les grandes brasseries avec leurs opulents et odorants étalages de fruits de mer, à travers le labyrinthe des passages avec leur incroyable diversité de commerces, leurs bouquinistes chez qui l'on pouvait farfouiller des heures durant ; ensuite, je gravissais les nombreuses marches montant au Sacré-Cœur sur la colline de Montmartre. Là, toute la ville s'offrait au regard et donnait envie de repartir aussitôt vers l'un des nombreux endroits que l'on avait aperçus juste auparavant. De l'autre côté de la Butte, je passais devant la maison de Tristan Tzara, construite par l'architecte Adolf Loos dans un style moderne et dépouillé qui s'insérait remarquablement dans l'architecture médiévale du voisinage grâce à la reprise de vieux murs de pierre ressemblant à des fortifications. Au pied de l'autre versant de la colline, ensuite, le palais Drouot avec ses nombreuses salles de vente aux enchères et son offre pléthorique en objets précieux ou grotesques dont l'histoire aurait pu nourrir maints scénarios de films ; je continuais vers le Grand et le Petit Palais en me dirigeant vers le Trocadéro, qui abritait encore le Musée de l'homme avec son impressionnante collection d'objets africains et accueillit aussi, plus tard, la Cinémathèque ; vers le Musée d'art moderne sur le parvis duquel, tous les dimanches, un vieux monsieur élégant juché sur des patins à roulettes dansait des valses viennoises au son de son gramophone, avec la tour Eiffel à l'arrière-plan. Quittant la rive droite par le pont Royal, je rejoignais la rive gauche, passais par la rue des Saints-Pères où se trouvait ma galerie, longeais la rue de Fleurus où avaient vécu Gertrude Stein et Alice B. Toklas, lues assidûment dès mes 16 ans, et je poursuivais jusqu'à la rue du Dragon où se trouvait la Librairie Calligrammes, connue dans le monde entier malgré sa taille modeste, offrant des livres rares mais aussi une bourse littéraire, le rendez-vous des émigrés juifs de l'Allemagne nazie ou politiques et de tous ceux qui s'intéressaient à la littérature de langue allemande.

-

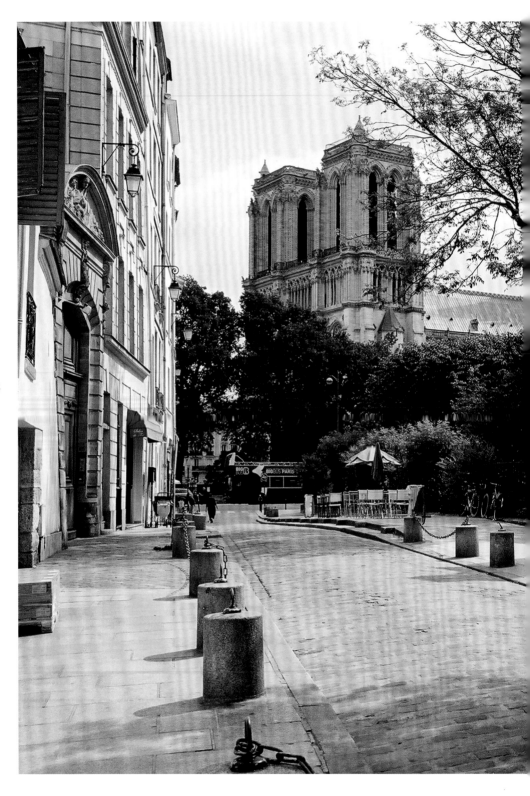

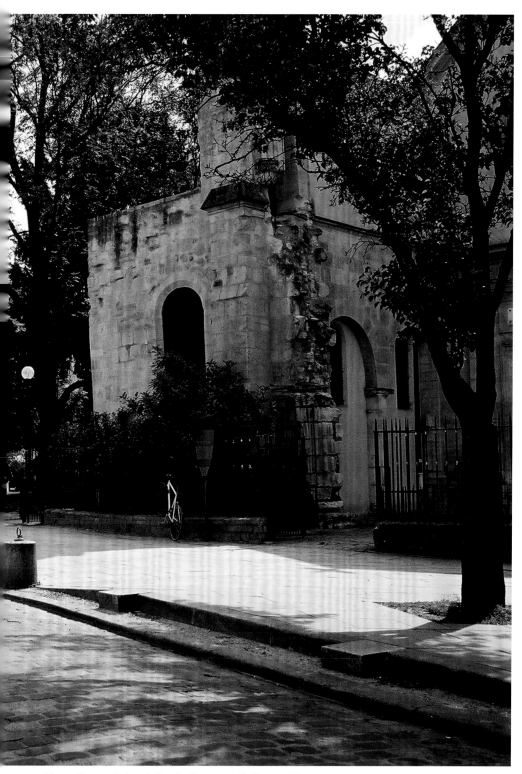

Notre-Dame, Saint-Julien-le-Pauvre, L'église melkite

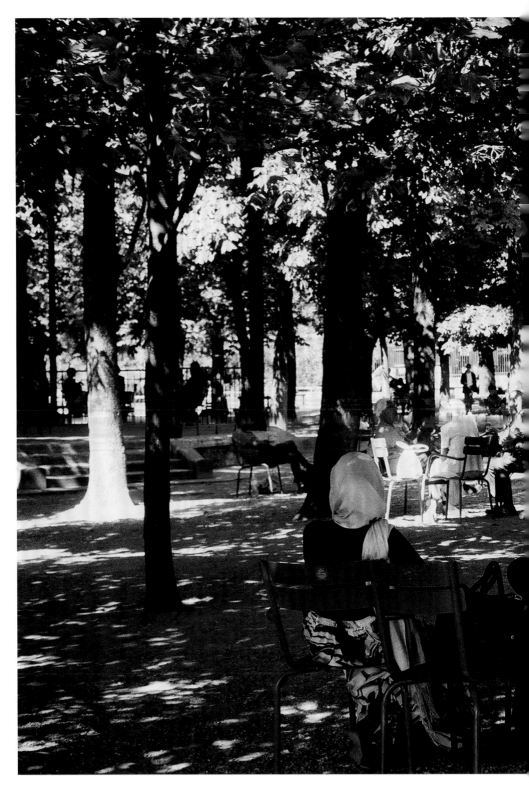

Jardin du Luxembourg

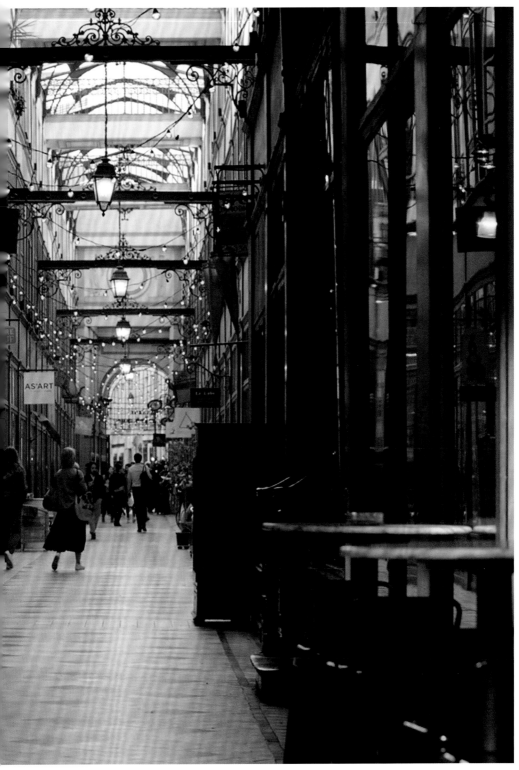

Passage du Grand-Cerf

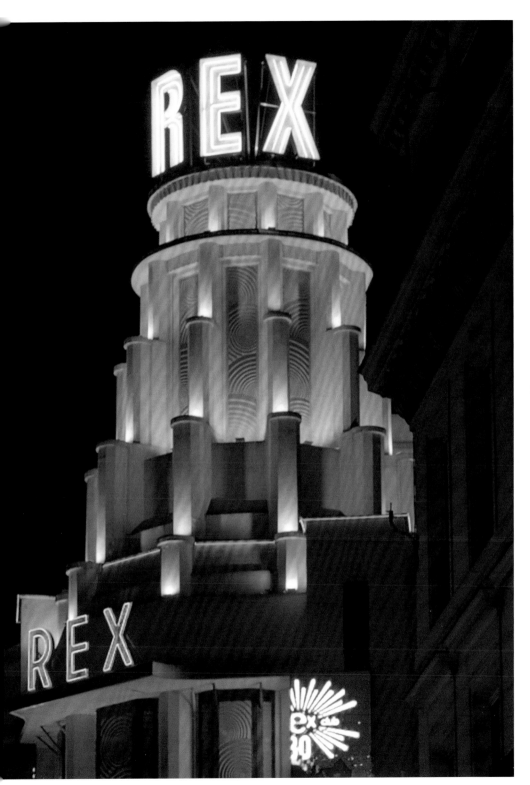

Cinéma Le Grand Rex

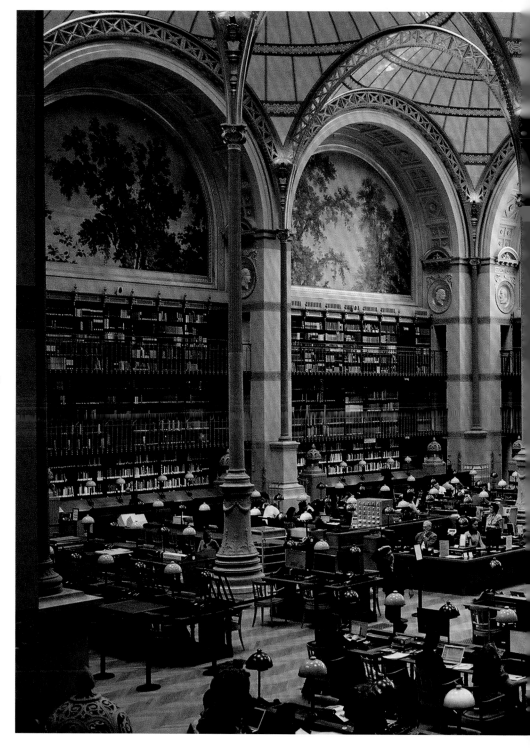

»Das gemalte Laub in den Deckenfeldern der Bibliothèque Nationale.
Wenn unten geblättert wird, rauscht es droben.« — Walter Benjamin

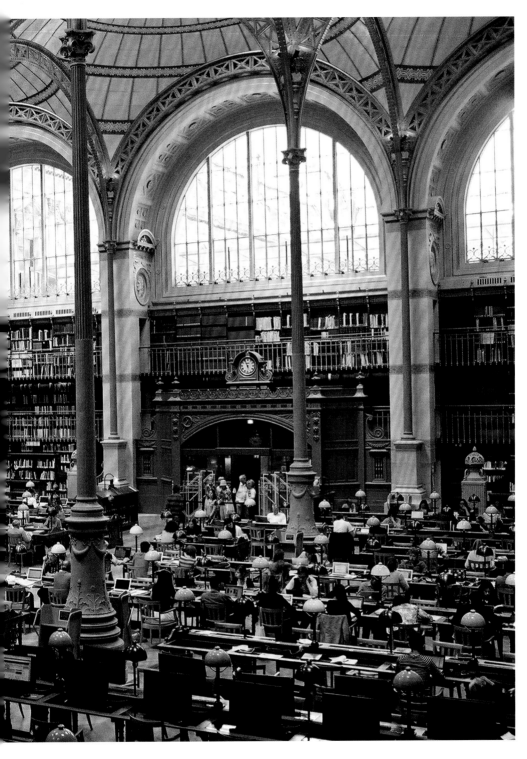

« Les feuillages peints dans les cartouches au plafond de la Bibliothèque nationale.
Quand on feuillette en bas, cela bruisse en haut. » – Walter Benjamin

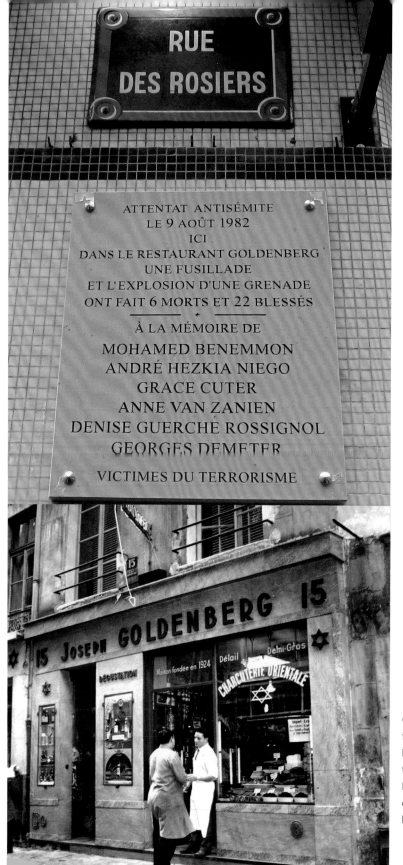

RUE
DES ROSIERS

ATTENTAT ANTISÉMITE
LE 9 AOÛT 1982
ICI
DANS LE RESTAURANT GOLDENBERG
UNE FUSILLADE
ET L'EXPLOSION D'UNE GRENADE
ONT FAIT 6 MORTS ET 22 BLESSÉS
------◆------
À LA MÉMOIRE DE
MOHAMED BENEMMON
ANDRÉ HEZKIA NIEGO
GRACE CUTER
ANNE VAN ZANIEN
DENISE GUERCHE ROSSIGNOL
GEORGES DEMETER

VICTIMES DU TERRORISME

Goldenberg:
für seine jüdischen Deli
katessen bekanntes Re
taurant / Goldenberg:
Restaurant légendaire,
connu pour ses spécia-
lités yiddish

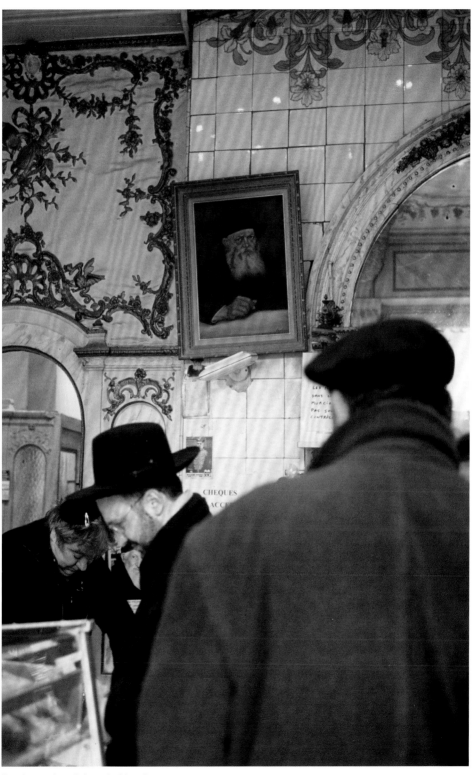

Boulangerie-pâtisserie Murciano

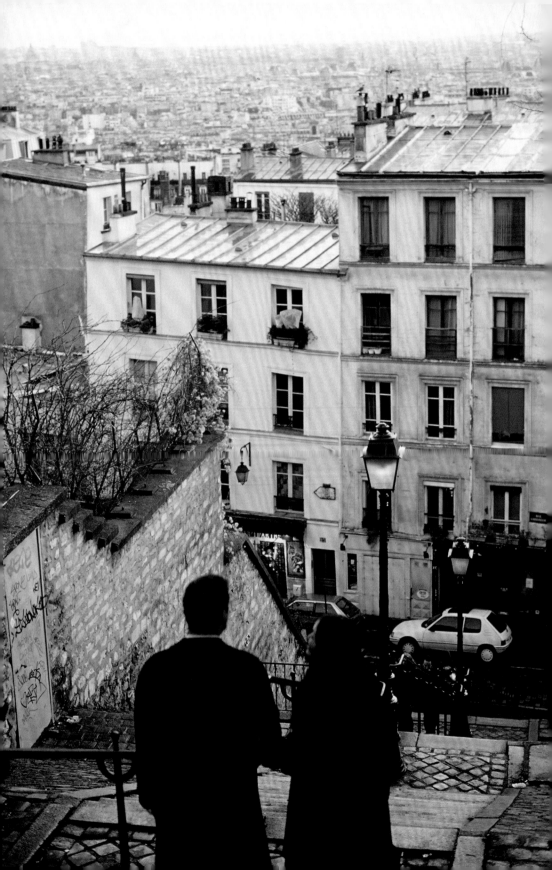

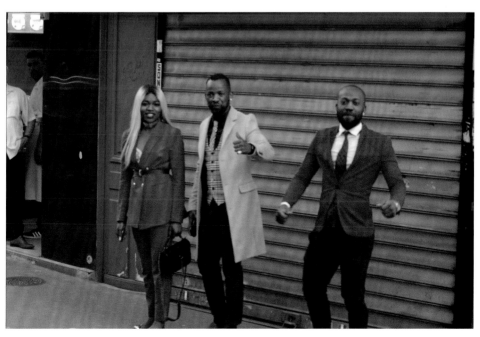

Les Sapeurs

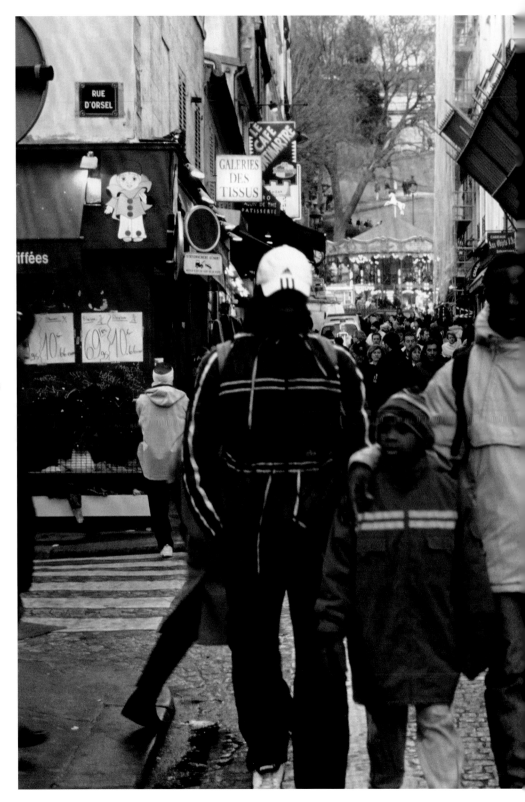

Station Delphine Seyrig

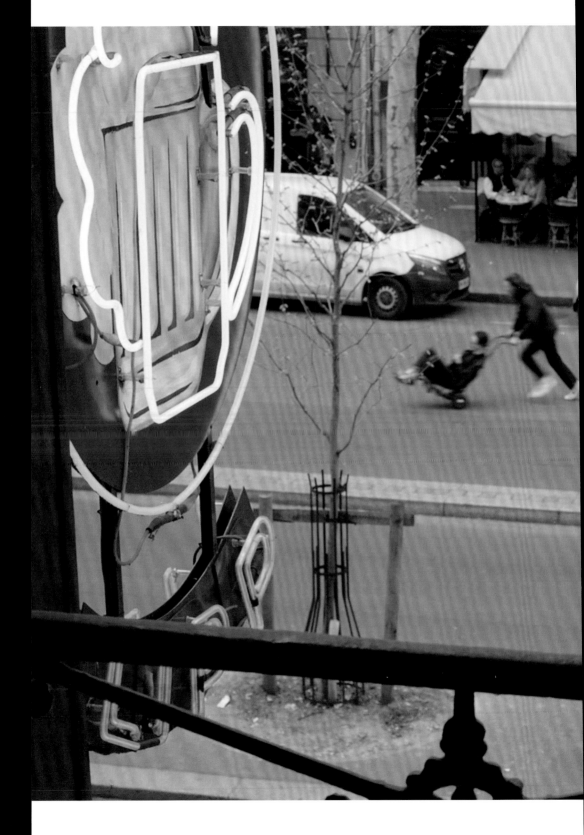

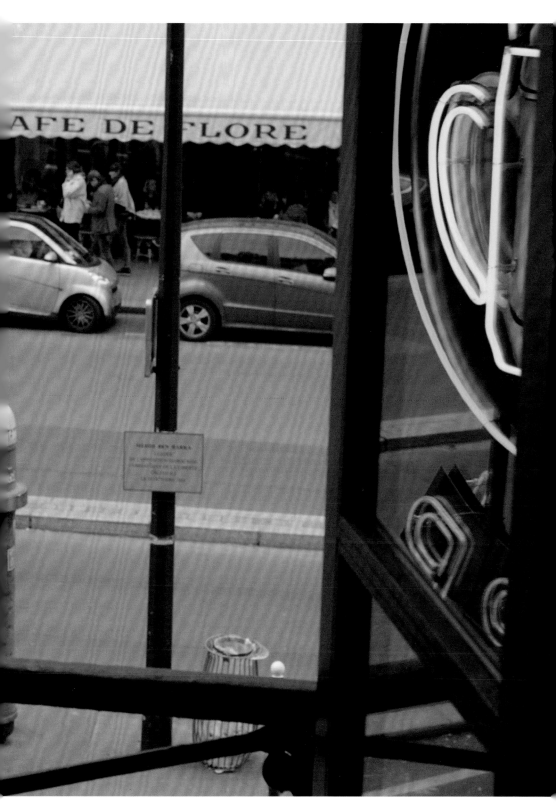

Brasserie Lipp

34

Café de Flore: Die winzigen Zimmer ohne Wasser und Heizung führten dazu, dass die Cafés zu Arbeits- und Wohnzimmern wurden. Man konnte sich anrufen lassen und Nachrichten wurden zuverlässig weitergeleitet.

Café de Flore : les chambres étant souvent dépourvues d'eau courante et de chauffage, les cafés étaient devenus à la fois salon et cabinet de travail. On pouvait y recevoir des appels téléphoniques et les messages étaient transmis très consciencieusement.

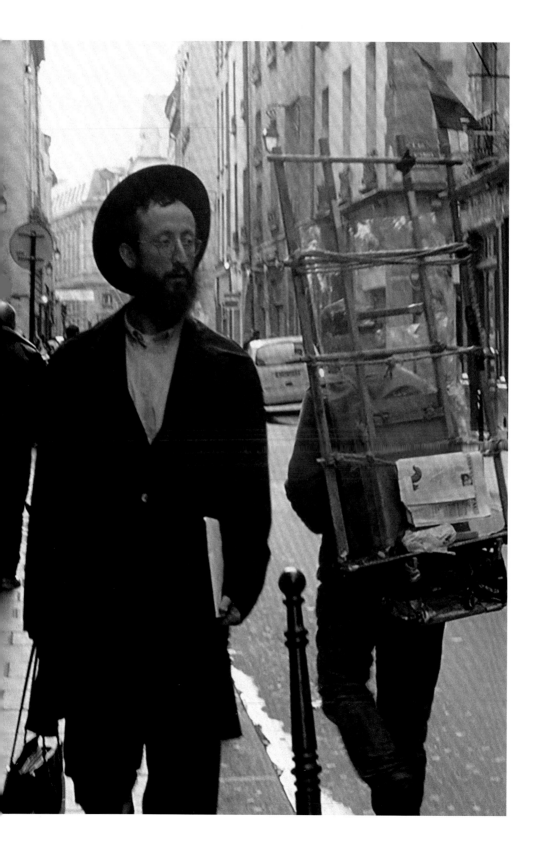

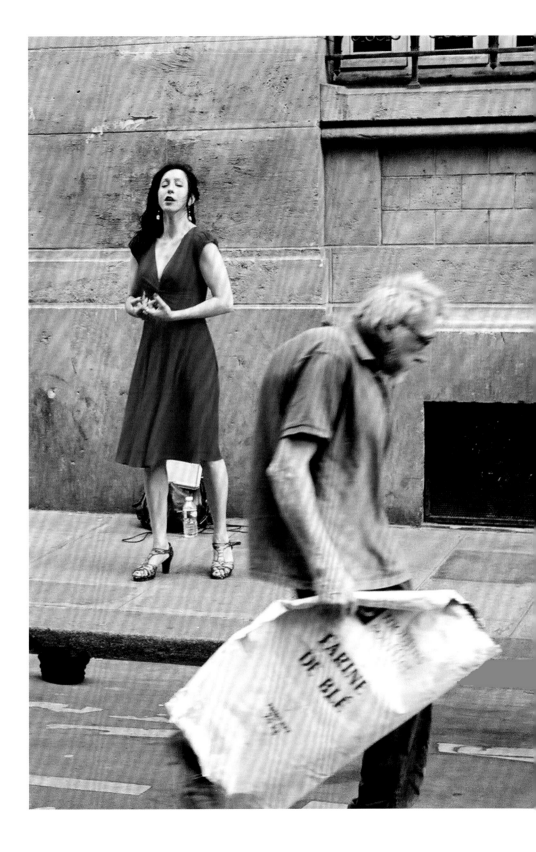

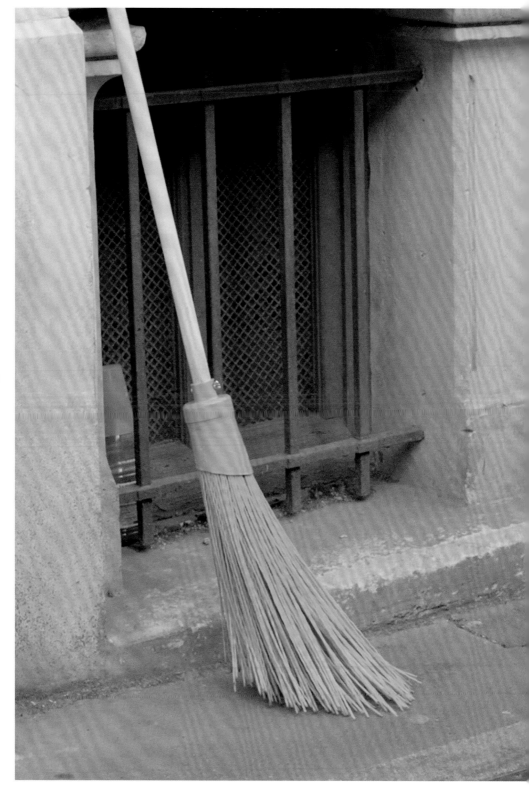

Mit offenen Augen in der Wunderkammer Paris
— Aleida Assmann

Die jetzigen Besitzer der ehemaligen Librairie Calligrammes erlaubten mir, das Schaufenster wie zu Zeiten von Fritz Picard mit meinen Büchern einzurichten, von denen ich nicht wenige damals bei ihm entdeckt hatte.

Les propriétaires actuels de ce qui fut la Librairie Calligrammes m'ont permis de reconstituer une vitrine analogue à celle de Fritz Picard, en y disposant mes propres livres - que d'ailleurs j'ai souvent découverts chez lui dans ces années-là.

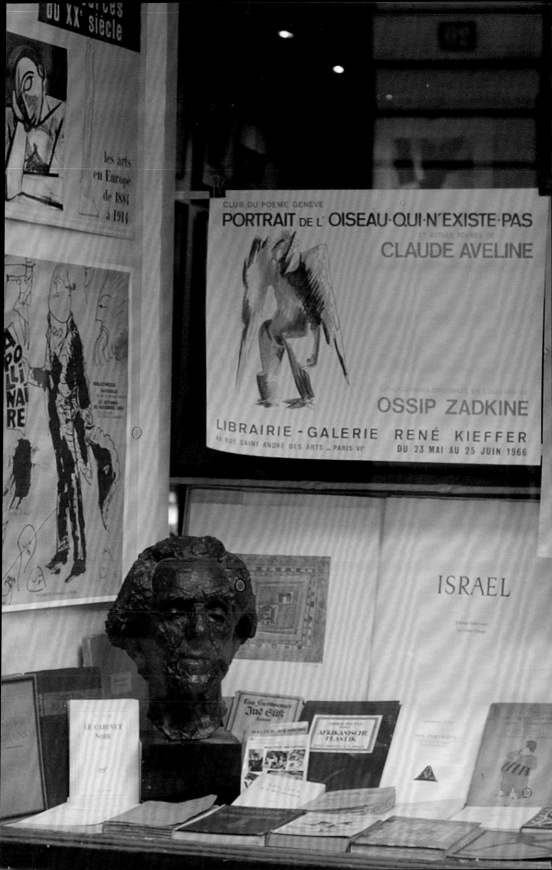

Mit offenen Augen in der Wunderkammer Paris
— Aleida Assmann

Ulrike Ottinger hat sich in vielen ihrer Filme, Ausstellungen und Büchern als eine Ethnografin inszeniert, die uns auf ihre weiten Reisen in fremde Kulturen mit-nimmt und zeigt, wie sie dort am Alltag und Festtag der Menschen teilnimmt. Wir waren mit ihr in mongolischen Zelten und haben den Zeremonien der Schamanin beigewohnt, wir waren mit ihr Zeuge der Winter-Riten, die im tiefen Schnee rund um das japanische Neujahrsfest zelebriert werden, und wir haben auf den Spuren der großen Welterkunder die nördlichsten Bewohner der Arktis kennengelernt und ihnen beim Fischfang und der täglichen Arbeit zugesehen.

In ihrem jüngsten Film erleben wir ein ganz neues Kapitel dieser Expeditionen. Dies-mal ist es eine Zeitreise, die uns ins Paris der 1960er Jahre führt. Die Utopie-For-schung unterscheidet zwischen Raum- und Zeitutopien. Der Film ist beides; er ist eine Raumutopie, aber nicht ans Ende der Welt oder in ein unbekanntes Land, sondern mitten ins Herz der Metropole Paris. Und er ist auch eine Zeitutopie, doch liegt diese Zeit nicht in der Zukunft, sondern in der Vergangenheit. Er ist eine auto-biografische Reise zurück in die eigene Jugend, in die für Künstler so bedeutende Zeit des *coming of age.*

Der Film, in dem Ulrike Ottinger diese prägende Phase ihres Lebens aufgehoben hat, schlägt eine Brücke zwischen dem Einst und dem Jetzt. Die Bilder überlagern sich, gehen zum Teil fließend ineinander über. Am deutlichsten wird das sichtbar, wenn die Künstlerin das Schaufenster der ehemaligen Librairie Calligrammes im Stadtteil Saint-Germain-des-Prés für eine eigene Ausstellung zurückerobert. Für einen Moment wird die Auslage leergeräumt und mit ihren eigenen Büchern gefüllt, dem Schatz, den sie dort einst erworben und über die Zeiten gerettet hat. Genauso wie das Schaufenster ist der ganze Film gefüllt mit Eindrücken, Erlebnissen und Erinne-rungen. Dabei ist die Zeit vor 50 Jahren, die vergangene Gegenwart, die er wieder-aufleben lässt, gleichermaßen offen gegenüber dem Gewicht traumatischer Vergan-genheiten wie gegenüber dem Sog einer experimentierfreudigen und lebensfrohen Zukunft.

Portrait of the Artist as a Young Woman

Die Jahre zwischen 20 und 30 spielen bei allen Menschen eine wichtige Rolle. In die-sem Zeitraum, so versichern uns die Psychologen, ist man besonders empfänglich für starke Erlebnisse und tiefe Eindrücke, die die Persönlichkeit bilden und sich in nachhaltigen Erinnerungen niederschlagen. Künstler empfangen in diesen Jahren Anregungen, die die entscheidende Grundlage für ihr späteres Schaffen legen kön-nen. Aber nicht alle formativen Jahre sind auch so erlebnishaltig. Deshalb erlebt

Les yeux grands ouverts dans le cabinet de curiosités parisien
— Aleida Assmann

Dans nombre de ses films, expositions et livres, Ulrike Ottinger s'est mise en scène comme une ethnographe qui nous emmène dans ses voyages au long cours vers des cultures étrangères et nous montre comment elle participe là-bas au quotidien et aux festivités des gens. Avec elle, nous sommes entrés dans des yourtes mongoles et avons assisté aux cérémonies des chamanes, nous avons été témoins des rites hivernaux célébrés dans la neige à l'occasion de la fête du Nouvel An japonais et nous avons rencontré, à la suite des grands explorateurs, les habitants les plus septentrionaux de l'Arctique que nous avons observés tandis qu'ils pêchent ou vaquent à leurs activités quotidiennes.

Dans son dernier film, nous découvrons un nouveau chapitre de ces expéditions. Il s'agit cette fois d'un voyage dans le temps qui nous ramène dans le Paris des années 60. La recherche sur les utopies opère une distinction entre les utopies spatiales et les utopies temporelles. Ce film relève des deux catégories : il est une utopie spatiale, non pas au bout du monde ou dans un pays inconnu, mais au cœur de la métropole parisienne. Et il est aussi une utopie temporelle, sauf qu'il ne nous projette pas dans le futur, mais dans le passé. C'est un voyage autobiographique dans la propre jeunesse de la cinéaste, dans ce *coming of age* si important pour les artistes.

Le film dans lequel Ulrike Ottinger a consigné cette période marquante de sa vie jette un pont entre autrefois et aujourd'hui. Les images se superposent et parfois s'entremêlent de façon très fluide. On le voit très clairement, par exemple, au moment où l'artiste reconquiert la vitrine de ce qui fut la librairie Calligrammes à Saint-Germain-des-Prés pour y installer une exposition personnelle. Le temps d'une séquence, elle la vide pour la remplir de ses propres livres, de ces trésors qu'elle y a autrefois achetés et qu'elle conserve précieusement depuis toutes ces années. À l'instar de la vitrine, tout le film déborde d'impressions, d'expériences et de souvenirs. Ce moment des années 60, ce présent désormais passé qu'il fait revivre, il le maintient ouvert tout autant sur le poids des traumatismes du passé que sur l'attraction qu'exerce un futur caractérisé par le désir d'expériences et la joie de vivre.

Portrait of the Artist as a Young Woman

Les années de jeunesse entre 20 et 30 ans jouent un rôle primordial pour tout un chacun. C'est à ce moment-là, nous disent les psychologues, que l'on est particulièrement réceptif aux expériences marquantes et aux impressions fortes qui façonnent la personnalité et se déposent sous la forme de souvenirs pérennes. Au cours de ces années, les artistes accumulent des inspirations qui peuvent être déterminantes pour leur création ultérieure. Mais les années de formation ne sont pas toutes aussi

die heutige junge Generation diese Phase eher als prekär. Und die 30- oder 40-Jährigen befürchten zu altern, bevor sie überhaupt jung gewesen sind. Ihre Umwelt versorgt sie nicht mehr mit starken Reizen, von Initiationserfahrungen ganz zu schweigen. Es fehlen markante Schlüsselerlebnisse, die eine Generation zu einer Generation machen. Sie fürchten sich vor der Banalität des Alltags, vor Konsum und Konformismus als den dominierenden Inhalten des Lebens. Kurz, es herrscht »Erfahrungsarmut«, um hier einen Ausdruck und ein Zitat von Walter Benjamin aufzugreifen: »Sie haben alles ›gefressen‹, die ›Kultur‹ und den ›Menschen‹ und sie sind übersatt daran geworden und müde.« Wohin also mit den großen Erwartungen und Ambitionen der Jugend?

Das war bei Ulrike Ottinger ganz anders. Sie hat die formative Phase ihrer Jugend im freiwilligen französischen Exil verbracht. Die 20-Jährige wollte ihrer provinziellen Heimat entkommen und lernte, dass auch die Großstadt Paris ein Dorf ist, in dem es überschaubare Reviere, enge Kreise, gemeinsame Cafés und zuverlässige Wiederbegegnungen gibt. Was sie hier in einem knappen Jahrzehnt lernte, reichte aus für ein ganzes Lebenswerk. Deshalb ist der Film auch eine Werkbiografie von Ulrike Ottinger. Er zeichnet nicht nur Eindrücke und Impulse nach, sondern auch die Entwicklung der eigenen Arbeiten von den frühen ornamentalen Radierungen in der international zusammengewürfelten Meisterklasse Johnny Friedlaenders über die kreative Explosion in der Pop-Art mit ihren erzählenden Bildern und plakativen Farben, samt den Kunstobjekten und Happenings, bis hin zu ihren Filmen, in denen künstlerische Vorbilder aus der Frühgeschichte des Films und Theater-Aufführungen ebenso verarbeitet wurden wie orientalisierende Gemälde, die Bilder Goyas oder Gewaltszenen auf den Straßen von Paris. »Bitte folgen Sie dem roten Fa den!« steht auf einem Schild in einer Ausstellung. Damit könnte der Energiestrom von Paris gemeint sein, der durch alle Werke von Ulrike Ottinger pulsiert.

44

Wann war Europa?

Das Paris, in dem die Künstlerin zunächst ankam und lebte, war das Paris der jüdischen und politischen Immigranten, die dem politischen Terror entronnen waren und hier die zerstörte deutsche Literatur von der Klassik bis zur Moderne aus Fundstücken von Dachböden und Antiquariaten noch einmal liebevoll zusammenfügten. In diesem Schutzraum des Exils stand die Zeit still, hier lebte das Verlorene noch einmal auf – und wir müssen hinzufügen: kurz vor dem endgültigen Verschwinden – verkörpert in ehrwürdigen Sammlern und Buchhändlern, Bibliophilen und Exzentrikern, Lesern und Dichtern, Sehern und Philosophen. Die informellen Versammlungsorte dieser Subkultur waren Buchhandlungen, Salons und Cafés, hier wurde geblättert und gelesen, hier führte man in vier bis fünf Sprachen endlose Gespräche, hier fanden die Gemüter erhitzende Lesungen statt.

Der Film zeichnet ein Gruppenporträt dieser Generation der Entronnenen, die zwei Weltkriege und den Holocaust überlebt haben. Ein Höhepunkt ist das ergreifende Requiem von Walter Mehring, in dem er in der Silvesternacht 1940/41 in Marseille die Namen der toten Künstler seiner Generation aufruft und dabei alle noch ein-

riches en expériences. C'est pourquoi la jeune génération d'aujourd'hui vit plutôt cette période dans un sentiment de précarité. Trentenaires et quadragénaires craignent de vieillir avant même d'avoir été jeunes. Le monde qui les entoure ne leur fournit plus de stimulations fortes, sans même parler d'expériences initiatiques. Ce qui manque, ce sont ces expériences décisives qui constituent une génération en tant que telle. Ils ont peur de la banalité du quotidien, de la consommation et du con formisme perçus comme les contenus dominants de la vie. Bref : nous vivons sous le règne de la « pénurie d'expériences », pour reprendre ici une expression et une citation de Walter Benjamin : « Ils ont tout ‹ bouffé ›, la ‹ culture › et l'‹ homme' › et voilà qu'ils en ont une indigestion, ils sont fatigués. » Que faire alors des grandes espé-rances et des ambitions de la jeunesse ?

Il en allait tout autrement pour Ulrike Ottinger. Elle a vécu cette phase de formation de sa jeunesse dans un exil volontaire en France. À 20 ans, elle souhaitait échapper à la petite ville de province où elle était née et elle s'est rendu compte que Paris, cette métropole, est elle-même un village où l'on retrouve des quartiers à dimension humaine, des cercles restreints, des cafés conviviaux et des rencontres durables. Ce qu'elle y a appris en une petite décennie a suffi pour nourrir l'œuvre de toute une vie. C'est pourquoi ce film est aussi la biographie de l'œuvre d'Ulrike Ottinger. Il ne se borne pas à retracer des impressions et des impulsions, il retrace également son évolution depuis les premiers dessins ornementaux réalisés dans l'atelier du maître Johnny Friedlaender, où affluaient des élèves des quatre coins du monde, en passant par l'explosion créative du pop art avec ses tableaux narratifs et ses couleurs agres-sives, jusqu'à ses films qui intègrent les sources d'inspiration trouvées aussi bien dans l'histoire du cinéma primitif ou du théâtre que dans la peinture orientaliste, dans les tableaux de Goya ou dans les scènes de violence vécues à Paris. « Prière de suivre le fil rouge », lisait-on sur un panneau dans l'une de ses expositions. Peut-être était -ce une référence au flux d'énergie de Paris qui traverse toutes les œuvres d'Ulrike Ottinger.

C'était quand, l'Europe ?

Le Paris dans lequel l'artiste vint vivre alors était celui des immigrants juifs et des exi-lés politiques qui avaient fui la terreur nazie et reconstituaient avec amour, en ex-plorant les greniers et les échoppes de bouquinistes, la littérature allemande détruite, depuis le classicisme jusqu'à la modernité. Dans cet espace protégé de l'exil, le temps était arrêté, ce qui avait été perdu pouvait revivre encore une fois − et nous devons ajouter : juste avant sa disparition définitive, incarné par de respectables collectionneurs et libraires, bibliophiles et excentriques, lecteurs et poètes, voyants et philosophes. Les points de ralliement informels de cette culture parallèle étaient des libraires, des salons et des cafés : là, on feuilletait, on lisait, on menait d'intermi-nables conversations en quatre ou cinq langues, on faisait de stimulantes lectures publiques.

Le film brosse un portrait collectif de cette génération de fugitifs qui ont survécu à deux guerres mondiales et à la Shoah. L'un des moments les plus marquants est le bouleversant Requiem de Walter Mehring, dans lequel, la nuit de la Saint-Sylvestre

mal um sich versammelt. Der Film ist eine Hommage an diese (Zwischen-)Kriegs-
generation von Künstlern, die das Schicksal in Paris zusammengeweht hat und de-
nen wir dabei zuschauen dürfen, wie sie in enger Verbindung die aus den Fugen gera-
tene Kultur Europas noch einmal liebevoll zusammenfügen und unbeirrbar fortsetzen.

Einbrüche der Gewalt

In der Zeit ihres schöpferischen Exils hat Ulrike Ottinger mehrfach plötzliche Aus-
brüche einer Gewalt erlebt, die unter der glatten Oberfläche des eleganten und
pulsierenden Pariser Lebens lauerte. Sie erlebte, wie die Versammlung einer Grup-
pe von algerischen Demonstranten im Rahmen des Algerienkrieges 1962 von
Schlägertrupps der Polizei mit ungebremster Brutalität niedergeschlagen wurde:
Gewalttaten, die Hunderte von Menschen das Leben kosteten und die nie vor Gericht
gebracht wurden. Das Klima in der Stadt war so erhitzt, dass auch eine Publikums-
diskussion in Jean-Louis Barraults Theater in einer Orgie der Gewalt endete. Auch
die Mai-Demonstrationen im Jahr 1968 zeigten bald ihre zerstörerische Seite. Die
Jugendlichen gehörten einer neuen Generation an, die nicht mehr von gebildeten
Immigranten inspiriert war, sondern von den Aufmärschen der chinesischen Kul-
turrevolution, und sie waren bereit, die Stadt ins Chaos zu stürzen. In Ulrike
Ottingers Pop-Art gibt es eine Serie, die die wachsende Blase eines Kaugummis in
Großaufnahme zeigt. Im letzten Bild platzt die Blase – ein lakonischer Kommentar
auf die Wut und den Zorn einer kultur- und maßlos gewordenen Jugend.

46

Als Gegenbilder zur Gewalt auf der Straße erscheinen im Film kulturelle Orte des
Sammelns und Pflegens, des Wertschätzens und Weitergebens wie der Louvre, die
Nationalbibliothek oder die Cinémathèque. In dieser Konstellation zeigen sich
diese Orte der Stille, der Reflexion, der Erinnerung und Kommunikation als zu-
gleich grundsätzlich prekär und bedroht. Das hat die Künstlerin von ihren Exil-
Freunden gelernt. Die Institutionen des kulturellen Gedächtnisses können von sich
aus der Macht der Zerstörung nichts entgegensetzen, sie bedürfen umgekehrt des
Schutzes, der Würdigung und Achtung der Menschen. »Tischlein deck dich!« – so
üppig wird an diesen Orten die künstlerische Fantasie bedient. Es sind märchen-
hafte Schatzkammern, aus denen jede und jeder sich holen kann, was sie fasziniert
und was sie gebrauchen können.

Karneval der Kulturen

Das Wort Kultur gibt es für Ulrike Ottinger nur im Plural. Man braucht viele, um
die eigene Kultur vom Standpunkt einer anderen Kultur aus sehen zu können – das
hat sie von dem Ethnologen Lévi-Strauss gelernt. Sie kennt die Orte der Stadt, an
denen die Kolonialgeschichte Frankreichs zu besichtigen ist, und sie erfreut sich an
der Vielfalt der Formen. Das exotische Gesamtkunstwerk des Kolonialmuseums ist
für die Künstlerin ein bemerkenswertes historisches Zitat aus einer vergangenen
Zeit. Heute erzählt es eine ganz andere Geschichte, nämlich die einer fortgesetzten
Einwanderung.

1940-1941 à Marseille, il invoque les noms des artistes de sa génération disparus et les réunit autour de lui une dernière fois. Le film rend hommage à ces artistes de l'entre-deux-guerres que le destin a chassés ensemble vers Paris, il nous permet de les voir, étroitement unis, reconstituer avec amour la culture européenne déboussolée, et la perpétuer avec intransigeance.

Irruptions de la violence

À l'époque de son exil créateur, Ulrike Ottinger a plusieurs fois assisté à de soudaines explosions d'une violence tapie sournoisement sous la surface lisse de la vie parisienne, élégante et fiévreuse. En 1962, pendant la guerre d'Algérie, elle a vu un rassemblement de manifestants algériens pacifiques réprimé avec une brutalité sans bornes par des unités de choc de la police. Une répression qui fit des centaines de morts durant toute cette période et dont les auteurs n'ont jamais été traduits devant les tribunaux. L'atmosphère dans la ville est tellement électrique que même un débat dans le théâtre de Jean-Louis Barrault se termine par une orgie de violence. Les manifestations de mai 68, elles aussi, montrent rapidement leur côté destructeur. Les jeunes d'alors appartiennent à une nouvelle génération qui n'est plus inspirée par des immigrants cultivés, mais par les parades de la révolution culturelle chinoise, et ils sont prêts à plonger la ville dans le chaos. Dans les œuvres pop art d'Ulrike Ottinger, on trouve une série qui montre en gros plan une bulle de chewing-gum ne cessant de grossir. La dernière image est celle de son explosion : un commentaire laconique sur la rage d'une jeunesse déculturée qui a perdu tout sens de la mesure.

47

À ces images de violence dans les rues, le film oppose celles de lieux où l'on collecte, où l'on préserve, où l'on honore et transmet des valeurs, tels que le Louvre, la Bibliothèque nationale ou la Cinémathèque. Et dans cette opposition, ces lieux voués au silence, à la réflexion, au souvenir et à la communication apparaissent comme fondamentalement précaires et menacés. Voilà ce que l'artiste a appris des amis rencontrés dans son exil. Les institutions en charge de la mémoire culturelle ne peuvent lutter seules contre les forces de la destruction, elles ont besoin de la protection, de l'estime et du respect de tous. « Petite table, couvre-toi » : en ces lieux, l'imagination des artistes est richement servie, ce sont des cavernes d'Ali Baba emplies de trésors féériques où chacun peut venir prendre ce qui le fascine, ce qui vous fascine également et dont vous pouvez avoir besoin.

Carnaval des cultures

Pour Ulrike Ottinger, le mot « culture » n'existe qu'au pluriel. Il en faut plusieurs — c'est ce que lui a appris Lévi-Strauss — pour pouvoir considérer sa propre culture du point de vue d'une autre. Elle connaît les lieux de la ville où l'histoire coloniale française reste visible, et elle se réjouit de la diversité des formes. Le Musée de l'histoire coloniale, cette « œuvre d'art totale » si exotique, est pour l'artiste la réminiscence saisissante d'une période passée. Aujourd'hui, il nous raconte une histoire différente, à savoir celle d'une immigration qui s'est poursuivie.

Das Gegenbild zu Rassismus und Fanatismus der ehemaligen Kolonialmacht ist im Film das multi-ethnische Paris mit seinem hohen Bevölkerungsanteil an Bürgern aus den ehemaligen Kolonien. Die lange ruhige Bildsequenz im Friseursalon macht uns bekannt mit dieser bunten und lebendigen Welt als Teil der alteuropäischen Metropole der Gegenwart. Hier lassen sich alte, junge und ganz junge Menschen aus afrikanischen Herkunftsländern mit Stolz und großer Hingabe ihre ornamentalen Frisuren machen und werden dabei durch die Kunst der Friseurinnen selbst zum Kunstwerk. Diese intimen Bilder vermitteln uns einen Einblick in das friedliche Zusammenleben der Kulturen im heutigen Paris, das sich die jüdischen Immigranten der 1930er und 1960er Jahre nie hätten träumen lassen.

Wie die Geschichte des Kolonialismus undramatisch ausläuft und zu Ende geht, zeigt die brillante Episode im Auktionshaus, wo das nationale koloniale Erbe unter den Hammer kommt und, aus seinem Kontext gefallen, als versprengtes Fragment von einzelnen Sammlern und Liebhabern davongetragen wird. Hier wechselt dieses Erbe, das auf seiner letzten Stufe angekommen ist, den Besitzer. Wenn es noch einen Marktwert hat, wird es verkauft oder zurückgekauft, während der Blick der Kamera an den Rolltreppen des großen Gebäudes hängenbleibt, die mit der Rotation ihrer unablässigen Bewegung auf die Zirkulation des Marktes und das Vergehen der Zeit verweisen.

Die Nacht ist natürlich nicht zum Schlafen da, denn es ist die Zeit der Clubs, der Jazz-Keller, der Chansons, der Tanzböden und ausufernden Künstlerfeste. Auch hier triumphiert der Karneval der Kulturen. Es tritt Chuck Berry persönlich auf, der ungekrönte König und Vater der Popmusik, neben den grandiosen französischen Chansonniers. Das ist die Stunde der Jugend und des ausgelassenen Tanzes. Was war das für eine Zeit, in der so viel Neues aufkam, die so unter die Haut ging und so tiefe Eindrücke hinterlassen hat! Da können nachfolgende Generationen schon ein wenig neidisch sein. Aber auch für die besorgte und erfahrungsarme Jugend von heute hat der Film einen Rat. Er lautet: Mehr als ein Weg führt zum Ziel.

Ulrike Ottingers Film bringt tatsächlich alles zusammen: Alter und Jugend, Schmerz und Ausgelassenheit, Schrecken und Komik, Erfahrung und Neugier. Neugier und Staunen sind der Motor dieses Films – wir haben mit offenen Augen und Sinnen teil am Abenteuer der Fremde, an der Offenheit der Jugend, an der Frische des Blicks, an der erwartungsvollen Empfänglichkeit für alles, was der Künstlerin begegnet. Die Augen der Künstlerin sind immer im Einsatz, auch wenn sie sie hinter großen Sonnenbrillengläsern versteckt. All die Orte der Wunderkammer Paris, ihre Erzählungen, Menschen, Bilder, Gedichte, Lieder und Töne haben in Ulrike Ottinger und in ihren Werken weitergewirkt. Nun hat sie sie uns in ihrer poetischen Filmerzählung weitergegeben. Vielen Dank für dieses große und großartige Geschenk!

Au racisme et au fanatisme de l'ancienne puissance coloniale, le film oppose le Paris multi-ethnique avec sa forte proportion de citoyens venus des pays autrefois colonisés. La longue séquence dans le salon de coiffure nous met en présence de ce monde vivant et coloré au cœur de la vieille métropole européenne d'aujourd'hui. Des personnes d'origine africaine, des plus âgées aux plus jeunes, viennent ici avec beaucoup de passion et de fierté pour s'offrir une coiffure ornementale. Sous les mains expertes des coiffeuses, elles deviennent elles-mêmes des œuvres d'art. Ces images intimistes nous donnent un aperçu de la cohabitation pacifique des cultures dans le Paris d'aujourd'hui, dont les immigrants juifs des années 30 et 60 n'auraient même pas osé rêver.

Comment l'histoire coloniale s'achève sans drame, voilà ce que montre la remarquable séquence de la vente aux enchères où l'héritage colonial national, détaché de son contexte, est dispersé par les commissaires-priseurs sous forme de fragments éclatés, et emporté par des collectionneurs et des amateurs. Ici, cet héritage, parvenu à son stade ultime, change de mains. S'il a encore une valeur marchande, il sera vendu ou racheté, tandis que notre regard reste fixé sur les escalators du grand bâtiment dont le mouvement perpétuel renvoie à la circulation du marché et au passage du temps.

La nuit, bien entendu, n'est pas faite pour dormir car c'est le moment des clubs, des caves à jazz, de la chanson, des dancings et des fêtes débridées qu'affectionnent les artistes. Là encore, c'est le triomphe du carnaval des cultures. Chuck Berry en personne, le roi sans couronne et père de la pop music, se produit à côté des meilleurs chanteurs français. C'est l'heure de la jeunesse et de la danse exubérante. Quelle époque incroyable où surgissaient tant de choses nouvelles, une époque qui vous imprégnait en profondeur et qui a laissé des impressions ineffaçables ! Les générations qui ont suivi ont vraiment de quoi être un peu jalouses. Mais à la jeunesse d'aujourd'hui, inquiète et privée d'expériences fortes, le film peut aussi donner un conseil, à savoir : il y a plus d'un chemin pour atteindre le but.

Et de fait, le film d'Ulrike Ottinger rassemble tout : l'âge mûr et la jeunesse, la douleur et l'exubérance, l'horreur et le comique, l'expérience et la curiosité. La curiosité et l'étonnement sont les moteurs de ce film : les yeux ouverts, les sens en éveil, nous prenons part à l'aventure d'une étrangère, à l'ouverture d'esprit de la jeunesse, à la fraîcheur d'un regard, à la disponibilité vis-à-vis de tout ce que l'artiste peut rencontrer. Ses yeux sont toujours aux aguets, même lorsqu'elle les dissimule derrière de grosses lunettes de soleil. Tous ces lieux du cabinet de curiosités parisien, ses récits, ses habitants, ses tableaux, ses poèmes, ses chansons et ses sons ont continué à influencer Ulrike Ottinger et ses œuvres. Et voici qu'elle nous transmet tout cela à travers son récit cinématographique et poétique. Merci pour ce grand et magnifique cadeau !

Das Hôtel Drouot, ältestes Auktionshaus von Paris, ist auf ganz
eigene Weise Kreuzpunkt französischer Kolonialgeschichte.

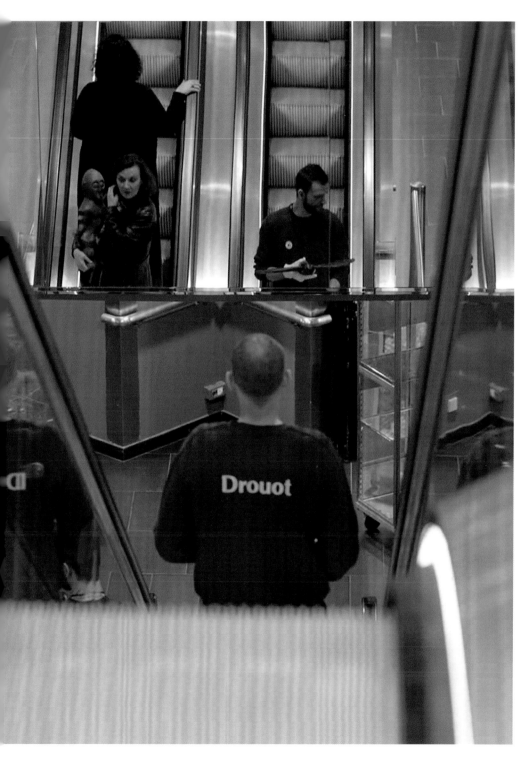

L'hôtel Drouot, la plus vieille salle des ventes de Paris, est à sa façon un carrefour de l'histoire coloniale française.

Drehbuchauszug / Materialsammlung *Paris Calligrammes*
Literarischer Fixpunkt
— Fritz Picard und die Librairie Calligrammes

Extrait du scénario / documentation de *Paris Calligrammes*
Un pôle littéraire
— Fritz Picard et la Librairie Calligrammes

Fritz Picard →

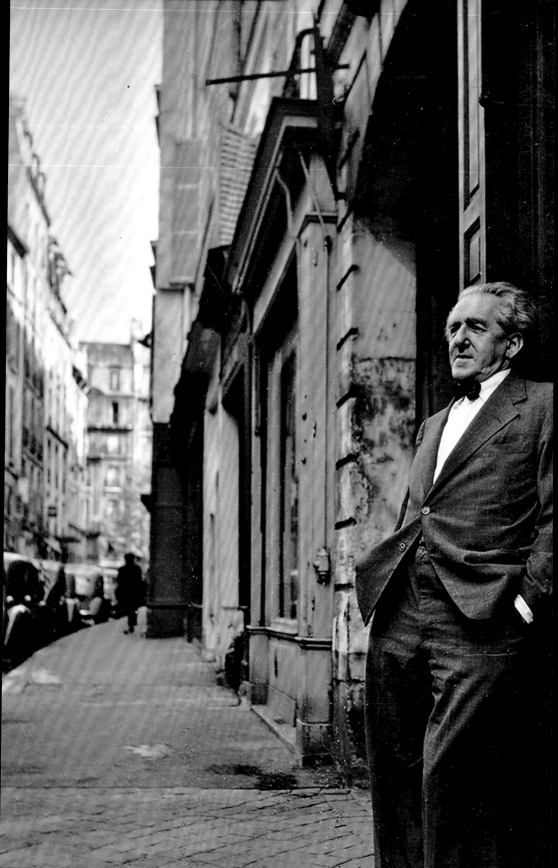

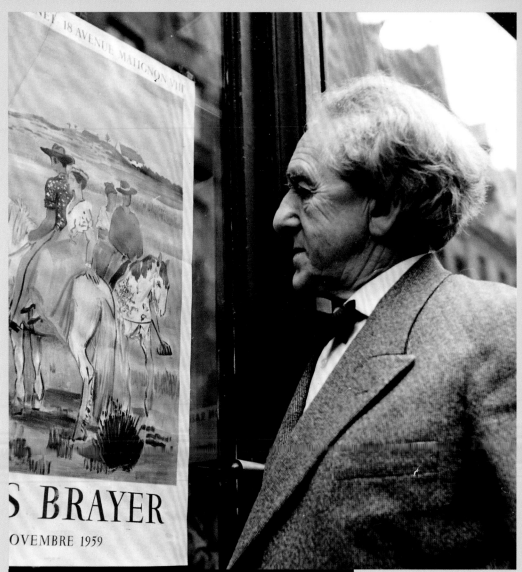

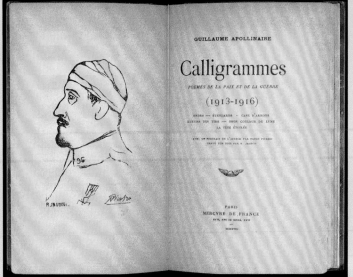

Der Namensgeber der Buchhandlung ist Guillaume Apollinaire mit seinem Gedichtband Calligrammes "Poèmes de la paix et da la guerre"

La librairie devait son nom à Guillaume Apollinaire.

Zwischentitel: Ein literarischer Fixpunkt: Fritz Picard und die Librairie Calligrammes

Text:
Als ich Fritz Picard das erste Mal in der Librairie Calligrammes besuchte, betrat ich ein Büchergewölbe, einen expressionistischen kleinen Tempel, in dem die aufgestapelten Bücher wie schräge Säulen, nur von guten Geistern festgehalten, bis unter die Decke reichten. Und was für Bücher! Alles Erstausgaben: Heinrich Heine, Ivan Goll, Walter Benjamin, Franz Kafka, Walter Mehring, Else Lasker-Schüler, Manès Sperber, Hannah Arendt, Klabund, Annette Kolb, Paul Celan, Künstlerbücher von Tristan Tzara, Raoul Hausmann, Max Ernst, Kubin, Philippe Soupault, Ossip Zadkine, Johnny Friedlaender, aber auch Lichtenberg, Goethe, Kleist, Hölderlin, Nietzsche.

Dokumente: Filmaufnahmen des Gästebuches mit Einträgen und Zeichnungen der Genannten und Porträtfotos von Gisèle Freund und Willy Maywald: Georges Braque, Lil Picard, Valeska Gert, Victor Vasarely, Eugène Ionesco, Lou Albert-Lasard, Adrienne Monnier u.a.

Text:
Auf dem Schreibtisch waren die Bücher so dicht gestapelt, dass für Fritz Picard nur eine kleine Öffnung blieb, durch die er mit seiner weißen Löwenmähne über der hohen Stirn und der obligatorischen gepunkteten Fliege dem Besucher mit freundlicher Aufmerksamkeit durch seine fokussierende Lupenbrille entgegenblickte.

Dokumente: Foto Fritz Picard, Filmaufnahmen Antiquariate in den Passagen.

Text:
Er war gerade von einem seiner Beutezüge durch die französischen Antiquariate zurückgekehrt, in denen sich viele deutschsprachige Bücher angesammelt hatten, zurückgelassen von jüdischen Emigranten, bevor sie zu weiteren Stationen ihrer beschwerlichen Flucht aufgebrochen waren. Später hatte ich das Glück, ihn auf diesen Antiquariatsspaziergängen zu begleiten.

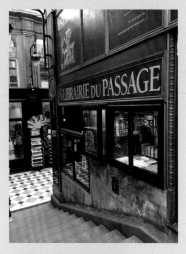

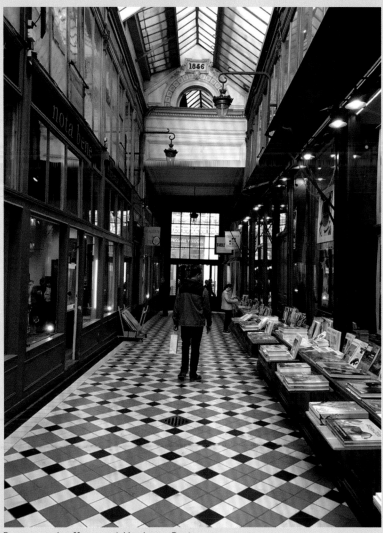

Passages Jouffroy und Verdeau, Paris

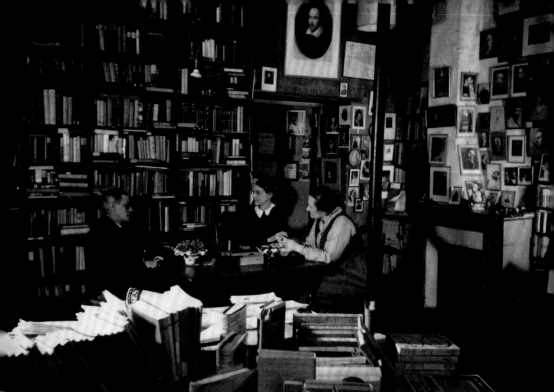

*Joyce mit Adrienne Mon-
...d Sylvia Beach, den Heraus-
...nen des Ulysses, in der
...ndlung* Shakespeare &
...ris 1938.

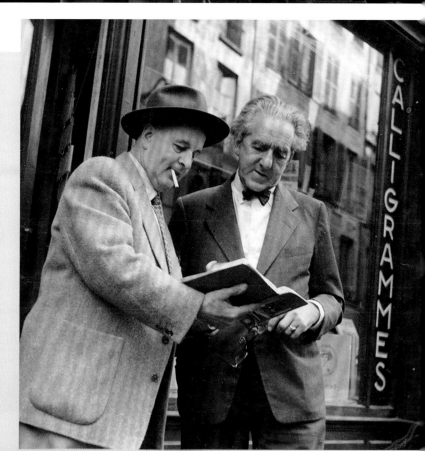

...to oben:
...sèle Freund

...to unten:
...brairie Calligrammes

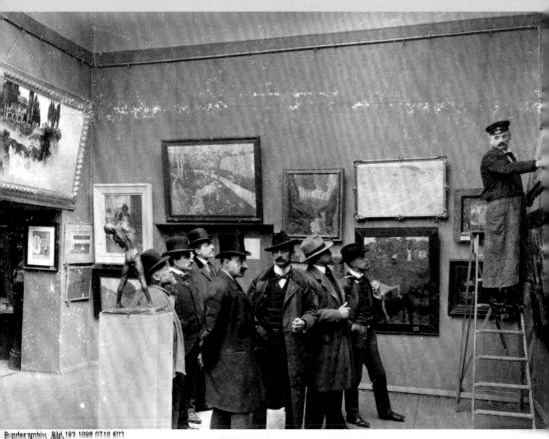

oben: Kunstsalon Cassirer,

Jahrgang I Heft III

KUNST UND KÜNSTLER

Monatsschrift für bildende Kunst und Kunstgewerbe

Bezugspreis M 4 vierteljährlich
durch alle Buch und Kunsthandlungen Verlag Bruno Cassirer, Berlin Preis des einzelnen Heftes Mark 1.50

Abb. 104: *Auf der Veranda des Chalet des Sapins, Spiez, Sommer 1918,
von links: René Schickele, Tilla Durieux, Annette Kolb, Max Rascher (?), Paul Cassirer.*

Obwohl Fritz Picard nicht mehr gut sehen konnte, fischte er
schneller als ich die ihn interessierenden Bücher aus den
unordentlich gestapelten Bücherbergen, denn er war vor
dem Zweiten Weltkrieg langjähriger Buchvertreter von Bruno
Cassirer gewesen, dem legendären Berliner Verleger. Daher
kannte er jedes Buch auch an kleinsten Details wie Farbe,
Schriftform und Gestalt.

Dokumente: Nahaufnahmen von besonders schön gestalteten Büchern
des Cassirer-Verlags und „Pariser Journal", Folge 34 über den Kunst-
buchbinder Paul Bonet.

Text:

Fritz Picard stammte aus einer alteingesessenen jüdischen
Familie in Baden. Als Soldat im Ersten Weltkrieg wurde er
dem Zug zugeteilt, der Lenin aus dem Schweizer Exil nach
Russland zurückbrachte, ein eindrückliches Erlebnis für den
jungen Picard. Später wurde er Mitglied des Soldatenrates.
Sein größter revolutionärer Akt war, wie er mir selbstironisch
erzählte, die rote Fahne auf dem Straßburger Münster zu
hissen. Vor allem lernte er dort die junge flamboyante Lil
Benedikt kennen, entführte sie nach Berlin, wo sie heirateten
und sich bald darauf wieder scheiden ließen. Lil Picard wurde
später in New York eine bekannte Performance-Künstlerin
und gehörte zum engen Kreis um Andy Warhol. In den
70ern dokumentierte ich einige ihrer Performances in Berlin
fotografisch und mit einem Super-8-Film.

Dokument: Ausschnitt Super-8-Film „Lil Picard's Birthday Party". Foto-
montage: Historische Aufnahmen russischer Emigranten, Privatarchiv v.
A. Antignac zu Picard, frühe Fotos / Archiv Cassirer von Feilchenfeldt,
Fotos und Zeichnungen Else Lasker-Schüler.

Text:
In Berlin war Picard Stammgast im Café Größenwahn
und häufiger Besucher der Kunsthalle von Paul Cassirer,
der schon vor dem ersten Weltkrieg die französischen
Impressionisten nach Berlin brachte, was dem deutschen
Kaiser missfiel und auch einige deutsche Künstler gegen

Gästebuch der
Librairie Calligramme
Porträtskizze
Fritz Picard
von Lil Picard

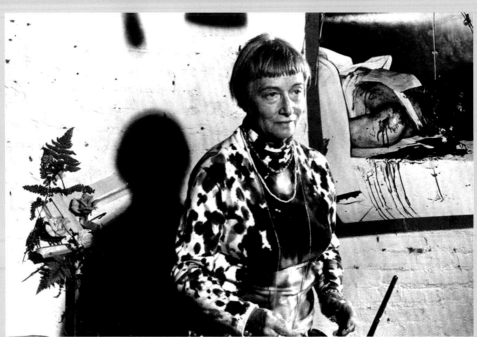

Photograph by Julie Abeles of Lil Picard performing Construction Destruction-Construction, October 20, 1967, Judson Memorial Church , NY
Gelatin silver photograph, 8 x 10 in. - Lil Picard Papers, University of Iowa Libraries © Julie Abeles.

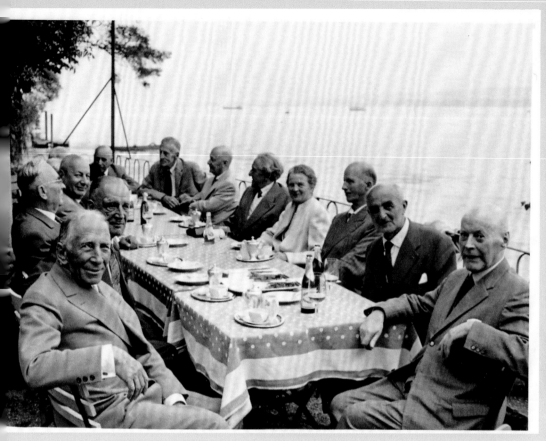

Klassentag mit Fritz Picard und Martin Heidegger 1959 in Wangen am Bodensee

ng des Straßburger Soldatenrats am 15. November 1918

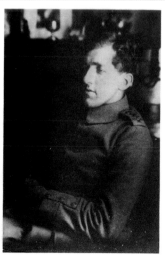

Picard als Soldat

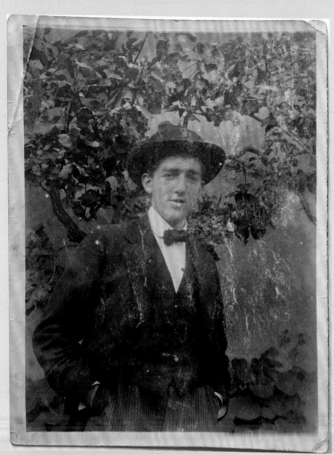

"Abessinische Juden"
Aquarell von Else Lasker-Schüler

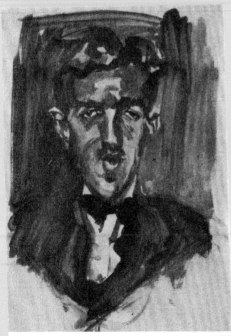

Porträt F. Picard v. L. Meidner

ihn aufbrachte. Die Zeit während des zweiten Weltkriegs
verbrachte er als Pazifist im Exil in der Schweiz, wo er
gemeinsam mit Künstlern und Schriftstellern, auch Graf Kessler
und Annette Kolb waren darunter, bereits ein friedvolles Europa
entwarf und lebte. Bei seinem Bruder Bruno Cassirer avancierte
Picard zum jüngsten, sehr erfolgreichen Literaturvertreter. Beide
teilten die Freundschaft und Verehrung für Else Lasker-Schüler.
Zitat Rahel Feilchenfeldt: „Als Verlagsvertreter hatte Bruno
Cassirer mit seinem Gespür für gute Leute 1921 den exzellenten
Fritz Picard gewonnen, der sich als genialer Verkäufer wie
auch als unbestechlicher Berater unentbehrlich machte. Bücher,
die Picard gefielen, konnte er den ihm blind vertrauenden
Buchhändlern in ungeahnten Mengen verkaufen."
Max Tau, der zu jener Zeit Lektor war bei Bruno Cassirer,
schreibt: „Dieser wohl merkwürdigste Vertreter, den die Welt je
gesehen hat, sah aus wie ein Gelehrter oder berühmter Musiker.
... Sein schwarzer Lockenkopf und seine Augen hatten etwas
so Verführerisches... nur wir konnten ihn nicht verführen, denn
wenn Fritz Picard... ein Buch nicht mochte, dann brachte keine
Überredungskunst und kein Befehl Bruno Cassirers ihn dazu,
es auch nur anzubieten. Wenn Cassirer mich aufziehen wollte,
brummte er: „Wir haben das Buch jetzt angenommen, aber der
Picard ist noch nicht gefragt worden.""

Dokumente: Filmausschnitte/Montage 20er-Jahre. Fotos und Filmausschnitte
Paul und Bruno Cassirer.

Text:
Als Reisender und Repräsentant des Bruno-Cassirer-Verlages hat-
te er damals, in den 20er-Jahren in Berlin, seine Adressen nicht
nach Namen sondern nach Städten geordnet. Wenn er beispiels-
weise in Frankfurt oder Erfurt ankam, mietete er im ersten Hotel
am Platze eine Suite, legte die neue Buchkollektion aus und ließ
die Buchhändler wissen, dass er wieder in der Stadt sei. Alle
kamen zu ihm, denn er war der Star der Buchvertreter, hatte
nicht nur jedes Buch gelesen, sondern war auch mit den Autoren
befreundet, konnte gut erzählen und viele Hintergrundinformatio-
nen geben.

64 Fritz Picard mit Max Dessauer und Gustav Regler

Fritz Picard mit Ulla Biesenkamp und ander

Dokumente: Fotos und Filmaufnahmen der Bildhauerin A. Adler, die eine Büste von Fritz Picard schuf. Filmausschnitt „Pariser Journal", Folge 20, Gespräch mit Fritz Picard in der Librairie Calligrammes.

Text:

Die Besucher der Librairie Calligrammes waren Autoren, Gesprächspartner, eher Gäste und nur selten Käufer. So sammelten sich immer mehr kostbare Bücher an, die Picard besonders gerne – wenn auch selten – an junge Deutsche verkaufte. Er war ein Aufklärer. Auch Politiker wie Willy Brandt oder Carlo Schmid zählten zu seinen Besuchern. Manès Sperber, Walter Mehring, Hannah Arendt, Annette Kolb, Paul Celan, Philippe Soupault, Hubert Fichte, Alfred Kantorowicz, Claire Goll, noch vor dem unseligen Zerwürfnis mit Paul Celan, hielten in der Librairie Calligrammes ihre Lesungen, später auch Günter Wallraff, Hilde Domin, Walter Kempowski, Stephan Hermlin, Martin Walser, Peter Handke, Herbert Marcuse, Walter Fabian, Robert Jungk, Georg Stefan Troller – heftig diskutiert von Kollegen und atemlos verfolgt von uns, den jungen Deutschen, darunter auch Hans Brockmann, der später die Heinrich-Heine-Buchhandlung in Berlin im Bahnhof Zoo eröffnen sollte, die in wunderbarer Weise von ihrem Pariser Vorbild geprägt war. Die intensiven Diskussionen wurden im Café gegenüber, das als Dépendance der Buchhandlung galt, oft bis in den späten Abend bei Kaffee oder einem *verre* fortgeführt. Walter Mehrings Erzählungen waren wie gesprochene Prosa von einem unbändigen, mehrsprachigen Wortwitz. Das von Verzweiflung und Verlassensein geprägte Gedicht eines *réfugié*, „Die kleinen Hotels", von ihm in unnachahmlicher Weise und völlig unsentimental gesprochen, bewegte uns zutiefst.

Nur wenige Schritte entfernt lag das Café de Flore, ein weiterer häufig frequentierter Treffpunkt. Wenn man sich verabschiedete, war die stehende Redewendung: „À tout à l'heure au Flore - bien entendu."

65

Kiki oder Das wahre Gesicht des Montparnasse

Nun soll auch der Montparnasse verfilmt werden. Und es soll ein Kostümfilm werden. O Gott, wie erschreckend rasch doch alles historisch wird! *Les Montparnos:* Unter diesem Namen hatte sich anfangs der zwanziger Jahre im ›Bal Bullier‹ diese außerstaatliche Künstlerenklave konstituiert; und so hieß auch ein zu ihrer Zeit aktueller Schlüsselroman, dessen Autor, Michel Georges-Michel, daraufhin von ihnen gemieden wurde, sich unter ihnen nicht mehr zeigen durfte; nicht nur wegen seiner verdächtig großen Presse- und Auflagenerfolge, sondern weil er die Heldentragödie eines für ihre Kunst Frühverstorbenen ausgeschlachtet und vulgarisiert hatte, die ihres kühnsten Porträtmalers, des Amedeo Modigliani.

Kürzlich ist aber auch der Filmregisseur, Max Ophüls, vom Tode abberufen worden, ehe er den passenden Modigliani-Darsteller gefunden hatte, und bevor das Drehbuch die Welturaufführung erlebt hat. Aber ganz gleich, wie sie ausgefallen wäre, es würden die paar noch kompetenten überlebenden ›Montparnos‹ beeidet haben, daß alles ganz anders ausgesehen hat, ganz anders, retrospektiv für jeden einzelnen. `*` für mich, zum Beispiel.

Auf den Montmartre sollte man in einem ›Montparnos‹-Film kurz zurückblenden; auf die, historisch allerdings stark verkürzte, doch um so dramatischere Episode seiner Erstürmung durch die ›Paris-by-night‹-Touristen, und den Exodus seiner Kunstavantgarde aus dem ›Bateau-Lavoir‹ — angeführt wie immer von Pablo Picasso — über die Seine zum Montparnasse, wo sie sich unter den Marquisen der ›Ro-tonde, modellos, neben dem gesamten ›Fauves‹ Ensemble

In Großaufnahme: der schmächtige Torero, der st peläugige Picasso, der seine Schar, Apollinaire, Cocte Jacob, André Salmon, damit amüsierte, alle beliebig mätzchen auf einer Papierserviette zu parodieren (so fend wie der unvergleichliche Music-Hall-Imitator alle klassischen Komponisten auf dem Klavier).

»Andere Künstler lassen sich von der Natur anre lasse mich von den Kunstwerken inspirieren!« also Picasso — hinter dem Rücken des bissigen Pagodenv der Montparnassekritik, Adolphe Basler, der die fletschte, wenn man ihn mit einem »Kss! Kss! Pi reizte...

Aber in welcher Manier auch immer sie gemalt o zeichnet wurde – und es haben sich so gegensätzliche S ster an ihr versucht wie Pascin und Kisling, Van I und Foujita, Derain und Man Ray (mit seiner surrealis Kamera) – eine blieb unfaßbar, bleibt unnachahmbar Sie war ihr eigener Entwurf, in zwei Farben, in Schwar fern Schwarz eine Farbe ist, auf dem nackten Leinwan Papierweiß der Schultern, Arme und Hände, des Hals Brüste; und nicht die entseelte Filmprojektion ihrer Sk ihrer hochgekämmten Frisur, die nackentief ihr Gesic helmte, vom Visier ihrer Brauenbögen, der Augens ihrer asymmetrisch aufgestülpten Nüstern bis zu der penstiftrot hingetupften Kuß- und Schlußvignette.

Es hätte ein Modigliani ihre Gesichtszüge nicht vereinfachen, ein Matisse ihre Formen, das ›Double-V Busens, die Acht-Figur ihrer Büste, der Taille, des S nicht sparsamer abrunden können.

Denn wahrhaftig! Kiki war von Natur aus so perv frech verzeichnet, daß sie die Kritik herausforderte: noch Kunst? Hat man je so etwas gesehen? Indes brau sich nur sehen zu lassen; Rosen zerkauend, mirakulös, ren sie ihrem Schnabel entsprossen; sie brauchte ihr ›C Dame Publikum nur anzuschauen, derart, daß es sich i nicht mehr muckste, nichts von sich gab als ein aufgese tes, zwitscherndes ›Kiki! Kiki! Kiki!‹

Kiki inkarnierte den Montparnasse. Und außer ihr Montparnasse wenig Verlockendes zu bieten;

Auszüge aus Walter Mehring, "Verrufene Malerei"

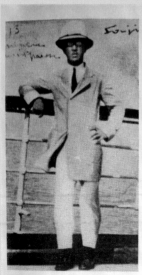

Jean Cocteau: A la Rotonde. V. l. n. r.: Mme. und M. Cocteau, Kislings Hund, Picasso und eine Dam

Links: Der japanische Maler Foujita auf dem Schiff nach Marseille
Rechts: Kiki, das Lieblingsmodell der Maler vom Montparnasse,
Foto Man Ray

Durch den beengten Wohnraum in Paris fand das Leben und auch weite Bereiche der Arbeit in den Caféhäusern statt, und so war es nichts Ungewöhnliches, bei einem Kir ungezählte Stunden dort zu verbringen.

Dokumente: Audio SAINT-GERMAIN-DE-PRÉS. Einst, gestern und heute. Ein Hörbild von Hubert von Ranke. Mit Wortbeiträgen von Albert Camus, Jean Paul Sartre, Walter Mehring, Fritz Picard und Ulrike Ottinger (mit 23 Jahren) und mit Chansons von Juliette Gréco und Barbara. Gesendet am 11.07.1965 im BR.
Audio: Walter Mehring spricht „Die kleinen Hotels". Montage: Fotos der Buchhandlung und ihrer Gäste und Zeichnungen im Gästebuch von Marcel Marceau, Tristan Tzara, Max Ernst, Walter Mehring, Paul Celan (Buch mit Zeichnung und Widmung) u.v.a. - Archiv A. A., „Pariser Journal", Folge 20, „St. Germain und seine Cafés".

DIE KLEINEN HOTELS

Vom Bahnhof angeschwemmt — im Strom der Massen
Fiebernd von Schwindsucht Deines letzten Gelds
Treibst Du durch Reusen immer engrer Gassen
 Die abzweigen
 Zu den Absteigen
 Zu den
 kleinen Hotels.

Wenn Dich ein Blick taxiert, tu unverfänglich!
Tritt ein! Bring Glück herein! Und: Gott vergelt's!
Es keuchen hinterdrein treppauf die Jahre kränklich
Du bist verdonnert nun auf lebenslänglich
Zu kleinen Hotels
 Zu kleinen Hotels
 Zu kleinen Hotels.

Dort fällst Du mit der Tür in sieche Räume
Zu Häupten droht im Sturz der Mauerfels —
Pitschnaß das Bett vom Angstschweiß fremder Träume
 Die aufquellen
 Aus den Abfällen
 Der kleinen Hotels.

Versuch zu fliehen aus dem Wust von Gängen —
Schon schrillt die Glocke wütenden Gebells ...
Tapetenranken fangen Dich in ihren Fängen
Bis sich allmählich ganz zum Sarg verengen
Die kleinen Hotels
 Die kleinen Hotels
 Die kleinen Hotels ...

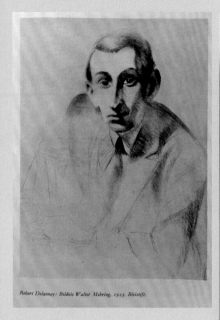

Robert Delaunay: Bildnis Walter Mehring. 1923. Bleistift.

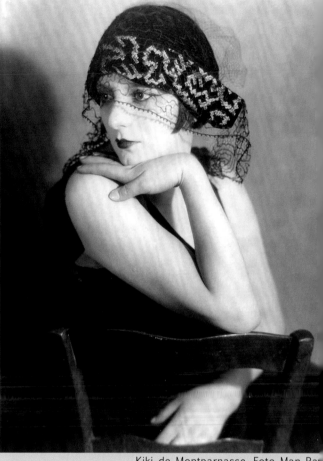

Kiki de Montparnasse, Foto Man Ray

Walter Mehring an Fritz Picard

„(Zürich) 21. Avril 71

Mon cher Fritz, – – – („und wenn man einen Fehltritt tat …' aus: ‚Die kleine Stadt' – Text
von W. M.)
es bricht mir das Herz, daß ich den Calligrammes-Geburtstag nicht mitfeiern kann – endlich
wieder einmal unter Freunden sein darf – Lutetia! === <u>Kiki</u>, la Reine du Montparne –
<u>Elsa</u>, la Cavalière aux beaux yeux – ‚la <u>Punaise</u>' (du <u>Jockey</u>') – ‚La <u>Martiniquaise</u>' (Jules Pas-
cin) – unter wieviel Namen habe ich sie nicht … adoriert (im ‚<u>Dôme</u>' – in den bosquets des
<u>Luxembourg</u>-Garten – in den Hôtels de passe der Rue Mouffetard – unter den Büchern der
<u>Librairie Calligrammes</u> – und, noch als in désirable (‚au violin!') – (…) Ich hatte immer ge-
hofft, sie würde mich noch einmal ganz heimlich einladen … – Mais, non! pas de changer! …
Au lieu des <u>Jünger</u>, <u>Sieburg</u>, <u>Heidegger</u> et <u>Consorts</u> – – – – Als ich das letzte Mal sie auf-
suchte, liess sie mich in einem ‚panier de salade" abholen und meine ‚Identité' und meine ‚Per-
mission de séjours' nachprüfen …, Allez-vous-en! – Circule, Vergule! – '
Und da sitze ich nun – in einem Zürcher Florhofgassenloch = un ‚Poète' maudit = an einem
wackligen Schreibtisch voller Rechnungen, unbeantworteter Korrespondenz und unge-
druckter Makulatur – und souvenirs an ‚La Belle Epoque' (… in Gedanken umarmend Dich
– Euch – und alle schönen, geneigten Leserinnen der <u>Calligrammes</u> – Bücherei (…). Walter

PS: Bitte bestelle meine besonders besten Grüße an Minder – in Erinnerung an die ‚Ecole
Normale Superieur – an die Hospitalité (chez Mme et le Professeur Robert – rue Molitor)
– und in Dankbarkeit für sein Avant-propos zu meiner ‚Bibliothèque perdue' (Comme moi-
même)[52]

Ulli Ottinger,
der
Israel-Malerin,
widmet
diesen
Evergriffenen
Schmöker
der unverantwortliche Autor
Walter Mehring
PARIS
März 1966

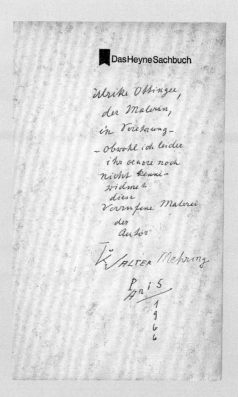

Ulrike Ottinger,
der Malerin,
in Verehrung –
– Obwohl ich leider
ihr oeuvre noch
nicht kenne –
widmet
diese
Verrufene Malerei
der
Autor

WALTER Mehring

Paris
1
9
6
6

Paris, 12-XI-'67

[handwritten letter, largely illegible, signed] Erich Pirard

calligrammes LIBRAIRIE ALLEMANDE 15, RUE DU DRAGON PAR...

Annette Kolb, Paris
ca. 1955

Serait heureuse de vous recevoir dans
le cercle de ses amis le

Mardi 11 janvier 1966 à 18 h 30

Monsieur W. Fabian, docteur ès-lettres,
(Cologne) vous parlera de

- MAX FRISCH -
un écrivain de notre temps

et répondra à toutes vos questions concer-
nant l'œuvre et la vie de cet auteur.

ALLIGRAMMES LIBRAIRIE ALLEMANDE
SERAIT HEUREUSE DE VOUS COMPTER
PARMI LES AMIS DE LA REGRETTÉE
ANNETTE KOLB
JEUDI LE 18 JANVIER 1968, A 18 HEURES 45
MONSIEUR LE PROFESSEUR ROBERT MINDER
DU COLLÈGE DE FRANCE, FERA L'ÉLOGE DE LA DÉFUNTE.
MADEMOISELLE ANNE FRÈRE
LIRA DES EXTRAITS DE SES ŒUVRES
15, RUE DU DRAGON, PARIS-6e - TÉL.: 548-70-89

Annette Kolb, Foto Willy Maywald, © Association Willy Maywald / VG Bild-Kunst, Bonn 2019

YVAN ET CLAIRE GOLL

L'antirose

SEGHERS

L'ANTIROSE

déposée entre les mains d'Ulrike,
d'une future grande artiste
amicalement

Claire Goll



71

CLAIRE GOLL

LES
CONFESSIONS
D'UN
MOINEAU
DU SIECLE

ÉMILE-PAUL

A Ulrike,
de la part de Tip, le
moineau parisien, et
avec les meilleurs vœux
de sa marraine
Claire Goll

LES CONFESSIONS
D'UN
MOINEAU DU SIÈCLE

Dem alten Freund
PICARD
wo ganz Berlin sich trifft
sein Freund aus alter Zeit
Raoul Hausmann
Paris, 13 April 1961

à Fritz Picard, ces
mots écrits dans son
admirable Boutique,
Edouard de Pomiane

Inmitten der Bücher, entsprechend eingeschüchtert
und mithin nicht ganz kalligraphisch,
aber mit allen guten Wünschen für das Werk
des Meisters — Paul Celan

Gästebuch der Librairie Calligrammes, Raoul Hausmann, Edouard de Pomiane, Paul Celan

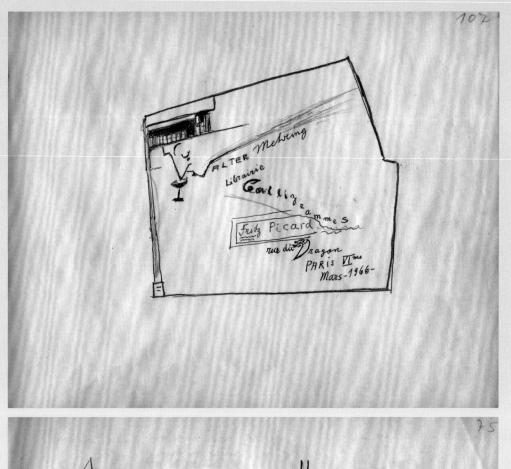

Livre d'or de la Librairie Calligrammes, Walter Mehring, Tristan Tzara

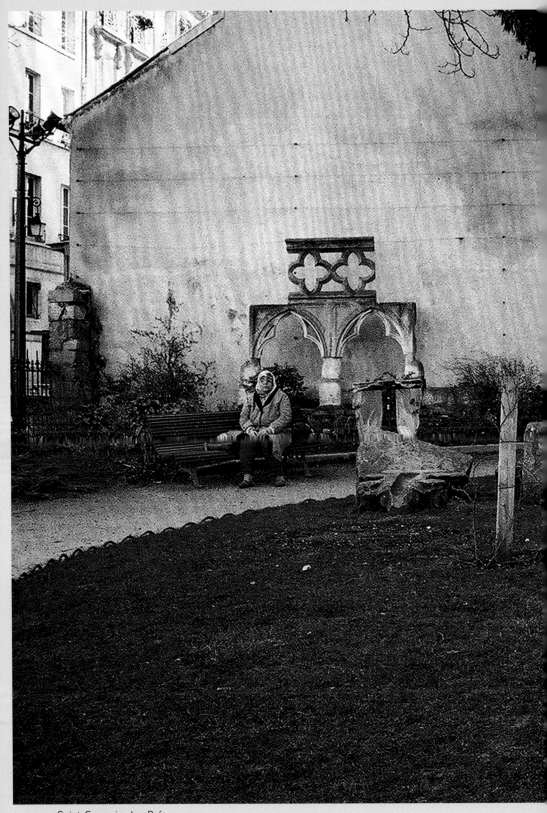

Saint-Germain-des-Prés
Picasso widmete seine Skulptur von Dora Maar Guillaume Apollinaire

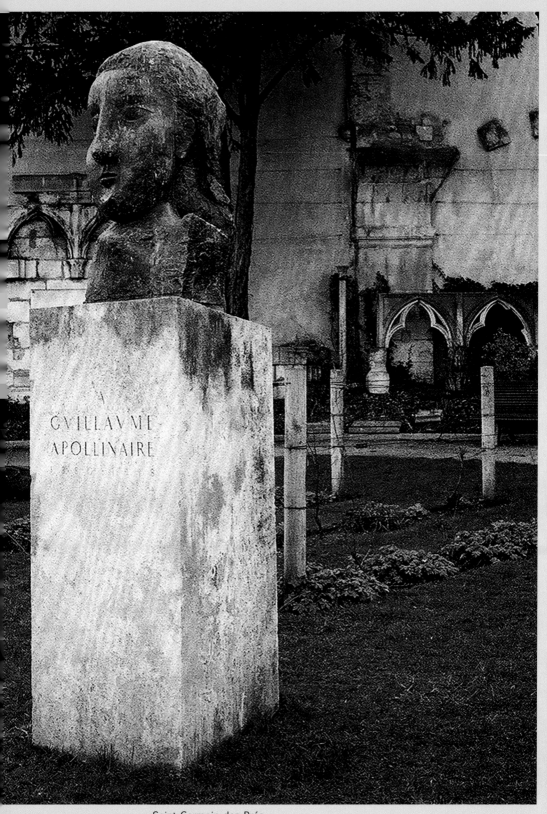

Saint-Germain-des-Prés
Picasso a dédié la sculpture de Dora Maar à Guillaume Apollinaire.

Das Ende im Blick
— Laurence A. Rickels

Carl Erickson zeichnet Gertrude Stein und Horst →
Carl Erickson en dessinant Gertrude Stein et Horst
Photo: Horst P. Horst

1

Ulrike Ottingers Vorläuferin in Paris – Jahrzehnte früher, von einer anderen Küste
her kommend – war Gertrude Stein, die das Emigrantinnendasein für eine
Grundvoraussetzung ihrer Arbeit hielt. Am Beginn ihres Essays »An American and
France« beherbergt sie den Künstler, die Künstlerin irgendwo zwischen Romantik
und Abenteuer:

»Was ist Abenteuer und was ist Romantik. Abenteuer lässt das Ferne näher kommen
aber Romantik heißt, das was ist und wo es ist also nicht wo man selbst ist lassen
wo es ist. Also brauchen diejenigen die etwas schaffen kein Abenteuer aber sie brau-
chen Romantik sie brauchen dieses Etwas das nicht für sie ist das bleibt wo es ist,
und dass sie wissen können dass es da ist wo es ist.«[1]

Weil Künstler auf sich selbst, in ihre Innenwelten zurückgeworfen sind, brauchen sie
die Freiheit einer zweiten Kultur, die sich nicht mit dem Selbst vermischt.

»Immer schon galt für alle, die das was sie hervorbringen aus dem was in ihnen
ist und die dieses nichts zu tun haben lassen wollen mit dem was notwendig außerhalb
von ihnen existiert, dass es unvermeidbar ist dass sie von jeher zwei Kulturen
haben wollten.«[2]

Anders als die Kultur, die einem eigen ist und die einen ausmacht, hat jene zweite
Kultur nichts mit einem selbst zu tun. Sie ist ein romantisches Anderes, das bleibt, wo
es ist, und dem Künstler seine innere Freiheit lässt. Weil sie außerhalb ist und
außerhalb bleibt, ist sie auch stets ein Etwas, das man in sich fühlen kann. Darin un-
terscheidet sie sich von der tiefer gehenden Differenz einer Fremdheit ohne innere
Resonanz, die dem Abenteuer näher ist.

Es gibt die Geschichte, und es gibt Geschichten, und für welche Geschichte ein Künst-
ler sich entscheidet, bestimmt die Wahl seiner zweiten Kultur. Die eigene Ge-
schichte kann es nicht sein, ebenso wenig eine, die zu dieser so gut passt wie die
englische zu Amerikanern. »Obwohl am Ende der Amerikaner und der Engländer
feststellen dass sie verschieden sind können sie bis zu einem gewissen Grad ge-
meinsam vorankommen, und so können sie auch einen Zeitsinn gemein haben sie
können eine Vergangenheit Gegenwart und Zukunft gemein haben und deshalb
sind sie mehr Geschichte als Romantik.«[3] Künstler fühlen sich zu einer Geschichte
hingezogen, die nicht ihre eigene ist, weil diese andere Geschichte sie nicht behelligt:
»Sie leben darin nicht […] aber sie ist da und sie ist nicht geschehen.«[4] Was zwar
gegenwärtig, aber nicht geschehen ist, ist romantisch: »Geschichte ist was ge-
schehen ist und als Geschehenes ist es etwas das geschehen könnte und so auch
nicht für sich und aus sich heraus existiert und deshalb auch nicht romantisch ist.«[5]
Der zweite Punkt, in dem Geschichte und Romantik voneinander abweichen, ist die

1

La prédécesseure d'Ulrike Ottinger à Paris — venue d'autres rivages plusieurs decennies auparavant — était Gertrude Stein, qui considérait la condition d'expatrié comme indispensable à la fabrique de l'art. Au début de son essai « An American and France », elle situe l'artiste entre romanesque et aventure :

« Qu'est-ce que l'aventure et qu'est-ce que le romanesque. L'aventure rapproche l'approche lointaine, mais le romanesque permet d'avoir ce qui n'est pas là où vous êtes. Ainsi, les créatifs n'ont pas besoin d'aventure mais ils ont besoin de romanesque, ils ont besoin que quelque chose qui n'est pas pour eux reste à sa place et qu'ils puissent savoir que ce quelque chose est là où il est[1]. »

Parce que les artistes sont repliés sur eux-mêmes, sur un monde intérieur, pour leur liberté ils ont besoin d'une seconde civilisation, une qui ne se mêle pas à la leur propre.

« Cela a toujours été vrai que tous ceux qui font ce qu'ils font sortent de ce qui est en eux et qui n'a rien à voir avec ce qui est nécessairement existant en dehors d'eux, il est inévitable qu'ils aient toujours voulu deux civilisations[2]. »

Contrairement à la civilisation qui vous appartient en propre, qui vous constitue, la seconde civilisation n'a rien à voir avec vous. C'est un autre romanesque qui est là, laissant l'artiste libre à l'intérieur de lui-même. Parce qu'elle est extérieure et demeure extérieure, c'est toujours une chose à éprouver intérieurement, contrairement à la plus profonde différence dépourvue de résonance intime qui s'avère plus proche de l'aventure.

Il y a l'histoire et il y a des histoires, et l'histoire que choisit l'artiste détermine le choix de la seconde civilisation. Celle-ci ne peut être votre propre histoire, une histoire compatible, telle l'histoire anglaise pour les Américains. « Même si finalement les Américains et les Anglais s'aperçoivent qu'ils sont différents, ils peuvent dans une certaine mesure progresser ensemble et partager ainsi un sens du temps, ils peuvent avoir un passé et un futur ensemble, ils sont donc plus histoire que romanesque[3]. » Les artistes sont attirés par l'histoire qui n'est pas la leur propre parce qu'elle les laisse seuls : « Ils n'y habitent pas [...] mais c'est là et ce n'est pas advenu[4]. » Ce qui est là, mais qui n'est pas advenu, est romanesque : « L'histoire est ce qui est arrivé et étant ainsi arrivé c'est quelque chose qui pourrait arriver et qui donc n'existe pas pour et par elle-même et qui par conséquent n'est pas romanesque[5]. » L'autre point autour duquel histoire et romanesque peuvent être amenées à diverger est la continuité : « L'histoire peut être à l'extérieur, mais comme extérieur, elle continue, et comme elle continue elle ne peut pas rester à l'intérieur de vous, et c'est ainsi qu'elle est très différente du romanesque[6]. »

79

Dauer. »Geschichte kann außerhalb sein aber als ein Äußeres geht sie weiter und indem sie weiter geht kann sie nicht in uns bleiben und folglich unterscheidet sie sich darin sehr von der Romantik.«[6]

»Genau wie man zwei Kulturen braucht so braucht man zwei Beschäftigungen, das was man macht und das was gar nichts zu tun hat mit dem was man macht.«[7] Eine Schriftstellerin braucht Bilder; eine bildende Künstlerin braucht Literatur. »Schreiben und Lesen ist für mich gleichbedeutend mit Existieren, aber Malen oder na ja, Malerei anschauen ist etwas das mich beschäftigen kann und so auch erleichtern vom Sein Existieren. Und das braucht jeder, dass das passiert.«[8] Diese Zweitbeschäftigung als Ausgleich ist »ziemlich natürlich, denn wo immer es ist wie es ist ist der Ort an dem all jene die in Frieden gelassen werden müssen sich aufhalten müssen.«[9] Als Bilderhauptstadt des 19. Jahrhunderts war Paris ein ziemlich natürlicher Aufenthaltsort für Stein, denn hier konnte sie sich Fachwissen in den gesonderten Kunstsprachen der Moderne aneignen, die in Bildern erstmals durch- oder wiederaufgenommen wurden.

Stein sieht in Paris die Welt schrumpfen, woraus sich für sie ergibt, dass das Verfügen über eine zweite Kultur und gleichzeitige Leben in dieser angesichts zu erwartender, grundlegend anderer Konfigurationen der Künstlerromantik an einer Schwelle der Vereinsamung zwischen zu großen und zu kleinen Welten allmählich an Bedeutung verlieren wird. Bevor das mediale Schrumpfen begann, war die Welt zu riesengroß, um einfach einen neuen Wohnsitz auszuprobieren. Der Künstler in alten Zeiten blieb, wo er war. Eine zweite Kultur bot sich ihm in den Sondersprachen der Kunst.

»In den frühen Kulturen wenn es irgendjemandem bestimmt war ein Schöpfer ein Schriftsteller oder ein Maler zu sein und er gehörte zu seiner eigenen Kultur und konnte gar keine andere kennen dann machte er für sich selbst um eine andere kennenzulernen, das war eines von den Dingen die unweigerlich existierten, eine eigene Sprache die es für ihn als gewöhnliches Anhängsel seiner Kultur gar nicht gab. Das ist wirklich wirklich wahrhaft der Grund warum solche Leute immer eine Sondersprache zum Schreiben hatten, die nicht die gesprochene Sprache war, heute geht man allgemein davon aus dass das mit Erfordernissen der Religion und der Mysterien zu tun hatte, aber tatsächlich konnte der Schriftsteller gar nicht schreiben, wenn er nicht die beiden Kulturen vereinen konnte – die eine die er war und die andere die da rund um ihn war – und Schaffen ist der Widerstand von einer von ihnen gegen die andere.«[10]

Die Sondersprachen der Kunst gingen in der Folge – als romantische Zweitkulturen des Inneren – in die Moderne ein. Zugleich verstärkte das Schrumpfen der Welt die Liminalität des Orients, der zumindest von einer Kalifornierin, wie Stein hervorhebt, nicht einfach als kolonialistisches Souvenir abgetan werden konnte. »Der Orient war keine Romantik auch nicht unbedingt ein Abenteuer, er war etwas völlig Anderes.«[11]

Ihrer eigenen Rechenschaft in dem späteren Buch *Wars I Have Seen* zufolge waren Steins Überlegungen zum Pariser Schauplatz ihrer Kunst Teil eines 19. Jahrhunderts,

« Tout comme on a besoin de deux civilisations, on a besoin de deux activités : celle que l'on fait et celle qui n'a rien à voir avec ce que l'on fait[7]. » L'écrivain a besoin d'images ; l'artiste visuel a besoin de littérature. « Écrire et lire sont pour moi synonyme d'exister, mais peindre en regardant bien des peintures est quelque chose qui peut m'occuper et me libérer de mon existence. Et tout le monde doit faire que cela advienne[8]. » Que la seconde activité soit attirante pour l'artiste est « assez naturel car où qu'elle se trouve est l'endroit où ceux qui doivent être laissés seuls doivent se trouver[9]. » Paris, la capitale des images au XIXᵉ siècle, allait de soi pour Stein. La ville lui permit de devenir une spécialiste des langages artistiques de la modernité, qui furent d'abord promus ou repris dans les images.

Stein voit le monde se rétrécir, et donc se doter d'une seconde civilisation, et vivre là aussi allait commencer à céder devant la perspective de configurations nouvelles et renouvelées du romanesque de l'artiste, au bord de l'isolement, entre des mondes trop grands et trop petits. Avant que la contraction médiatique commence, le monde était trop vaste pour essayer une nouvelle adresse, et l'artiste de l'ancien temps restait sur place. La spécialité langages de l'art offrait l'opportunité d'une seconde civilisation.

« Dans les premières civilisations, quand quelqu'un qui allait être créateur, écrivain ou peintre appartenait à sa propre civilisation et ne pouvait en connaître une autre, il était inévitable que pour en connaître une autre qui avait été faite pour lui, l'une des choses était qu'il existait inévitablement un langage qui, en tant que membre ordinaire de sa civilisation, n'existait pas pour lui. C'est vraiment vraiment réellement la raison pour laquelle ils ont toujours eu une langue spéciale pour écrire ce qui n'était pas la langue parlée, maintenant, on considère généralement que c'est à cause de la nécessité de la religion et du mystère, mais en réalité l'écrivain ne pourrait pas écrire si les deux civilisations se rejoignaient – l'une, celle qu'il était, et l'autre qui se trouvait en dehors de lui – et la création est l'opposition de l'une à l'autre[10]. »

Dans le même temps, les langages spécifiques de l'art – la forme intrinsèque de la seconde civilisation romanesque – faisaient retour à la modernité. Les changements intervenus dans un monde en rétrécissement renforçaient l'exceptionnelle liminalité de l'Orient qui, souligne-t-elle, au moins pour un Californien, ne pouvait pas être abolie comme souvenir colonial : « L'Orient n'était pas nécessairement romanesque, pas nécessairement une aventure, c'était quelque chose de différent tout à la fois[11]. »

Selon ses propres estimations dans son ouvrage ultérieur *Wars I Have Seen*, les réflexions de Stein sur son art relèvent du XIXᵉ siècle, qui se prolongea à travers la théorie de l'évolution qui parcourait le globe sous la forme, souligne Stein, du « White Man's Burden ». Il fallut attendre la fin de la seconde guerre mondiale pour que le soi-disant XIXᵉ siècle prît fin. La guerre l'a tué pour de bon : tué à mort[12]. Cependant, déjà en 1936, dans « An American and France », Stein reconnaissait que l'Orient était en train d'ouvrir et d'occuper une nouvelle frontière entre romanesque et aventure, échappant à l'impasse de l'aventure et du souvenir colonial :

das seinen längst fälligen Abgang ungebührlich hinausgezögert hatte, und zwar, wie Stein ausdrücklich sagt, mithilfe einer Evolutionstheorie, die in der Larve einer »Bürde des weißen Mannes« rund um die Welt gegangen war. Erst mit dem Ende des Zweiten Weltkriegs fand dieses sieche 19. Jahrhundert seinen Abschluss. Der Krieg mordete es tot: tot tot.[12] Bereits 1936 erkannte Stein in »An American and France« jedoch, dass sich der Orient öffnete und dass er eine neue Grenze zwischen Romantik und Abenteuer besetzte, dass er einen Weg aus der Sackgasse des kolonialistischen Abenteuers und Souvenirs wies:

»Es gibt übrigens so viele Dinge zu sagen über den Teil zwischen dem Morgen- und dem Abendland und diese könnten irgendwann wichtig werden, tatsächlich sind sie für viele von euch die heute hier sind Romantik, also sorgt dafür dass die Welt nicht zu klein wird damit jeder der etwas schaffen muss seine zwei Kulturen haben kann, die unentbehrlich sind.«[13]

Ulrike Ottinger fand ihre Zweitbeschäftigung oder -besetzung in Gestalt eines Antiquariats, einer einzigartigen Sammlung deutschsprachiger literarischer Kultur, die von der Zertrümmerung und Verbrennung ihres Fortbestandes im national-sozialistischen Deutschland geprägt und definiert war. Die Kennerschaft, die Ottinger ausbildete, war das Introjekt dieser Geschichte. Sie übertrug die Unterwelt im Gewand des »alten Europa«, eines ebenso exzentrischen wie kosmopolitischen Identifikations- und Kultgegenstands, in ihre Spielfilme und ließ dieses Europa darin wiederaufleben. Darauf folgte, west-östlich gedoppelt im Sinne Steins, Ottingers dokumentarische Begegnung mit den Welten anderer.

2

Ottinger ging als bildende Künstlerin nach Paris: Sie zeichnete, radierte und malte. Wie die junge Künstlerin in einem Radiointerview dem Publikum daheim in Deutschland mitteilte, beeinträchtigte die Fülle visuellen Erlebens, das eine Welt-hauptstadt wie Paris zu bieten hatte, sie nicht. Sie hatte ihre Ruhe und alle Freiheit zum Arbeiten. Die Librairie Calligrammes war Anlaufstelle ihres ersten Aufent-haltes in den 1960er Jahren und ist auch Ankerpunkt des ersten Kapitels von *Paris Calligrammes*.[14] Dieses Antiquariat war das Werk von Fritz Picard, der unter den vielen notgedrungen zurückgelassenen Büchern deutscher und österreichischer Emi-granten, für die sich Paris entweder als Falle oder als Durchgangsstation auf einer längeren Reise ins Exil erwiesen hatte, seine Auswahl deutschsprachiger Literatur zusammensuchte. Die Literatur war Ottingers zweite Besetzung und das Sortiment der Buchhandlung Inhalt eines Geschichts-Introjekts, das in den 1960er Jahren nicht einfach bruchlos an die französische oder auch deutsche Zeitgeschichte an-knüpfte. Drei verschiedene Arten von Geschichte begleiteten somit Ottingers Jahre in Paris. Die mittlere erforderte, dass sie die deutsche und die französische Ge-schichte in Vergangenheit, Gegenwart und Zukunft auseinanderhielt.

Ottinger verließ Paris nach siebenjährigem Aufenthalt, und zugleich ließ sie damit die stationären Medien des Abbildens hinter sich, um Filme zu machen. In der

« Il y a encore tellement de choses à dire à propos de la partie qui sépare l'Orient et l'Occident, et qui pourraient s'avérer pertinentes, en fait, elles sont romanesques pour beaucoup d'entre vous qui êtes ici aujourd'hui, proposant ainsi un monde pas si petit pour que quiconque veut créer puisse disposer des deux civilisations nécessaires[13]. »

La seconde activité, ou cathexis, d'Ottinger à Paris fut représentée par une librairie d'ancien, un fonds unique de culture littéraire de langue allemande, définie et circonscrite par le rejet de sa continuité en Allemagne nazie. Ce fut l'introjection historique dans laquelle s'épanouit son savoir-faire. Elle transposa les Enfers dans ses films de fiction sous l'apparence de la « vieille Europe », un objet d'identification et de célébration excentrique et cosmopolite qui ressurgit. Ce qui s'ensuivit, deux fois entre l'Orient et l'Occident, comme l'écrit Stein, fut la rencontre documentaire d'Ottinger avec les mondes des autres.

2

Ottinger arrive à Paris comme plasticienne : elle dessine, faisant des tirages, et peint. Comme la jeune artiste le rapporte dans une interview radiophonique pour le public allemand de retour, les ressources de l'expérience visuelle qu'offre une capitale mondiale comme Paris ne sont pas une gêne : elle reste seule, heureuse de faire son travail. La librairie Calligrammes sert de quartier général à la fois à son séjour dans les années 60 et au premier chapitre de *Paris Calligrammes*[14]. La librairie était l'œuvre de Fritz Picard, qui gérait et sélectionnait les ouvrages littéraires en allemand parmi les nombreux livres que les émigrés allemands et autrichiens durent abandonner quand Paris s'avéra être soit une impasse, soit une simple halte au cours de leur plus long voyage vers l'exil. La littérature était l'autre activité d'Ottinger, et le choix de la librairie accomplissait l'introjection d'une histoire qui, dans les années 60, n'était pas continue avec la France et l'Allemagne en devenir. Trois histoires, alors, s'inscrivent dans le séjour d'Ottinger à Paris. Celle du milieu exigeait qu'elle maintînt les histoires allemande et française séparées dans le passé, le présent et le futur.

Elle quitta Paris au bout de sept ans, abandonnant le support fixe de la peinture pour poursuivre une carrière dans le cinéma. Alors qu'elle terminait son premier film, *Laokoon & Söhne* (1972-73), elle fit pour la première fois un voyage à Berlin Ouest pour réaliser le documentaire d'une performance d'un de ses meilleurs amis, l'artiste du mouvement Fluxus Wolf Vostell[15]. Elle ne devint pas une artiste-performeuse – mais elle devint une cinéaste berlinoise. A partir de *Bildnis einer Trinkerin* (1979), elle tourna aussi à Berlin Ouest. L'Allemagne de l'Ouest commençait à donner l'impression qu'il n'y avait jamais eu de guerre, et que, au contraire, l'idylle de 1950 avait toujours été là. A Berlin, Ottinger trouva le cadre où le passé récemment refoulé continuait à infuser comme préhistoire. Là, les histoires et préhistoires qu'à Paris la jeune Ottinger avait commencé à résoudre dans les détails du travail de deuil pouvaient être lues les yeux grands ouverts, non obstrués par une idéalisation obsessionnelle. Un coup d'œil à travers la caméra et Ottinger était attirée vers la plus ancienne ville de l'histoire moderne, un site sans pareil pour fouiller la forme de sa pensée dans sa troublante lisibilité.

Abschlussphase ihres ersten Films *Laokoon & Söhne* (1972–1973) reiste sie zum ersten Mal nach Berlin, um eine Performance des Fluxus-Künstlers Wolf Vostell zu dokumentieren, mit dem sie eng befreundet war.[15] Sie wurde dort nicht selbst Performance-Künstlerin, dafür aber eine Berliner Filmemacherin. Beginnend mit *Bildnis einer Trinkerin* (1979) drehte sie in Westberlin. Die BRD sah allmählich so aus, als hätte es den Krieg nie gegeben und als wäre die Idylle der 1950er dort von jeher heimisch gewesen. In Berlin fand Ottinger dagegen ein Außenset, in das die verdrängte jüngste Vergangenheit unablässig einsickerte wie eine Vor- und Frühgeschichte. Europas Geschichten und Vorgeschichten, von der jungen Ottinger in Paris erstmals aus dem Schriftsatz der Trauerarbeit herausgelöst, konnte man hier staunenden Auges und von jeder manischen Idealisierung unverstellt ablesen. Ein Blick durch den Sucher, und Ottinger sah sich in die urälteste Großstadt der Moderne, diese Fundstätte auszugrabender Formen für ihre Gedanken, mit all ihrer unheimlichen Ausdeutbarkeit hineingezogen.

Bildnis einer Trinkerin, der erste Film ihrer Berlin-Trilogie, ist Ottingers Meisterwerk. Er erfüllte den Wunsch, den die junge Künstlerin beim Malen in Paris zu verwirklichen gehofft hatte. Da ihr Kunstfilm aber von der Forderung nach »Realität« durchkreuzt ist, ergeben die Schauplätze, die jene Werther-Dame unserer Tage im Film aufsucht, in sich eine Art Dokumentation oder filmische Reiseerzählung. 1984 drehte Ottinger ihren ersten eigentlichen Dokumentarfilm: *China. Die Künste — Der Alltag*, der einen neuerlichen Aufbruch schilderte. Und ebendieser Aufbruch führte fünf Jahre später mit *Johanna d'Arc of Mongolia* (1989), einer zwischen den Genres inszenierten Zugreise von Europa — beziehungsweise vom Introjekt des alten Europa und seinen hochnisierten Requisiten des Emotischen — zur dokumentarischen Begegnung mit dem Orient.

Nun lässt sich die von Gertrude Stein getroffene Unterscheidung zwischen Romantik und Geschichte zwar als Entsprechung zum Unterschied zwischen Ottingers Spiel- und Dokumentarfilmen betrachten. Doch Ottingers Film folgt in beiden Genres wie auch zwischen diesen ihrer eigenen Abenteuerlust. Er hebt sich darin ab von Steins Beschreibung, die im Übrigen recht genau auf Donald W. Winnicotts Symptombild der manischen Abwehr als jener Spannung passt, die wir mit einem Bein in der Fantasie und mit dem anderen im Tagtraum halten müssen. An den seichten Ausläufern des Fantasierens und im Dienst der manischen Abwehr verortet Winnicott einen Autor kolonialistischer Abenteuererzählungen. Beim Versuch der Flucht vor der inneren Realität kann es passieren, dass man gleich einer Sturzwelle krachend und vorzeitig in sich zusammenfällt: »Im gewöhnlichen, extrovertierten Abenteurerbuch erkennen wir oft, dass der Autor in der Kindheit Zuflucht bei Tagträumen suchte und später in Verlängerung dieser Flucht entsprechenden Gebrauch von der äußeren Wirklichkeit machte. Der inneren Angstdepression, vor der er die ganze Zeit über geflohen ist, wird er sich nicht bewusst. Er hat ein Leben voller aufregender Erlebnisse und Abenteuer geführt, das man akkurat nacherzählen kann. Aber beim Leser entsteht der Eindruck eines relativ oberflächlichen Charakters, eben weil der Abenteurer-Erzähler genötigt war, sein Leben auf der Leugnung seiner eigenen inneren Realität zu gründen.«[16]

Bildnis einer Trinkerin, le premier film de la trilogie berlinoise, est le chef-d'œuvre d'Ottinger, accomplissant le vœu que la jeune artiste avait cherché à réaliser lorsqu'elle peignait à Paris. Mais parcourir le film d'art est un appel à la « réalité », et le milieu que visite l'actuelle lady Werther comporte une sorte de documentaire ou carnet de voyage. En 1984, Ottinger réalise son premier véritable film documentaire, China : *China. Die Künste – Der Alltag*, qui suivait un autre départ, un départ que, cinq ans plus tard, *Johanna d'Arc of Mongolia* (1989) proposait comme une transition entre genres, tel le voyage en train depuis l'Europe – depuis l'introjection de la vieille Europe et son recours aux citations exotiques – et la rencontre documentaire avec l'Orient.

Bien que la différence que Stein établit entre romanesque et histoire puisse être vue comme un corollaire à la différence entre les films de fiction d'Ottinger et ses documentaires, la réalisation de films par Ottinger dans les deux genres et entre les genres poursuit son propre sens de l'aventure. Ceci diffère de la définition de Stein, qui correspond à l'image du symptôme que Donald W. Winnicott élabore de la défense maniaque que la fantaisie ou la rêverie doit chevaucher. Au creux de ses fantaisies, au service de la défense maniaque, Winnicott situe un auteur de récits d'aventures coloniales. En essayant de s'envoler de la réalité intérieure, on peut se fracasser spectaculairement.

« Dans le classique livre d'aventure narratif, nous voyons souvent comment, dans son enfance, l'auteur a pris un envol vers le rêve. Il n'est pas conscient de la profonde anxiété dépressive qu'il a fuie. Il a mené une vie pleine d'incidents et d'aventures, et ceci doit être raconté de façon précise. Mais l'impression laissée sur le lecteur est celle d'une personnalité relativement superficielle, pour cette raison même que l'auteur aventurier a dû baser sa vie sur le déni de sa réalité intérieure personnelle[16]. »

La défense maniaque repousse la fantaisie de l'impasse de la réalité intérieure en se déplaçant vers une réalité extérieure renforcée par un fantasme tout-puissant, une réalité qui est réellement un fantasme de la réalité. Les fantasmes protègent de l'apathie intérieure par un vol projectif de fantasme en fantasme, un plan de vol qui construit une relation à la réalité extérieure. La défense maniaque n'est jamais loin de la norme qu'elle aide à structurer. C'est pourquoi une relation avec la réalité extérieure peut venir de n'importe quelle fantaisie, et une certaine proportion de défense maniaque est toujours présente et prise en compte. Winnicott nous emmène visiter les music-halls de Londres, à l'instar de la vie nocturne parisienne à laquelle nous convie *Paris Calligrammes*. Nous y prenons une bonne dose de défense maniaque :

« Sur la scène arrivent les danseuses, expertes en exubérance. On peut dire qu'ici est la scène primale, ici l'exhibitionnisme, ici le contrôle anal, ici la soumission masochiste à la discipline, un défi du super ego. Tôt ou tard on ajoutera : ici est La VIE. Et si ça ne l'était pas, le point essentiel de la performance reste un refus de la mort, une défense contre les idées noires de la "mort intérieure", la sexualisation étant secondaire[17]. »

Manische Abwehr treibt das hochfliegende Fantasieren über das ausweglose, das tote Ende der inneren Realität hinaus und hin zu einer von Allmachtsfantasien aufgeblähten äußeren Realität, das heißt einer Realität, die eigentlich ein Fantasieren von Realität ist. Fantasieren wehrt das innere Totsein durch eine projizierte Flucht aus Fantasien in noch andere Fantasien ab, und aus dem Verlauf dieser Fluchten entsteht ein Bezug zur äußeren Wirklichkeit. Die manische Abwehr entfernt sich nie weit von der Norm, die sie mit konstituiert. Deshalb kann aus all den Hirngespinsten durchaus ein Bezug zur äußeren Realität entstehen, und ein gewisses Maß an manischer Abwehr ist im Realitätsbezug umgekehrt immer schon vorhanden und vorgesehen. Winnicott führt uns auf eine Reise durch Londoner Variétés nicht unähnlich dem Pariser Nachtleben, das uns *Paris Calligrammes* beschert. Wir nehmen dabei ein gesundes Maß an manischer Abwehr in uns auf.

»Auf der Bühne erscheinen die Tänzerinnen, auf Lebendigkeit gedrillt. Man kann feststellen: Hier findet sich die Urszene, hier ist der Exhibitionismus, hier ist die Analkontrolle, hier masochistische Hingabe an die Disziplin, hier das Aufbegehren gegen das Über-Ich. Früher oder später muss man ergänzen: Hier ist das LEBEN. Könnte das Entscheidende an der Darbietung nicht eine Leugnung des Totseins, eine Abwehr depressiver Vorstellungen vom inneren Abgestorbensein und die Sexualisierung demgegenüber zweitrangig sein?«[17]

In Winnicotts Deutung ist die manische Abwehr jene innere Peilung, die es uns erlaubt, über die Bandbreite der Künste und des Alltags nach dem Gefühl einer Richtung oder einem Ende zu suchen.

Sitzung für Sitzung arbeitet Winnicott bei einer seiner Patientinnen heraus, wie diese sich »in ihrer manischen Abwehr verfängt, anstatt ihr eigenes Totsein, ihr Nichtleben, ihr fehlendes Echtheitsgefühl zu erkennen«[18]. Aber der Psychoanalytiker hat im Rahmen des seriellen In-der-Sitzung-Seins einen eingebauten Vorteil, weil seine Patientin einem Behandlungsplan unterliegt, der zu einer Abschlussphase hinführt, also zu einem Ende in der Ausweglosigkeit. Dieses Ende wird vom ersten Moment an herausgearbeitet: Im Zuge seiner Analyse mindert die Patientin ihre manische Abwehr oder nutzt sie, um die Balance ihrer Grätsche zu halten. Wenn dann das Ende kommt, kann sie sich mit der sogenannten depressiven Position, der Grundlage für einen Neuanfang, abfinden. Ziel oder Ende der Analyse halten sich an den Zeitplan therapeutischer Endlichkeit: »Es genügt nicht zu sagen, dass manche Fälle manische Abwehr aufweisen, da in jedem Fall die depressive Position früher oder später erreicht wird und ein gewisses Maß an Abwehr ihr gegenüber vorauszusetzen ist. Ohnehin beinhaltet die Analyse des Endes der Analyse (die schon am Anfang beginnen kann) immer auch die Analyse der depressiven Position.«[19]

Das Zulaufen eines Endes auf die innere Ausweglosigkeit, mithin das Erschließen der depressiven Position durch die Patientin in der Schlussphase, entspricht der Vorgabe des Analytikers. Ottingers Zeit in Paris hielt sich an den Plan. Vielleicht war dies auch eine Zeit der Selbstanalyse, und das Ende fiel mit einem Neuanfang der Künstlerin in einem neuen Medium zusammen.

Dans l'interprétation de Winnicott, la défense maniaque est le curseur qui nous permet une interprétation croisée des arts et de la vie quotidienne dans le sens ou la direction d'un dénouement. Séance après séance, Winnicott identifie ouvertement chez l'une de ses patientes « une invitation […] à se laisser prendre dans sa défense maniaque plutôt que d'en comprendre le vide, la non-existence, le défaut de sensation réelle[18] ». Mais le psychanalyste a un avantage dans la série, celui d'être-en-séance, puisque le patient suit un programme de traitement qui conduit à une phase terminale, la fin de l'impasse. Cette fin est analysée dès le départ : au cours de cette analyse, le patient relâche la défense maniaque, ou hésite à son sujet, et une fois la fin arrivée, il peut s'installer dans la position dite dépressive, fondement d'un nouveau départ. Le but ou l'objet de l'analyse est donné, avec sa finitude thérapeutique : « Il ne suffit pas de dire que certains cas témoignent de défense maniaque dans la mesure où dans chaque cas la position dépressive arrive tôt ou tard, et où l'on peut toujours s'attendre à s'en défendre. Et où, dans chaque cas, l'analyse de la fin d'une analyse (qui peut démarrer au commencement) inclut l'analyse de la position dépressive[19]. »

La convergence d'une fin avec l'impasse intérieure, l'accès du patient à la position dépressive au cours de la phase terminale, est ce que le psychanalyste a prescrit. Le séjour d'Ottinger à Paris était au programme, peut-être aussi était-ce le moment d'une auto-analyse, et la fin coïncidait pour l'artiste avec un nouveau départ dans une nouvelle expression.

La visite de la plus grande maison d'enchères de Paris est le point culminant d'une convergence de fins dans *Paris Calligrammes*, l'intégration intrapsychique du patient dont Winnicott traite largement. Dans l'une des seize salles, la mise aux enchères d'une collection photographique de sujets provenant des colonies françaises de Chine et d'Indochine est en cours. Après cette scène, une caméra fixe filme l'escalator réfléchissant de la salle des ventes à trois niveaux, et l'image n'est ponctuée que par le rare client rapportant chez lui le trésor récemment acquis. La caméra fait le point à mi-distance tandis que le champ se vide et devient le lieu d'une absence. En voix off, Ottinger évoque une histoire du passé colonial français comme un ensemble de modifications périodiques s'établissant alternativement entre les sujets coloniaux et les colons (et le pouvoir colonial). Avant la visite de la salle des ventes, Ottinger nous avait guidé dans un jardin commémoratif, hommage aux sujets coloniaux morts au combat pour la France[20].

La voix off continue tandis que nous regardons les escaliers : ce jour-là, dans une autre partie de la salle des ventes, des artefacts provenant des colonies françaises d'Afrique étaient également en vente. Chaque objet a une histoire unique, et lorsque nous le reconnaissons, proclame Ottinger, il renaît à la vie. Et maintenant les enfants, aussi bien des sujets coloniaux que des colons, intègrent ce commerce – où ils achètent, vendent ou rachètent des souvenirs.

Ce qu'Ottinger rapporte à Paris plus de cinquante ans plus tard, c'est sa cinématographie documentaire, élaborée le long des nouvelles frontières entre romanesque et aventure. Il y a la scène que l'on ne veut pas voir se terminer, imprégnée du

Der Besuch im größten Auktionshaus von Paris ist in *Paris Calligrammes* Höhepunkt eines Zusammenlaufens gleich mehrerer Enden, somit die von Winnicott geschilderte innerpsychische Integration der Patientin im Maßstab der Welt. In einem der sechzehn Säle findet gerade eine Versteigerung fotografischer Memorabilia aus französischen Kolonien in Indochina und China statt. Nach dieser Szene fixiert die starre Kamera eine Spiegelung der Rolltreppe im dreistöckigen Auktionshaus, punktuell markiert nur vom gelegentlichen Käufer, der einen soeben erworbenen Schatz davonträgt. Wir bleiben bei der Kamera und sehen in die mittlere Ferne, während sich das Filmbild zunehmend leert und zu einem Ort der Abwesenheit wird. Im Kommentar erzählt Ottinger eine Geschichte der französischen Kolonialvergangenheit als ein dichtes Geschehen wechselseitigen Wandels in den Beziehungen zwischen kolonialen Untergebenen und Kolonisten (und der Kolonialmacht). Vor dem Besuch im Auktionshaus hat Ottinger uns durch einen Garten geführt, in dem der kolonialen Untergebenen gedacht wird, die im Kampf für Frankreich starben.[20]

Ottingers Kommentar läuft weiter, während wir der Rolltreppe zusehen. Am selben Tag wurden anderswo in dem Auktionshaus Artefakte aus den französischen Kolonien in Afrika versteigert. Jedes Artefakt hat eine nur ihm eigene Geschichte, und indem wir diese erkennen, intoniert Ottinger, erwache der Gegenstand wieder zum Leben. Und nun betreten die Kinder sowohl der kolonialen Untergebenen als auch der Kolonisten diesen Handelsplatz – diese Endstation des Verlustes, Andenkens und Sammelns – um zu kaufen, zu verkaufen oder Erinnerungen zurückzuersteigern.

Mehr als fünfzig Jahre danach bringt Ottinger ihr dokumentarisch an den äußeren Grenzen zwischen Romantik und Abenteuer entstandenes Filmen zurück nach Paris. Da ist die Szene, von der man sich wünscht, sie möge nie enden: das Eintauchen in das einzigartige Milieu afrikanischer Friseure bei der Arbeit in Paris. Hier widmet Ottinger sich den Erben der französischen Kolonialzeit am Schauplatz ihrer dokumentarischen Kunst, ihres Erbes.

3

Ottinger erzählte immer wieder, sie sei in Paris in eine Krise geraten. Es war klar, dass sie aufgrund dieser Krise die Stadt verlassen und dass die Krise eine andere Kunst hervorgebracht hatte. Mehr sagte sie darüber nicht. Erst 2010 begann sie die Vergangenheit auszugraben, als sie mit dem Berliner Hannah-Höch-Preis ausgezeichnet wurde und aus diesem Anlass im Neuen Berliner Kunstverein ihre Malerei zeigte. In der Kunstszene wurde erwartet, dass der NBK die Filmemacherin mit einer weiteren Ausstellung ihrer Fotografie ehren würde, da diese größtenteils im Zusammenhang mit ihren Filmprojekten entstanden war und der Kunstwelt erstmals 2000 in einer bekannten New Yorker Galerie vorgestellt wurde. Stattdessen zog Ottinger einen überraschenden, retrospektiven Jump-Cut durch, auch um eine ganzheitlichere Sicht auf ihre Entwicklung als Künstlerin zu begünstigen. In *Paris Calligrammes* dokumentiert und historisiert sie vor dem Hintergrund französischer und weltpolitischer Ereignisse die sieben Jahre ihres Aufenthalts in Paris als Malerin.

milieu unique des coiffeurs franco-africains au travail à Paris. Ottinger s'adresse ici aux héritiers de l'époque du colonialisme français dans le cadre de son art documentaire, son héritage.

3

Ottinger a toujours dit qu'elle avait atteint un point critique à Paris. C'est certainement ce qui la poussa à quitter la ville et réorienta son art. C'est tout ce qu'elle dirait. Puis, en 2010, elle a commencé à fouiller ce passé en exposant ses peintures avec l'association artistique Neuer Berliner Kunstverein à l'occasion de la remise du prix Hannah Höch. Le monde de l'art a pensé que la Kunstverein honorerait la réalisatrice de l'Art cinéma avec une autre exposition de son travail photographique, mené essentiellement dans le cadre de ses projets de film et introduit pour la première fois dans le monde de l'art en 2000 par le biais d'une exposition dans une importante galerie new-yorkaise. Mais Ottinger a plutôt opéré une surprenante rétrospective, mettant en avant une vision plus intégrée de son évolution en tant qu'artiste. Dans *Paris Calligrammes*, elle documente et historicise, sur fond d'événements français et de politique mondiale, les sept années de son séjour à Paris en tant que peintre.

Les peintures d'Ottinger prouvent-elles que son séjour était programmé avec sa double fin ? Oui. Considérez le dernier tableau d'Ottinger, *Bol* (1968), trois panneaux totémiques décrivant trois phases d'une action (et auxquels renvoie déjà une autre série d'images comme cadres dans un film). Une femme au visage sombre soulève un énorme bol, commence à boire dans le deuxième panneau, jusqu'à ce que, dans le troisième, son visage soit dissimulé par le récipient retourné. Elle est rassasiée et un «X» est imprimé sur le fond du bol.

Au cours de sa première phase de peinture au début des années 1960, Ottinger érigea des systèmes notationnels couvrant le mysticisme ou le folklore juif, le structuralisme et la cybernétique. L'enthousiaste engagement auprès des symboles et des théories du monde comme système signifiant conduit aux peintures de sa seconde phase. Cette phase, désormais en dialogue ouvert avec l'esthétique Pop, s'inscrit dans le prolongement de la globalisation du média ou du message de l'art de la culture de masse américaine au début de la mondialisation, à l'aube de l'horrible premonition. *Bol* impose une icône interdite, presque aussi omniprésente que la croix à laquelle elle ressemble, mais avec laquelle, étant donné l'urgence de son message laïc, elle ne peut être confondue.

Allen Ginsberg, qu'Ottinger a peint deux ans plus tôt, est basé sur l'iconique photographie du poète Beat en Oncle Sam. Pourtant, son nouvel Oncle Sam émet une pensée creuse, une bulle de dialogue comme un ectoplasme en séance. Le cartouche de BD est un motif récurrent, par exemple dans une œuvre de la même année, *Bubblegum*, composée d'une série d'images défilantes lors de l'explosion d'un chewinggum mâché. Comme les langues coincées et les mains ouvertes, les bulles vides poursuivent l'intérêt pour les symboles de la signification du monde, mais dans le

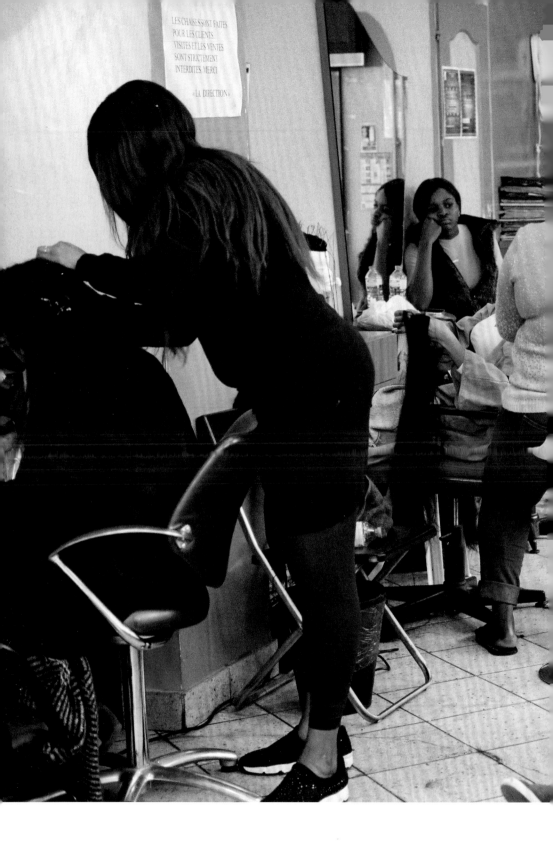

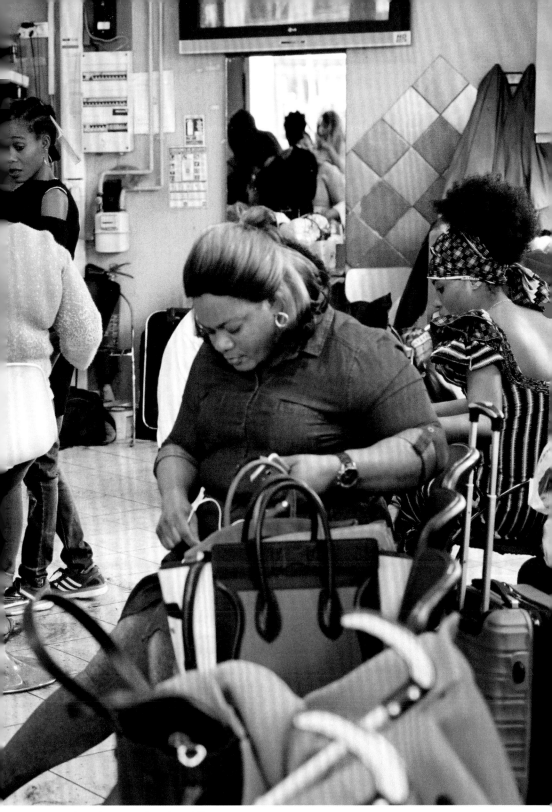

Première Classe : Salon de coiffure

Sieht man Ottingers Malerei an, dass ihr Aufenthalt in Paris einem Plan mit einem doppelten Ende folgte? Allerdings. Beispielsweise ihrem letzten Gemälde *Bol* (1986) – drei totemischen Tafeln, auf denen die Stadien einer Handlung dargestellt sind (und auf die eine andere Reihung von Bildern, nämlich des Films, bereits vernehmlich hindeutet): Eine Frau mit verdüstertem Gesicht hebt eine übergroße Trinkschale an, beginnt im zweiten Bild zu trinken, bis ihr Gesicht im dritten von der leeren, umgedrehten Schale verdeckt wird. Sie ist abgefüllt. Ein »X« ist über die finale Einstellung gestempelt.

Während ihrer ersten Malphase in den frühen 1960er Jahren stellte Ottinger Notationssysteme von der jüdischen Mystik und Folklore über den Strukturalismus bis hin zur Kybernetik in den Vordergrund. Ihr unbeschwertes Aufgreifen von – ebenso vielfältigen wie ineinandergreifenden – Symbolen und Theorien der Welt als Zeichensystem wich in der darauffolgenden Phase sichtlich einer malenden Aus-einandersetzung mit dem Pop, und diese folgt den stromlinienförmigen Medien und Botschaften der amerikanischen Massenkultur am Anfang der Globalisierung bis hinein in einen Nahbereich düster-schrecklicher Vorahnung. *Bol* verabschiedet sich mit einer Ehrfurcht gebietenden Ikone, die beinahe so allgegenwärtig ist wie das Kreuz, das die Konturen von Figur und Schale erahnen lassen. Nur die Eindring-lichkeit der säkularen Botschaft verhindert, dass man sie mit diesem verwechseln könnte.

92 Für das zwei Jahre zuvor gemalte Bild *Allen Ginsberg* nahm Ottinger ein berühmtes Foto des Beat-Dichters als Onkel Sam zur Vorlage, wobei ihr neuer Onkel Sam eine leere Gedanken- oder Sprechblase wie Ektoplasma in einen Sängse von sich gibt. Die Comic-Kartusche taucht als Motiv häufiger auf, beispielsweise in *Bubblegum* aus demselben Jahr, einer Serie von Bildern platzender Kaugummiblasen. Wie die aus-gestreckten Zungen und die geöffneten, hochgehaltenen Hände greifen auch die leeren Sprechblasen Ottingers Interesse an weltdeutenden Symbolsystemen erneut auf, diesmal jedoch in einer Körpersprache der Warnung. Auch Seite an Seite nach Vaudeville-Art (wie im fotografischen Selbstporträt der Künstlerin von 1965, wo diese sich mit den Marx Brothers auf dem Plakat dahinter in eine Reihe stellt) grei-fen die Hände durch ihre eigene historische Emblematik hindurch, um im Grenz-bereich von Vertrauen und Argwohn apotropäische Abwehr zu signalisieren. Die Redundanz solcher Embleme bezeichnet im günstigsten Fall ein unentschiedenes Kräftemessen, im wahrscheinlicheren ein unmittelbar drohendes Verhängnis – wie all die Kruzifixe und Knoblauchzöpfe an den Haustüren transsilvanischer Dörfer am Fuß von Draculas Schloss.

Aby Warburg verfasste seinen Vortrag über das Schlangenritual der Hopi, den er als Patient im Sanatorium Bellevue hielt, auf Basis von zehn Jahre alten Reisenotizen aus den Vereinigten Staaten. Nicht anders als Daniel Paul Schreber im Gegenzug für seine *Denkwürdigkeiten* hoffte Warburg, damit eine Gesundheitsbescheinigung und Entlassung aus der Heilanstalt zu erwirken, und er beschloss seine Ausführungen damit, dass er auf einem seiner Fotos von den Straßen in San Francisco unter dem Gewirr der Stromkabel und Telegrafendrähte einen Passanten als Onkel Sam identifizierte. Für Warburg war dieser Onkel Sam ein Herold der Erlösung von der

langage corporel de la mise en garde. Même lorsqu'elles sont écartées de chaque côté à la vaudeville (par exemple dans son autoportrait photographique de 1965, aligné avec l'affiche des Marx Brothers derrière elle), les mains parcourent leur histoire emblématique pour signaler, entre confiance et suspicion, une défense apotropaïque. L'abondance de tels emblèmes signifie, au mieux, une impasse et, plus vraisemblablement, un malheur imminent – à l'instar de tous les crucifix et bouquets d'ail emballés dans le village de Transylvanie au pied du château de Dracula.

Aby Warburg a composé son exposé sur le rituel du serpent, qu'il a livré à l'asile Bellevue, à partir de notes prises au cours d'un voyage à travers les États-Unis quelques décennies auparavant. La conférence, par laquelle il espérait obtenir, comme Daniel Paul Schreber en échange de ses mémoires, son billet d'élargissement et sa libération de l'institution, s'acheva sur l'identification de l'Oncle Sam par Warburg sur une photo de passant qu'il avait prise dans les rues de San Francisco, la ligne d'horizon entrecroisée de fils électriques. Pour Warburg, ce nouvel Oncle Sam est le héraut de la rédemption de la peur des serpents et des éclairs, que le rituel du serpent métabolisait et symbolisait encore.

La technologie de la transmission en direct représente le « meurtre » de l'espace de réflexion, déclare Warburg dans la causerie, ce que confirmaient les symboles antérieurs du rituel du serpent – comme les systèmes de signes et de notations de la première phase de peinture d'Ottinger à Paris. La lecture que fait Warburg de la modernité à travers un relais d'interprétations mythiques du progrès dans la conférence de Bellevue est l'une des références et inspirations les plus prisées d'Ottinger. Dans sa deuxième phase de peinture à Paris, l'esthétique Pop abandonne les systèmes de signification spécialisés. Cependant, l'émergence ou l'urgence d'une communication corporelle gestuelle ou non verbale s'accentue, avec des craintes non dissimulées, là où les signes se sont arrêtés. Le revirement d'Ottinger vers le film est parallèle à celui de Warburg vers le cadre médiatique de son projet Mnemosyne, dans lequel il a continué à appréhender ses visions issues de la crise sur un mode de juxtaposition plutôt que d'opposition[21].

Dans *Bol*, l'échange parfait entre des contenants tantôt pleins, tantôt vides, annonce un contenu vital fluide, comme le sang qui est la vie. Dans ses *Denkwürdigkeiten eines Nervenkranken* (*Mémoires d'un névropathe*), Schreber appelle le point de rupture de sa crise le « meurtre d'âmes ». Il la définit comme la pratique d'un criminel abject prolongeant sa propre vie en diminuant celle de sa victime. Comme s'en amuse Schreber, l'appétit vient en mangeant[22]. Dans le film de George Romero, *Night of the Living Dead*, en 1968, des goules dévoreuses de chair assiégeaient un petit groupe terré et fermement décidé à survivre, avec la retransmission télévisée d'une « épidémie de meurtres de masse ».

Allen Ginsberg montre les grandes lignes des éléments du montage, découpés comme un puzzle pour enfants. Ottinger prend le processus rituel de fragmentation et de restauration au pied de la lettre lorsqu'elle jette la peinture au sol, invitant les personnes présentes au vernissage de son exposition à reconstituer les éléments. Dans les films d'horreur tels que *Pieces* (1983) et *Saw* (2005) s'incarne l'idée de transposer

Allen Ginsberg, 1966, Puzzle, Acryl auf Pressspan / Puzzle, acrylique sur contreplaqué, 85 x 115 c

Gefahr der Schlangen und Blitze, die das Schlangenritual unablässig weiter verdaute und veranschaulichte. Die telegrafische Übertragung durch diese Drähte stehe, wie Warburg erklärte, für den »Mord« an eben dem Raum für das Denken, den die älteren, das Schlangenritual konstituierenden Symbole – gleich den Zeichen und Notationssystemen, die sich durch Ottingers erste malerische Phase in Paris zogen – bewahrt hatten. Warburgs Deutung der Moderne ausgehend von einer Verkettung mythischer Interpretationen des technischen Fortschritts in seinem Bellevue-Vortrag gehört zu Ottingers wichtigsten Anregungen und Bezugspunkten. In ihrer zweiten malerischen Phase in Paris ersetzte Pop wie erwähnt die besonderen Zeichensysteme. Allerdings tritt hier, wo die Zeichen aufhören, der Notfall gestischer oder nonverbaler, körperlicher Mitteilung mit unvermindert durchschlagender Furcht ein. Ottingers Hinwendung zum Film entspricht Warburgs Hinwendung zur medialen Einbettung seines Mnemosyne-Projekts, bei dem er seine aus der Krise geborenen Einsichten in einem Format der Aneinanderreihung, des Nebeneinanders und nicht mehr der Gegensätze betrachtete.[21]

In *Bol* behauptet der restlos vollzogene Austausch des vollen durch ein leeres Gefäß einen flüssigen Inhalt, der so essenziell ist wie Blut der Saft des Lebens. In seinen *Denkwürdigkeiten eines Nervenkranken* nannte Schreber den Moment des Zusammenbruchs in seiner Krise einen »Seelenmord« und definierte diesen dadurch, dass ein Täter sein eigenes Leben verlängere, indem er das seines Opfers verkürze. Und auch hier komme, wie er witzelt, erst mit dem Essen der Appetit.[22] In George Romeros Film *Die Nacht der lebenden Toten* belagern Menschenfleisch fressende Untote eine kleine Gruppe von Protagonisten, die sich in einem Haus verbarrikadiert haben und um ihr Überleben kämpfen. Im Fernsehen laufen unterdessen Nachrichten von einem »seuchenartigen Massenmord«.

Allen Ginsberg ist durchzogen von den Konturen ineinander passender, wie ausgesägt wirkender Puzzleteile. Ottinger erfasste hier den rituellen Vorgang des Zertrümmerns und Wiedergutmachens in seinem Kern, indem sie das Bild bei der Eröffnung der Ausstellung auf den Boden warf und die Gäste einlud, die Stücke wieder zusammenzusetzen. Psychohorror-Filme wie *Pieces* (*Stunden des Wahnsinns*) von 1982 oder *Saw* (2005) vollziehen dann die Anmaßung, das Puzzlespiel auf andere Ebenen und Schauplätze zu übertragen, direkt und fleischlich. Und ähnlich wie die monströsen Leiber, die in Mary Shelleys *Frankenstein* und dessen unzähligen Verfilmungen aus Leichenteilen zusammengesetzt werden, erscheint auch in den Slasher- und Splatterfilmen das mörderische Puzzle-Verwirrspiel als inneres Simulakrum des Filmens. Kaum haben wir im *Texas Kettensägen Massaker* (1974) die Schwelle zur Farm der Kannibalen übertreten, hören wir ein Surren von Generatoren, das genauso klingt wie das von Filmkameras und -projektoren. Die Menschenfresser machen Skulpturen aus den Resten ihrer ausdauernden Mahlzeit und verbinden darin die Einnahme von Tod und Vernichtung mit dem Erzeugen von Bewahrung. Aus dem Sägen wird ein Bilderschauen. Am Ende des Films erkennen wir, dass der Laster, mit dem die weibliche Hauptfigur entkommt, indem sie ihren irren Verfolger überfährt, den Namen von Thomas Edisons Filmstudio »Black Maria« trägt. Die Konstruktion eines Kerns von Selbstreflexion aus der Begrenzung der materiellen Realität im Film bleibt hinter der viel weiter reichenden filmischen Syntax zurück.[23]

le jeu de puzzle à d'autres contextes. Comme les corps monstrueux réunis dans les parties du corps des cadavres, dans le *Frankenstein* de Mary Shelley et ses nombreuses adaptations cinématographiques, le casse-tête meurtrier apparaît dans les films gore en tant que simulacre interne du cinéma. Dans *The Texas Chainsaw Massacre* (1974), dès que nous entrons dans la ferme cannibale, nous entendons des générateurs qui tournent exactement comme des caméras et des projecteurs de cinéma. Les tueurs de cannibales façonnent des sculptures avec les reliefs de leur repas en cours, associant consommation de destruction et production de conservation. Scier revient à voir des images. Mais à la fin du film, le camion qui permet à la protagoniste de s'échapper en écrasant son poursuivant psychopathe porte le nom de Black Maria, le nom que Thomas Edison a donné à son studio de production. La construction de l'essence autoréflexive du film hors des limites de la réalité matérielle n'est pas la syntaxe plus large du cinéma[23].

4

Que le monde soit en train de se réduire impliquait l'existence d'arts visuels estimables en dehors de Paris avant 1933, comme le Bauhaus en Allemagne, mais qui ne défiaient pas vraiment le statut de Paris en tant que capitale de l'image. Cependant, coïncidant avec l'installation d'Ottinger à Paris, une alliance pionnière prenait forme entre New York, qui commençait à émerger comme nouvelle capitale de l'image dans les années 50, et l'Allemagne de l'Ouest. Au cours des années 1960, Joseph Beuys et ses collègues lancèrent un art visuel allemand qui revêtait une réelle importance dans le monde, non pas sur le registre restauration de ce que les nazis avaient banni, mais comme une percée sans précédent.

Eva Hesse avait fui l'Allemagne nazie par Kindertransport en 1938 et, en tant que jeune femme, s'entraîna avec des émigrés à devenir une artiste peintre de New York. Néanmoins, une étape importante dans son évolution comme sculpteur de renommée mondiale fut l'année qu'elle passa en 1964 dans le monde de la scène artistique de Düsseldorf/Cologne dominée par la figure de Beuys. Cependant, lorsqu'elle quitta ce milieu exceptionnel pour se rendre en « Allemagne », à Hambourg, pour revoir son pays natal, toutes les portes lui furent fermées, à elle et à son histoire. Représentant ses parents dans les négociations de restitution à l'époque, Hesse savait que c'est la même diligence ouest-allemande qui avait conduit récemment au meurtre de masse dorénavant responsable du miracle économique. Le sous-produit de cette industrie, le travail de réparation et de restitution, tant pour les auteurs que pour les victimes de violences traumatiques, doit précéder jusqu'au besoin de deuil.

En apprentissage chez Johnny Friedlaender à Paris, Ottinger réalise son premier travail reconnu, un portefeuille de gravures intitulé *Israel*, que la Bibliothèque nationale accueille dans sa collection. Israël et l'Allemagne de l'Ouest étaient les États modèles d'après-guerre, obligés qu'ils étaient, à travers la réparation, de procéder ensemble à l'intégration. Selon Mélanie Klein, l'intégration s'éloigne de la perspective d'une perte irrémédiable et inclut cette lacune ou incomplétude dans sa

4

Die Welt wurde kleiner. Deshalb hatte es zwar schon vor 1933 nennenswerte bildende Kunst außerhalb von Paris gegeben, ähnlich wie am Bauhaus weitab von Berlin, doch insgesamt stellte all das Paris als Hauptstadt der Bilder nicht wirklich infrage. Erst in der Zeit, als Ottinger nach Paris ging, schlossen New York, das sich seit den 1950er Jahren um den Rang der neuen Bilderhauptstadt bewarb, und Westdeutschland ein Bündnis der Erneuerung. In den 1960er Jahren brachten Joseph Beuys und seine Kollegen eine deutsche bildende Kunst auf den Weg, die von grundlegender Bedeutung für die Welt war, dabei aber nicht versuchte, das von den Nazis verfemte Kunstschaffen wieder in sein Recht zu setzen. Diese Kunst war ein Durchbruch ohne jegliche Vorläufer.

Eva Hesse entkam 1938 mit einem Kindertransport aus Deutschland und studierte als junge Frau bei Emigranten, um Malerin in New York zu werden. Eine entscheidende Etappe ihrer Entwicklung zur weltberühmten Bildhauerin war dann aber ihr einjähriger Aufenthalt in der Düsseldorfer Kunstszene rund um Joseph Beuys 1964. Als Hesse dieses sehr besondere Umfeld verließ, um »Deutschland« zu sehen, und nach Hamburg fuhr, weil sie das Haus ihrer Kindheit wiedersehen wollte – verschlossen sich sämtliche Türen vor ihr und ihrer Geschichte. Und da sie in dieser Zeit auch ihre Eltern in Restitutionsverhandlungen vertrat, erkannte sie dieselbe deutsche Beflissenheit, die sich in der jüngsten Vergangenheit dem Massenmord gewidmet hatte, nun im aufkommenden Wirtschaftswunder erneut am Werk. Das Nebenprodukt dieser Industrie, nämlich die Arbeit der Reparation und Restitution, war aufseiten der Täter wie der Opfer traumatischer Gewalt eine notwendige Voraussetzung für die Fähigkeit zu trauern.

98

Als Schülerin von Johnny Friedlaender in Paris gelangen Ottinger ihre ersten anerkannten Arbeiten: Ihre Serie von Radierungen mit dem Titel *Israel* wurde in die Sammlung der Bibliothèque nationale aufgenommen. Israel und Westdeutschland waren die Musterschüler unter den Nachkriegsstaaten und durch die Wiedergutmachung gezwungen, ihre Fortschritte zur Integration gemeinsam zu gehen. Nach Melanie Klein legt Integration eine Vollbremsung hin, wenn ein unwiederbringlicher Verlust droht, und nimmt dieses Versagen oder Zurückweichen in ihre Struktur mit auf.[24] Wie die vorbereitende Mühe der Wiedergutmachung das Geschehen der Verwüstung nicht neutralisieren oder ungeschehen machen kann, so vermag auch Integration nicht die untragbaren Konstellationen in der Folge und Erschütterung eines Traumas zu umgehen oder aufzulösen. Erst in der Aufwühlung, die Integration herbeiführt und durcharbeitet, kann aus der Sackgasse traumatischer Geschichte der Beginn einer Befähigung zum Trauern werden.

Im Prolog zu ihren eigenen Dreharbeiten in Paris (bis dahin sieht man in *Paris Calligrammes* ausschließlich historisches Filmmaterial) sagt Ottinger, dass sie eine Suche ihres früheren Selbst nach einer Kunstform wiederaufnimmt, die der Fülle ihrer Erlebnisse in Paris Ausdruck verleihen kann, diesmal jedoch durch das Prisma der Geschichte. Ottingers Aufenthalt im Paris der 1960er Jahre war ihr Ausbruch aus dem Westdeutschland der Aufsteiger und der dazugehörigen Armut an Zuneigung sowie aus dem Mangel an Reue im Alltag und in der Kunst. Das Straßenkehren am

structure[24]. De même que l'effort préliminaire de réparation ne peut neutraliser ni nier le lieu de la destruction, de même l'intégration ne peut contourner ou purifier les juxtapositions insoutenables qui se faisaient jour après le bouleversement du traumatisme. Hors de la turbulence, que l'intégration introduit et travaille, l'impasse de l'histoire traumatique laisse place à la survenue de l'aptitude au deuil.

Dans le prologue accompagnant son propre tournage à Paris (jusque-là exclusivement composé d'images empruntées), Ottinger dit qu'elle reprend sa précédente recherche d'une forme artistique appropriée pour exprimer ses riches expériences à Paris, mais cette fois à travers l'objectif de l'histoire. Le séjour d'Ottinger à Paris dans les années 1960 marque son départ de la mobilité ascendante de l'Allemagne de l'Ouest, avec son manque d'affection et de repentance dans la vie quotidienne et dans les arts. Ottinger identifie le balayage des rues qui ferme le prologue comme un rituel de purification. Le fait que les mêmes balayeurs de rue viennent s'incliner à la fin du film signifie que le document est présenté comme un rituel de purification accompli.

Le film reprend avant son homonyme – la librairie Calligrammes, la librairie d'ancien que Picard consacrait à la littérature de langue allemande des Lumières jusqu'en 1933. Son histoire des lettres allemandes et sa plus vaste et plus lointaine histoire de Paris composent deux pendants au film document *Paris Calligrammes*. Au moment du tournage, Ottinger découvrit le livre d'hôtes de Picard, le livre fantôme de l'histoire introjectée, retraçant un passé récent plus éloigné à travers son propre passé plus récent. Elle tourne les pages du livre très lentement et le simulacre interne du film bascule à la vitesse d'une Librairie de deuil. Au fur et à mesure que tournent les pages, le chagrin peut être communiqué.

En 1968, Ottinger est victime d'un cauchemar en série qui situe de manière post-traumatique le passé récent de l'Europe nazie dans les bouleversements politiques contemporains à Paris. Son cauchemar remonte aux souvenirs de sa petite-enfance avec sa mère juive mise à l'abri dans une mansarde de la propriété familiale à Constance. Dans son adolescence dans l'Allemagne de l'Ouest d'après-guerre, elle l'utilisa comme atelier. Les sons retentissants que la police parisienne et son état-major émettaient lorsqu'ils se rassemblaient dans les rues, et qui retentissaient dans la mansarde d'Ottinger en face de la Sorbonne, étaient transposés dans la bande-son du cauchemar. Dans le cauchemar, elle se trouve dans la mansarde de Constance, qui est à nouveau son atelier mais qui est rempli de peintures et de sculptures de Paris. Soudain, un feu se déclare. Elle appelle sa famille au téléphone. Alors que dans son passé conscient le téléphone était une ligne intérieure sonnant dans la maison principale, dans le cauchemar, Ottinger appelle ensuite ses mentors. Mais même Althusser, Bourdieu et Lévi-Strauss, qui ont influencé sa première phase de peinture à Paris, ne peuvent l'aider. Puis elle appelle la brigade de pompiers. Lorsqu'ils arrivent, ils se transforment immédiatement en hybrides, à la fois agents SS (vêtus de sombres manteaux de cuir) et membres de la police de Paris (avec les matraques). Ils commencent à détruire ce que l'incendie n'a pas encore détruit. C'est à ce moment, avant d'arriver au bout de l'impasse, qu'Ottinger se réveille.

Ende ihres Prologs nennt sie ein Reinigungsritual. Auch dass sich dieselben Straßenkehrer am Ende des Filmes verneigen, legt um die Dokumentation die Klammer einer rituell durchgeführten Reinigung.

Wieder beginnt der Film vor der namensgebenden Librairie Calligrammes – dem Antiquariat, das Picard der deutschsprachigen Literatur von der Aufklärung bis 1933 widmete. Dessen Geschichte der deutschen Literatur und die umfassendere, weiter entrückte Geschichte von Paris sind die beiden Buchstützen am Anfang und Ende des Filmdokuments *Paris Calligrammes*. Noch rechtzeitig für den Film entdeckte Ottinger Picards Gästebuch, das Geisterbuch introjizierter Geschichte mit seinen Spuren einer entlegeneren Zeitgeschichte, die sich durch ihre eigene Lebensgeschichte zog. Sie blättert sehr langsam in diesem Buch, und dieses innere Simulakrum des Films wendet Seite um Seite im gemessenen Schritt einer Librairie des Trauerns. Jedes Umblättern macht Leid mitteilbar.

1968 wurde Ottinger von einem wiederkehrenden Albtraum heimgesucht, der posttraumatisch die jüngste Vergangenheit Nazi-Europas in die zeitgenössischen politischen Verwerfungen von Paris versetzte. Ihr Albtraum ging zurück auf Kindheitserinnerungen an die Zeit, als sie mit ihrer jüdischen Mutter in der geheimen Dachbodennische des Hintergebäudes im Haus ihrer Familie in Konstanz versteckt lebte. In ihrer westdeutschen Nachkriegsjugend nutzte sie diesen Dachboden als Atelier. In Paris hallte das Hämmern der aufmarschierenden Pariser Polizisten mit ihren Stangen auf dem Straßenpflaster in Ottingers Zimmer gegenüber der Sorbonne, und dieses stampfende Geräusch fügte sich der Tonspur ihres Albtraums ein. Im Traum befindet sie sich auf ihrem Konstanzer Dachboden, in ihrem alten Atelier, das nun aber mit den Bildern und Plastiken aus Paris vollgeräumt ist. Unvermittelt bricht ein Feuer aus. Sie ruft ihre Eltern an. Obwohl das Atelier in der wachen Vergangenheit nur ein Haustelefon hatte, ruft Ottinger als nächstes ihre Mentoren an. Aber auch Althusser, Bourdieu und Lévi-Strauss, die Ottingers erste Malphase in Paris geprägt haben, können ihr nicht helfen. Danach ruft sie die Feuerwehr. Als die Feuerwehrleute kommen, erweisen sie sich als Mischung aus SS-Schergen (in dunklen Ledermänteln) und Pariser Polizisten (mit den hämmernden Stangen). Sie beginnen, alles kurz und klein zu schlagen, was das Feuer noch nicht vernichtet hat. An diesem Punkt, bevor sie das Ende aller Enden in der Ausweglosigkeit erreichte, wachte Ottinger jedes Mal auf.

Aus Wut über die amerikanische Dekadenz stürmte ein radikaler Student der Universität Konstanz 1968 die Eröffnung einer Gruppenausstellung, in der Ottinger ihre Pariser Pop-Bilder zeigte, und zerstörte sogar eine ihrer Plastiken. Ihr Serienalbtraum lief da bereits, und die deutsche Weiterverbreitung der Pariser Revolte nährte Vorbehalte, die sie dazu brachten, Paris zu verlassen und den Sprung in ein anderes Medium zu wagen. Was sie suchte, wollte sie sich nicht zerreden oder von erfolgreicher Trauer wegidealisieren und auch von keiner sonstigen gut gemeinten Trauer verbarrikadieren lassen. Sie war entschlossen, den schwer getroffenen Schauplatz der Integration von Deutschlands jüngster Geschichte zu betreten. Sie pappte ihre ruinierte Plastik wieder zusammen, damit sie als Filmrequisit noch zu gebrauchen war.

Pointant la décadence américaine, une étudiante radicale de l'université de Constance interrompit le vernissage d'une exposition de groupe en 1968 dans laquelle Ottinger montrait ses œuvres de son Paris Pop, détruisant même sa sculpture. Son cauchemar en série était déjà en cours et l'agrégation allemande de la révolution à Paris confirmait les réserves qui lui permirent de se décider à quitter Paris et à changer de médias. Ce qu'elle fit, ayant refusé d'être contrariée, idéalisée par un deuil accompli, ou autrement obstruée par un deuil bénéfique. Elle allait pénétrer dans la zone de transition touchée par l'intégration du passé allemand récent. Nouveau camouflet pour l'œuvre détruite, qui pourrait ainsi servir d'accessoire cinématographique.

Dans son premier film, *Laokoon & Söhne*, la sculpture est à nouveau détruite dans une séquence basée sur son cauchemar en série. Le film, qui est le plus en phase avec son séjour à Paris, programme ce moment, mettant un point final dans sa scène de cauchemar. L'artiste, qui meurt lors de la destruction de son atelier par les Furies, qui commencent par émerger de l'eau comme les pompiers hybrides, perd sa perte en une série de métamorphoses. Elle trouve une alternative à l'atelier de l'artiste peintre et à ses terribles destructions dans le cirque Laocoön et Fils. Ce n'est pas pour rien que le cirque partage son nom avec le titre du film. Une séquence d'extraits du film comprend l'épilogue de *Paris Calligrammes*. Le support film offrait à Ottinger un espace de réflexion, un espace pour réfléchir aux souvenirs traumatisants, pour les identifier, pour les libérer de leur emprise et laisser place à une joyeuse commémoration de la vieille Europe et de ses représentants survivants dans une première étape, bientôt réitérée, dans l'aventure documentaire de la rencontre avec un monde des autres.

Au début de *Paris Calligrammes*, Ottinger se souvient d'une réplique des *Enfants du Paradis* (1947) et souligne qu'elle non plus n'avait pas ses yeux dans sa poche (comme un touriste porte sa caméra). À Paris, dit-elle, ses yeux se sont élargis et agrandis. *Paris Calligrammes* cite à trois reprises des scènes de la trilogie berlinoise d'Ottinger pour montrer l'influence de son séjour à Paris. Ottinger se souvient d'une troupe de cirque que Willy Maywald avait incluse une fois dans l'un de ses célèbres jours fixes, qu'elle reprend pour la scène dans laquelle le cirque descend la rue dans *Freak Orlando*. Une halte au musée national Gustave-Moreau montre la proximité entre les peintures de Moreau et l'arc du proscenium sur le rivage du *Dorian Gray im Spiegel der Boulevardpresse*, sous lequel se déroule un opéra colonialiste. Une visite aux célèbres institutions d'archives de Paris montre les *Caprichos* de Goya et est à l'origine du clip de la scène correspondante dans *Freak Orlando*, la plus innovante parmi tant de citations de la célèbre série.

Dans le vaste salon où le célèbre photographe de mode Maywald tenait sa cour, il y avait aussi des escaliers conduisant à une galerie qui dominait la scène. Ottinger se souvient que lorsqu'elle assistait elle aussi à un événement, comme celui où les artistes de cirque inspirèrent une scène dans Freak Orlando, elle préférait rester assise dans la galerie et profiter de la meilleure vue possible sur la flamboyante procession qui se déroulait plus bas. Du balcon de la grotte creusée dans les parois de la falaise surplombant la plage, Dorian et Madame Dr. Mabuse regardent l'opéra

In ihrem ersten Film *Laokoon & Söhne* wird diese Plastik dann erneut zerstört – in einer Szene, die auf ihrem wiederkehrenden Albtraum beruht. Der Film, der am nächsten dem Verlauf ihrer Zeit in Paris folgt, unterwirft diese Zeit einem Plan und hält mitten in der Albtraumszene plötzlich an. Die Künstlerin stirbt bei der Zerstörung ihres Ateliers durch die Furien, die wie zuvor im Traum als Feuerwehr-Mischwesen aus dem Wasser kommen. Sie verliert ihren Verlust in einer Serie von Verwandlungen und findet eine Alternative zum Atelier der bildenden Künstlerin und zu seiner furchtbaren Zerstörung im Zirkus Laokoon & Söhne. Aus gutem Grund ist dessen Name zugleich der Titel des Films. Eine Folge von Ausschnitten aus diesem Film bildet zugleich den Epilog von *Paris Calligrammes*. Das Medium Film gewährte Ottinger Raum fürs Denken und Umkehren der traumatischen Erinnerungen, Identifikationen und Geschichten, Raum zur Lösung ihres Würgegriffs, Raum für ein freudiges Andenken an das alte Europa und seine enzystierten Würdenträger als ersten Schritt und Übung im dokumentarischen Abenteuer der Begegnung mit einer Welt von anderen.

Am Beginn von *Paris Calligrammes* erinnert Ottinger eine Zeile aus *Die Kinder des Olymp* (1945) und betont, dass auch sie »ihre Augen nicht in der Tasche haben« konnte (wie eine Touristin ihren Fotoapparat). In Paris, sagt sie, wurden ihre Augen »weit und weiter, groß und größer«. *Paris Calligrammes* zitiert dreimal Szenen aus ihrer Berlin-Trilogie, um zu zeigen, wie wichtig diese Zeit in Paris für sie war. Ottinger erzählt von einer Zirkustruppe, die Willy Maywald einmal zu seinem berühmten *jour fixe* einlud, und spult dies zurück als eine Szene aus *Freak Orlando*, in der die Artisten durch die Straßen ziehen. Ein kurzer Halt im Musée national Gustave Moreau ergibt den Hinweis auf eine Ähnlichkeit zwischen Moreaus Gemälden und dem frei stehenden Bühnenportal am Strand in *Dorian Gray im Spiegel der Boulevardpresse*, unter dem sich eine Oper des Kolonialismus entspinnt. Ein Besuch der berühmten Pariser Archive enthüllt Goyas *Caprichos* und zieht, als wohl originellstes Zitat aus der berühmten Trilogie, unmittelbar einen Ausschnitt aus der entsprechenden Szene in *Freak Orlando* nach sich.

Im großen Salon, in dem der gefeierte Modefotograf Maywald Hof hielt, gab es eine Treppe, die auf die Galerie führte, von der aus man die ganze Szenerie überblickte. Ottinger erinnert sich an ihren Besuch einer Veranstaltung, die der Szene mit den Artisten in *Freak Orlando* ähnlich war. Sie stand dabei auf der Galerie, um den bestmöglichen Blick auf den prächtigen Umzug unten zu haben. Von ihrem Höhlenbalkon an der Felsküste über dem Strand aus betrachten Dorian und Frau Dr. Mabuse die vom Moreau'schen Portal eingerahmte Oper, noch während sie an der Aufführung unten mitwirken. Weil sich unser Auge nicht selbst sehen kann, vervollständigt und staffelt die Kamera unser Sehen. Sie ermöglicht es uns, wie sie selbst zu sehen oder zu sein. Die fiktionale Anmaßung, unser Sehen und seine Raumzeit durch einen letztendlichen Blickpunkt, von dem aus sich der Betrachter betrachten lässt, in sich zu schließen, ist die Zeitreise. Ottinger nimmt darauf schon ziemlich am Beginn des filmischen Dokuments ihrer Zeit in Paris vor mehr als fünfzig Jahren Bezug. Jetzt erkennen wir, dass Ottingers Aufenthalt dort einem Plan mit einem Ende, das heißt mit einem Neuanfang, folgte, und dass *Paris Calligrammes* das Bildnis der jungen Künstlerin als Kamera ist – mit Augen »aus den Taschen«, Augen, die immer weiter und immer größer werden.

encadré par l'arc inspiré par Moreau, même si en même temps ils jouent dans la représentation. Parce que l'œil ne peut pas se voir lui-même, la caméra complète et modifie notre sens visuel, nous permettant ainsi de voir, ou d'être, comme une caméra. Le concept fictif de boucler le sens visuel et son espace-temps à travers un ultime point de vue duquel observer l'observateur, que la caméra fournit littéralement, est un voyage dans le temps, ce qu'Ottinger invoque très tôt dans le document filmé de son séjour à Paris plus de cinquante ans auparavant. Nous pouvons maintenant vérifier que le séjour d'Ottinger à Paris était programmé avec une fin, c'est-à-dire avec un nouveau départ, et que *Paris Calligrammes* est le portrait de la jeune artiste en caméra : ses yeux sont sortis de sa poche et s'agrandissent, plus larges et plus grands.

-

Bol, 1968, Acryl auf Leinwand / acrylique sur toile, 315 x 100 cm, 3-teilig / en trois parties

Szenenfotos aus dem Film *Dorian Gray im Spiegel der Boulevardpresse*
Photos extraites du film *Dorian Gray im Spiegel der Boulevardpresse* →

Frau Dr. Mabuse und Dorian Gray in der Opernloge: Kolonialoper, zweiter Akt:
Der blinde Infant erhält einen Reiseführer in Gestalt eines kleinen Schweines.

Mme le Dr. Mabuse et Dorian Gray dans leur loge à l'opéra : Opéra colonial, acte II :
l'infant aveugle se voit attribuer un porcelet pour le guider dans ses voyages.

1 Gertrude Stein, »An American and France«, in: dies., *What Are Masterpieces*, Los Angeles 1940, S. 62f.: »What is adventure and what is romance. Adventure is making the distant approach nearer but romance is having what is where it is which is not where you are stay where it is. So those who create things do not need adventure but they do need romance they need that something that is not for them stays where it is and that they can know that it is there where it is.« Der Essay war ursprünglich ein Vortrag und wurde 1936 an der Oxford University gehalten.

2 Ebd., S. 62: »It has always been true of all who make what they make come out of what is in them and have nothing to do with what is necessarily existing outside of them it is inevitable that they have always wanted two civilizations.«

3 Ebd., S. 64f.: »Even though eventually the American and Englishman find that they are different they can to a certain extent progress together and so they can have a time being together they can have a past present and future together and so they are more history than romance.«

4 Ebd., S. 68: »They do not live in it [...] but it is there and it has not happened.«

5 Ebd., S. 65f.: »History is what has happened and so having happened it is something that might happen and so does not exist for and by itself and is therefore not romantic.«

6 Ebd., S. 64: »History can be outside but as outside it continues and as it continues it cannot remain inside you and so in this way it is very different from romance.«

7 Ebd., S. 69: »Just as one needs two civilizations so one needs two occupations the thing one does and the thing that has nothing to do with what one does.«

8 Ebd.: »Writing and reading is to me synonymous with existing, but painting well looking at paintings is something that can occupy me and so relieve me from being existing. And anybody has to have that happen.«

9 Ebd.: »natural enough because wherever it is as it is is the place where those who have to be left alone have to be.«

10 Ebd., S. 65: »In the early civilizations when any one was to be a creator a writer or a painter and he belonged to his own civilization and could not know another he inevitably in order to know another had made for him it was one of the things that inevitably existed a language which as an ordinary member of his civilization did not exist for him. That is really really truly the reason why they always had a special language to write which was not the language that was spoken, now it is generally considered that this was because of the necessity of religion and mystery but actually the creator could not write unless he had the two civilizations coming together the one he was and the other that was there outside him and creation is the opposition of one of them to the other.«

11 Ebd., S. 66: »The Orient was not a romance not necessarily an adventure, it was something different altogether.«

12 Vgl. Gertrude Stein, *Wars I Have Seen*, London 1945, bes. S. 8f. und 51.

13 Stein, »An American and France«, S. 66f.: »There are so many things to say besides about the part in between between the Orient and the Occident and these might come to matter, indeed they are the romance to lots of you who are here now, and so have the world not to be too small so that any one who is to create can have his two civilizations which are necessary.«

1 « What is adventure and what is romance. Adventure is making the distant approach nearer but romance is having what is where it is which is not where you are stay where it is. So those who create things do not need adventure but they do need romance they need that something that is not for them stays where it is and that they can know that it is there where it is. Gertrude Stein », « An American and France », in *What Are Masterpieces*. Los Angeles 1940, p. 62-63. A l'origine, l'essai était une conférence donnée par Stein en 1936 à l'université d'Oxford.

2 « It has always been true of all who make what they make come out of what is in them and have nothing to do with what is necessarily existing outside of them it is inevitable that they have always wanted two civilizations. » Ibid., p. 62.

3 « Even though eventually the American and Englishman find that they are different they can to a certain extent progress together and so they can have a time sense together they can have a past present and future together and so they are more history than romance. » Ibid., p. 64-65.

4 « They do not live in it [...] but it is there and it has not happened. » Ibid., p 68.

5 « History is what has happened and so having happened it is something that might happen and so does not exist for and by itself and is therefore not romantic. » Ibid., p. 65-66.

6 « History can be outside but as outside it continues and as it continues it cannot remain inside you and so in this way it is very different from romance. » Ibid., p. 64.

7 « Just as one needs two civilizations so one needs two occupations the thing one does and the thing that has nothing to do with what one does. » Ibid., p. 69.

8 « Writing and reading is to me synonymous with existing, but painting well looking at paintings is something that can occupy me and so relieve me from being existing. And anybody has to have that happen. » Ibid.

9 « natural enough because wherever it is as it is is the place where those who have to be left alone have to be ». Ibid.

10 « In the early civilizations when any one was to be a creator a writer or a painter and he belonged to his own civilization and could not know another he inevitably in order to know another had made for him it was one of the things that inevitably existed a language which as an ordinary member of his civilization did not exist for him. That is really really truly the reason why they always had a special language to write which was not the language that was spoken, now it is generally considered that this was because of the necessity of religion and mystery but actually the writer could not write unless he had the two civilizations coming together the one he was and the other that was there outside him and creation is the opposition of one of them to the other. » Ibid., p. 65.

11 « The Orient was not a romance not necessarily an adventure, it was something different altogether. » Ibid., p. 66.

12 Voir Gertrude Stein, *Wars I Have Seen*. Londres 1945, notamment p. 8, 9 et 51.

13 « There are so many things to say besides about the part in between between the Orient and the Occident and these might come to matter, indeed they are the romance to lots of you who are here now, and so have the world not to be too small so that any one who is to create can have his two civilizations which are necessary. » Stein, « An American and France », p. 66-67.

107

14 Der Name des Antiquariats geht bekanntlich auf eine Sammlung von Gedichten Guillaume Apollinaires zurück, die nach dem Muster von Kalligrammen gestaltet und benannt sind. Apollinaire verstand sein Werk als Idealisierung der Kunst der Typografie in dem Moment, als sie von neuen Verfahren der Massenreproduktion verdrängt zu werden begann – Film und Schallplatte. Damit einher ging die Vorstellung, dass der Übergang zu neuen Verfahren die Schriftgestaltung in anderer Form weiterträgt und dass etwa Filme schon die Kalligramme von »heute« waren.

15 Ulrike Ottinger, *Berlinfieber – Wolf Vostell. Eine Happening-Dokumentation von Ulrike Ottinger*, Berlin 1973.

16 Donald W. Winnicott, »The Manic Defence«, in: *Through Paediatrics to Psychoanalysis: Collected Papers*, New York 1992, S. 130.

17 Ebd., S. 131.

18 Ebd., S. 143.

19 Ebd.

20 In ihrer Konstanzer Vorgeschichte zu Paris erlebte Ottinger eine französische Besatzungsmacht, die während des Algerienkrieges mit zahlreichen Soldaten aus den Kolonien und besonders aus Algerien bestritten wurde.

21 Um seine Entlassung zu erreichen, passte Warburg seine Deutung im »Schlangenritual«-Vortrag der Technikphobie seines behandelnden Arztes Ludwig Binswanger an. Dessen Fallstudien merkt man auf den ersten Blick an, dass die Hinwendung zu Heidegger zugleich eine Abwendung von Freuds Wahrnehmung des Technikwahns als einer Form von Genesung war. Sofern technologisch verankert, hielt Binswanger Wahnkrankheiten für chronisch und unheilbar.

22 Daniel Paul Schreber, *Denkwürdigkeiten eines Nervenkranken*, Leipzig 1903, Kap. 2.

23 Eine ausführlichere Erörterung der Allegorie des Splasher- und Splatterfilms findet sich in Laurence A. Rickels, *The Psycho Records*, New York 2016.

24 Vgl. Melanie Klein, »On the Sense of Loneliness«, in: *Envy and Gratitude and Other Works, 1946–1963*, New York 1984, S. 300–313.

14 Bien sûr, le nom de la librairie fait référence au recueil de poèmes de Guillaume Apollinaire façonnés et nommés d'après des calligrammes. Il voyait dans son travail l'idéalisation de l'art de la typographie à l'aube de son remplacement par les nouveaux moyens de reproduction, le cinéma et le phonographe. Ce qui sous-entend que la transition vers les nouveaux moyens élève la typographie et que les films, par exemple, étaient déjà les nouveaux calligrammes.

15 Ulrike Ottinger, *Berlinfieber — Wolf Vostell. Eine Happening-Dokumentation von U. Ottinger*. Berlin 1973.

16 « In the ordinary extrovert book of adventure we often see how the author made a flight to daydreaming in childhood, and then later made use of external reality in this same flight. He is not conscious of the inner depressive anxiety from which he has fled. He has led a life full of incident and adventure, and this may be accurately told, But the impression left on the reader is of a relatively shallow personality, for this very reason, that the author adventurer has had to base his life on the denial of personal internal reality. Donald W. Winnicott, « The Manic Defence », in *Through Paediatrics to Psychoanalysis: Collected Papers*. New York 1992, p. 130.

17 « On to the stage come the dancers, trained to liveliness. One can say that here is the primal scene, here is exhibitionism, here is anal control, here is masochistic submission to discipline, here is a defiance of the super-ego. Sooner or later one adds: here is LIFE. Might it not be that the main point of the per-formance is a denial of deadness, a defence against depressive "death inside" ideas, the sexualisation being secondary. » Ibid., p. 131.

18 « invitation […] to get caught up in her manic defence instead of understanding her deadness, non-existence, lack of feeling real ». Ibid., p. 143.

19 « It is not enough to say that certain cases show manic defence, since in every case the depressive position is reached sooner or later, and some defence against it can always be expected. And, in any case, the analysis of the end of an analysis (which may start at the beginning) includes the analysis of the depressive position. » Ibid.

20 Dans son Paris préhistorique à Constance, Ottinger avait eu l'occasion d'observer une présence militaire française qui, au moment de la guerre d'Algérie, était composée, pour l'occupation de l'Allemagne, de soldats originaires des colonies, en particulier d'Algérie.

21 Pour obtenir son élargissement, Warburg adapta sa lecture dans sa conférence sur le « Serpent rituel » à la technophobie de son psychiatre traitant, Ludwig Binswanger. Un coup d'œil aux études de cas de Binswanger montre comment son revirement vers Heidegger était en fait un adieu au sens de l'illusion technologique de Freud comme mode de rétablissement… S'il s'organisait autour de la technologie, alors Binswanger concluait que le délire était chronique et incurable.

22 Daniel Paul Schreber, *Memoirs of My Nervous Illness*, ed. et trad. Ida Macalpine et Richard A. Hunter. New York 2000, p. 34 ; version française : Daniel Paul Schreber, *Mémoires d'un névropathe*, trad. de l'allemand par Paul Duquenne et Nicole Sels, Paris 1975.

23 Pour un approfondissement plus complet de l'allégorie du cinéma gore, voir Laurence A. Rickels, *The Psycho Records*. New York 2016.

24 Voir Mélanie Klein, « On the Sense of Loneliness », dans *Envy and Gratitude and Other Works 1946-1963*. New York 1984, p. 300-1.

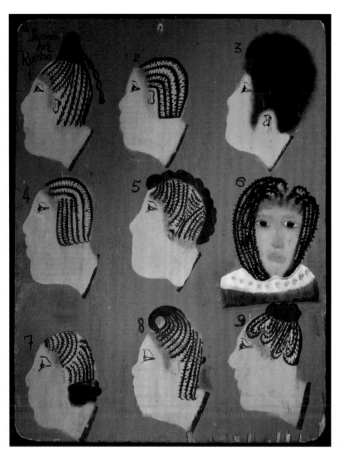

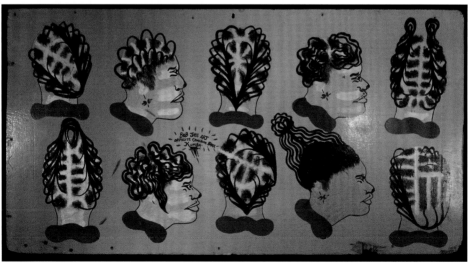

Familie Ottinger geht ins Kino.
La famille Ottinger va au cinéma, Konstanz ca. 1947 →

Présence du fait
colonial dans le tissu urbain

Galerie de photos

Ein Relikt der Vergangenheit ist der Jardin Colonial im Bois de Vincennes, auch
Jardin d'Agronomie genannt. An diesem verwunschenen Ort mit seinen zerfalle-
nen, von Gewächsen überwucherten Tempeln und Monumenten zu Ehren der
vielen für Frankreich gefallenen Soldaten aus den Kolonien, ging ich damals gern
spazieren.

Un autre vestige du passé : le Jardin colonial du Bois de Vincennes, connu é
galement sous le nom de Jardin d'Agronomie. J'aimais aller me promener dans cet
endroit enchanté, avec ses temples et monuments délabrés, recouverts de végéta-
tion, et dédiés aux nombreux soldats coloniaux morts pour la France.

Monument zu Ehren der kolonialen Expansion / Monument à la gloire de l'expansion coloniale →

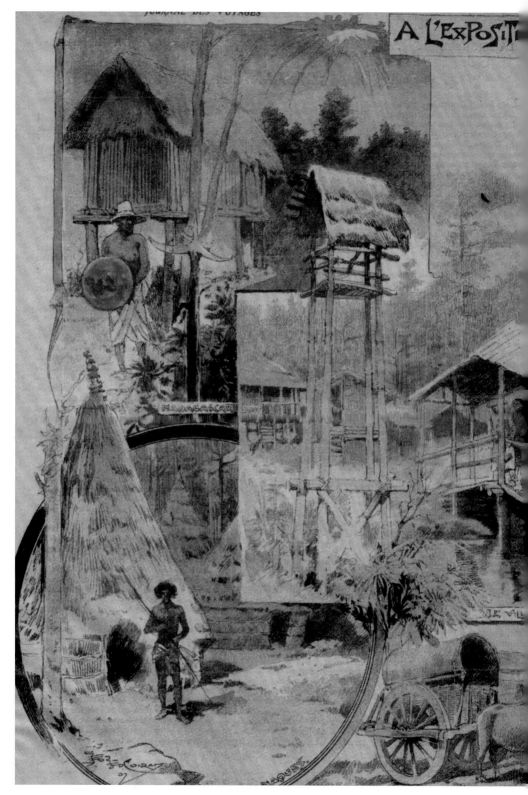

114

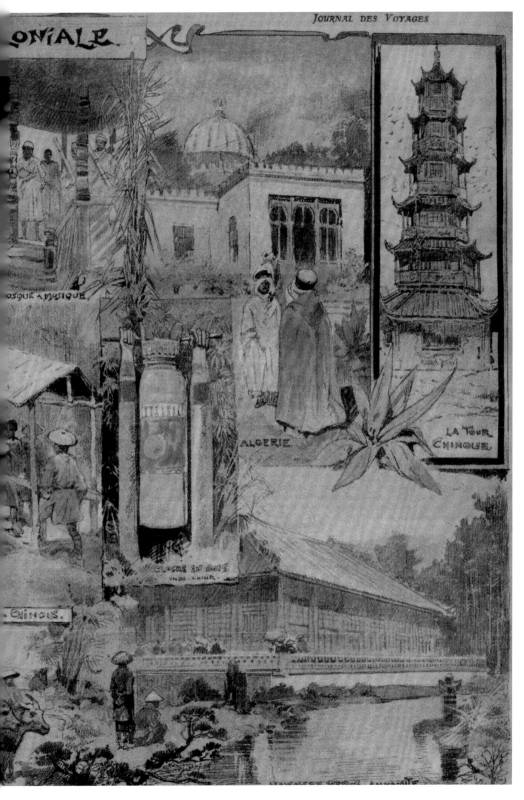

ONIALE

OSQUE A MUSIQUE

ALGERIE

LA TOUR CHINOISE

CLOCHE EN BOIS
INDO-CHINE

CHINOIS

115

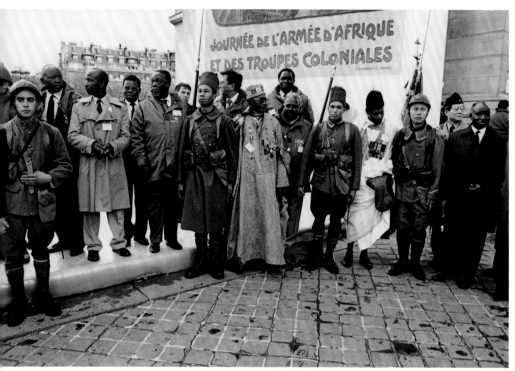

116 William Klein, *Journée du Colonialisme*, Paris 1992

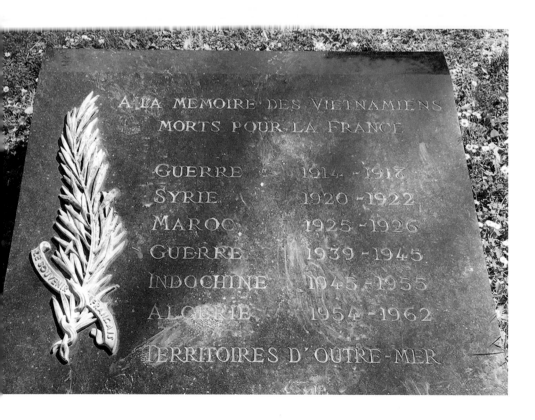

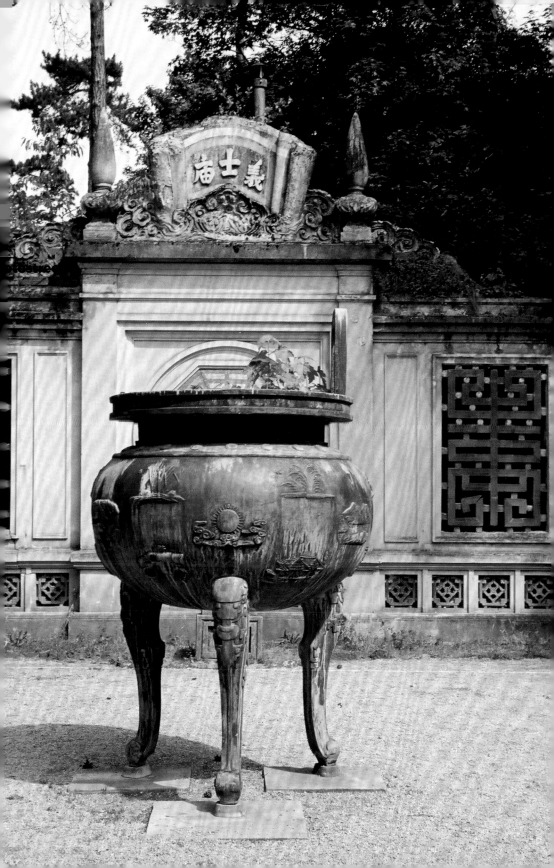

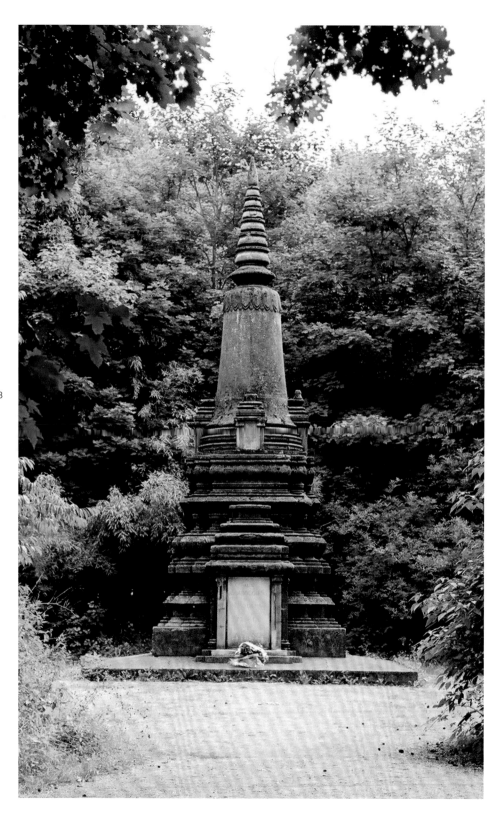

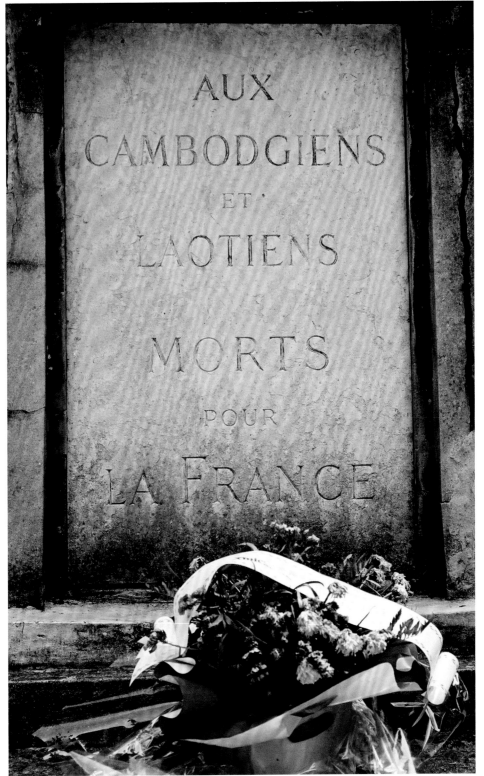

**Drehbuchauszug / Materialsammlung *Paris Calligrammes*
— Das Algerische Trauma**

Extrait du scénario / documentation de *Paris Calligrammes*
— Le traumatisme algérien

Dieu de guerre, 1967/68, Triptychon, Acryl auf Holz /
Triptyque, acrylique sur bois, 180 x 240 cm (offen / ouvert) →

Ankunft in einer Metropole im Umbruch

Ich kam in ein Paris, das gerade die Kolonien in eine Art Selbstständigkeit entlassen und 1962 den Frieden mit Algerien geschlossen hatte. Die OAS (Organisation Armée Secrète), eine Geheimorganisation, vor allem aus hohen Offizieren der berüchtigten Elitetruppen der Fallschirmjäger und weiteren radikalen Vertretern eines „Algérie Française" bestehend, hatte bereits in Algier schrecklichen Terror ausgeübt und trug diesen nun ins Stammland nach Frankreich und Paris.

Sie verübten perfide Plastikbombenanschläge, darunter mehrere auf De Gaulle, die fehlschlugen, und ein Attentat auf Malraux, das nicht ihn aber ein vierjähriges Mädchen traf, das schwer verletzt wurde und sein Augenlicht verlor.

Weitere Künstler und Intellektuelle, die für die Unabhängigkeit Algeriens und den Frieden warben, wurden bedroht oder verloren ihr Leben, u.a. wurde der Schriftsteller Wladimir Pozner schwer verletzt und Sartres Wohnung am Saint-Germain-des-Prés wurde verwüstet.

Zuvor hatten die Ethnologin Germaine Tillion und auch Albert Camus versucht, zwischen der französischen Regierung und der FLN, der algerischen Freiheitsbewegung, zu vermitteln, um das entsetzliche Blutvergiessen in Algerien zu beenden, was jedoch immer nur für kurze Zeit gelang. Germaine Tillion hatte lange Zeit die Lebensbedingungen und Sprache der Berber im Aurès erforscht und war deshalb mit den algerischen Verhältnissen gut vertraut. Sie reiste mit Wissen der französischen Regierung nach Algier um Geheimverhandlungen zu führen.

127

Albert Camus, ein „pied-noir", wie die Algerierfranzosen genannt wurden, war mit seinen Vorschlägen einer gleichberechtigten Koexistenz von Algeriern und Franzosen niedergebrüllt worden. Für ihn, der in Algerien aufgewachsen war und dessen Familie zu den einfachen, eher armen Kolonisten gehörte, war die Vorstellung eines Algerien ohne Franzosen, die seit mehreren Generationen dort lebten, nicht denkbar. Im „Combat", für den er nach Algerien gereist war, schreibt er den Satz „Die Zeit des westlichen Imperialismus ist vorbei". Er plädierte für eine gleichberechtigte föderative Lösung, „denn die Föderation ist vor allem eine Union des Verschiedenen".

Dokumente: Filmmontage „Pariser Journal", Folge 10, OAS-Propaganda – für und wider; Waffenstillstandsszene in Algerien 1962, René Vautier: OAS-Attentat gegen Schriftsteller und Ausschnitte: „Peuple en Marche".

Filmstills: links oben und unten Chris Marker, „Le Joli Mai",
Mitte René Vautier, „Peuple en Marche"

zur Algerienfrage: Aus meiner Sicht stellte die aufgeheizte Stimmung bei beiden Bevölkerungsgruppen ein quasi unüberwindbares Hindernis für jegliche Problemlösung dar. Es bedürfe deshalb einer doppelten Strategie zur Beilegung des Konflikts: Egal welche (für beide Seiten annehmbare) konkrete Lösung auch gefunden würde, man könne diese erst umsetzen, nachdem man den gegenseitigen Hass und den Terror allmählich abgebaut hätte. Die Algerienfranzosen seien durch die Attentate verständlicherweise nervös und sie reagierten darauf mit extremer Gewalt, was jedoch ihrem Ziel, ein Ende der Gewalt zu bewirken, entgegenstünde. Unter dem Druck der Angst und des Schreckens forderten sie beispielsweise, (mittels ihrer offiziellen oder auch nur vermeintlichen Vertreter) Hinrichtungen, Verhaftungen, unzählige Misshandlungen. Diese sollten die Vernichtung des Feindes bewirken, aber solange sie dieses Ziel nicht erreicht hätten, provozierten sie eine Zunahme der Attentate und wenn sie eines Tages ihr Ziel erreichten, so würde dies nur vorübergehend sein. Umgekehrt produzierten die Hinrichtungen bei der muslimischen Bevölkerung, in deren Augen die zum Tode Verurteilten nationale Märtyrer sind, jedesmal einen Zustand entfesselter und hoffnungsloser Gewaltbereitschaft. Sie forderten dann eine terroristische Reaktion, auch wenn diese wiederum ganz sicher eine Repression bewirkt, deren erstes Opfer sie seien.

Ohne die Attentate algerischer Nationalisten gegen die Zivilbevölkerung hätte es vielleicht nur wenige Fälle von Folter gegeben. Wenn die französische Armee durch eine entsprechend klare Führung Exzesse vermieden hätte, wäre es vielleicht zu weniger Attentaten gekommen. Weil beide Seiten sich jedoch permanent zu übertreffen such-

ten, verschlechtert sich die Situation kontinuierlich. Von dieser Feststellung ausgehend, schlug ich vor, die Hinrichtungen auszusetzen, solange es keine Attentate mehr gäbe; man antwortete mir, dass man diesen Vorschlag überprüfen werde, aber dass er auf den ersten Blick vernünftig erschien.“

Ich hatte mich jedoch bereit erklärt zu fahren und so stieg ich drei Tage später in das Flugzeug nach Algier. Entsetzt über die Inkohärenz der französischen Politik und ohne Hoffnung auf eine mögliche Verständigung, flog ich schweren Herzens. Am Abend meiner Ankunft, also am 24. Juli 1957, erfuhr ich das Urteil im Prozess, der an diesem Tag zu Ende gegangen war. Ich hatte sogar die Gelegenheit, einen der Anwälte und mehrere Personen zu treffen, die freigesprochen und aus der Haft entlassen worden waren. Trotz allem, was ich bereits darüber wusste, war ich bestürzt über die Tatsachen, die im Rahmen dieses Prozesses diskret, aber offiziell zum Vorschein gekommen waren (es handelte sich um Folter und das Verschwinden von Personen, was durch die erwiesene Unschuld der Betroffenen noch unerträglicher wurde).

Ich war fest entschlossen, ihn nicht weiterzuführ wenn es mir nicht gelänge, den Kreislauf »Attentate, ter, Hinrichtungen« zu durchbrechen. Es handelte dabei von meiner Seite um eine instinktive Ablehn gleichzeitig gebot dies auch die Vernunft, denn es keine Chance auf eine wie auch immer geartete hur Lösung, wenn nicht auf beiden Seiten die Spur eines ven Wunsches nach Frieden oder doch wenigstens wenig guter Willen und Menschlichkeit erkennbar wu

Diese zweite Begegnung fand am Freitag, dem 9. A gust, statt. Ich hatte bereits im Vorhinein deutlich gemac dass ich in meinem eigenen Namen sprechen würde, ab mit dem Einverständnis meiner Regierung. Yacef Sa hatte mir nicht weniger deutlich mitteilen lassen, dass je Entscheidung, die die Möglichkeit von Verhandlung einschloss, ausschließlich dem CCE oblag.

Unser zweites Treffen hatte deshalb vor allem zum Z ein drittes vorzubereiten – für den Fall, dass die Mitglie der CCE es für sinnvoll erachteten, die Vorschläge, Yacef ihnen machte, umzusetzen.

Er kam, wie beim ersten Mal mit seinem Maschineng wehr in der Hand, doch diesmal war er lockerer und uns seinem Umhang lachend, sagte er: »Ich habe erfahren, da Sie einem Attentat entkommen sind.«

Mit kalter Stimme antwortete ich: »Wenn es auch n ein einziges ziviles Opfer gegeben hätte, wäre ich nic hier, dann hätte ich augenblicklich meine Koffer gepac und wäre nach Paris zurückgeflogen. Wir können Go danken.«

sprachen in erster Linie und ganz selbstverständlich vo den verschiedenen Perspektiven für eine mögliche Ver ständigung und der Möglichkeit, mit den (abwesenden Mitgliedern der CCE zu sprechen. In diesem Zusammen hang präzisierte er: »Wenn ich den entsprechenden Befeh erhalte, kann ich innerhalb von 48 Stunden in ganz Alge rien für Waffenruhe sorgen.« (Dann dachte er nach un fügte hinzu) »Ich brauche drei Tage dafür.« Was die En scheidung selbst angeht, so oblag sie seiner Meinung na ausschließlich dem einzigen Organismus, dessen Autorit er anerkannte, der CCE. Seine Rolle bestand darin, die po tischen und militärischen Aktionen in ganz Algerien koordinieren – eine Aufgabe, für die er, soweit ich ve standen habe, niemandem Rechenschaft zu geben hat Was seine persönlichen Ansichten betraf, die er stets m großer Spontaneität äußerte, so schienen sie mir gemäß enthielten gesunden Menschenverstand und blieben dab doch stets einem klaren Ideal treu.

rechts:
Germaine Tillion, Ethnologin
in Algerien (1934 - 1940)

Albert Camus
Foto Izis

Da ich die Algerier gut kannte und auch die überra-
[sch]enden Widersprüche, die die aktuelle Situation mit sich
[br]achte, war ich auch nicht erstaunt, als er von seiner ech-
[ten] Verbundenheit mit Frankreich und der französischen
[Ku]ltur sprach. Er erzählte voller Emotionen von Paris und
[mit] Sympathie von unserer Jugend.

Im Verlauf unserer beiden sehr langen Gespräche, in
[de]nen ich mit starken Argumenten von der Notwendigkeit
[ein]er wirtschaftlichen Symbiose zwischen den beiden Län-
[de]rn sprach, äußerte er jedesmal den sehnlichsten Wunsch,
[da]ss – wenn erst einmal die Freiheit und Unabhängigkeit
[er]reicht sein würde – zwischen unseren beiden Ländern
[en]ge Verbindungen entstehen und wachsen könnten. Er
[ver]heimlichte mir auch nicht sein Misstrauen gegenüber
[Lä]ndern und Organisationen, die aus dem andauernden
[St]reit zwischen den beiden Parteien Profit ziehen konn-
[te]n.[1] Es schien mir außerdem, dass er die Schwierigkeiten
[au]f dem Weg zu einer vollständigen Unabhängigkeit rea-
[li]stisch einschätzte – auch wenn diese Teil eines Ideals bil-
[de]te, für das zu sterben er bereit war (das sagte er mir
[eb]enfalls mehrmals).

Außer der Armee – einer Armee, die sich bereits in
[ei]nem inneren Konflikt befand – gab es auch noch eine
[¾] Million Wähler oder zukünftige Wähler in Algerien, Zivi-
[li]sten, die aber durchaus kampfbereit waren (man konnte
[da]mals Kinder beobachten, die mit geladenem Revolver in
die Schule gingen). Diese Wähler wurden im Mutterland

von einer Wählerschaft zweifelhafter Natur unterstützt,
die jegliche Regierung erzittern lässt. Bei diesen aufge-
hetzten und erbärmlichen Wählern hätte die reine Erwäh-
nung von Verhandlungen mit Sicherheit jene Explosion
ausgelöst, die im Mai 1958 stattfand, und das war es, was
Präsident Coty[17] am meisten fürchtete, weshalb er auch
unerbittlich alle Gnadengesuche ablehnte, die man ihm
vorlegte (diese Unerbittlichkeit hat man Frankreich später
selbstverständlich vorgeworfen ...).

Ich dachte intensiv und schmerzerfüllt an diese Situa-
tion, die ich in all ihren Facetten aus direkter Anschauung
kannte – aber momentan bestand zunächst die Gefahr,
dass man diejenigen folterte, die mir ihr Vertrauen ge-
schenkt hatten und die der Regierung vertraut hatten,
deren Armee ihr nun nicht mehr gehorchte.

Wem gehorchte sie? Denn da die französische Armee
ausdauernd und wirksam kämpfte, musste sie zwangsläu-
fig von irgendjemandem ihre Befehle erhalten. Wer konn-
te mich darüber aufklären, von wem sie diese Befehle
erhielt? Das war mein Problem.

Ich dachte auch, dass diese Person zwangsläufig verste-
hen würde, dass es im Interesse Frankreichs, der Algerier
und auch derjenigen Verblendeten lag, die Algerien als
»französisch« ansahen, den Krieg im September 1957 (also
nach drei Jahren Kampf) zu beenden und nicht zuzulassen,
dass zwei so große und eng miteinander verknüpfte Länder
in Kämpfe hineingezogen würden, die noch jahrelang
andauern konnten ... Alles, was ich von da an unternahm,
tat ich in Absprache mit André Boulloche. Mit seinem Ein-
verständnis habe ich mich mit zuverlässigen Leuten bera-
ten – meinem Kalender nach war dies mehrere Male Albert
Camus, aber auch Pastor Boegner (denn ich wusste, dass
René Coty, von dem die Gnadengesuche für die zukünftig
zum Tode Verurteilten abhängen würden, auf seinen Rat
hörte)...

Gleichzeitig verstand ich die Sorge der Regierung, dass
die aufgeheizten Algerienfranzosen einen Aufstand ma-
chen würden (der auf Frankreich übergreifen konnte), soll-
ten sie von den Versuchen der offiziellen Kontaktanbahnung
erfahren, deren Instrument ich gewesen war.

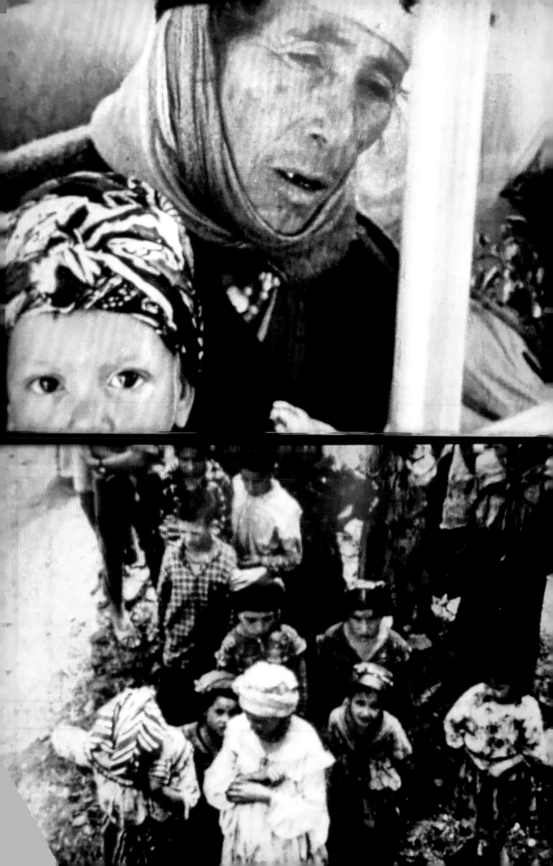

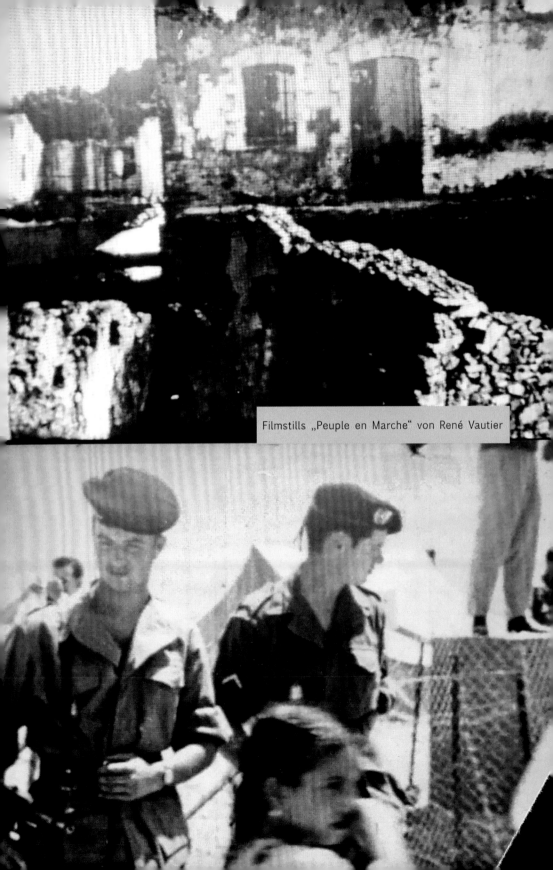

Filmstills „Peuple en Marche" von René Vautier

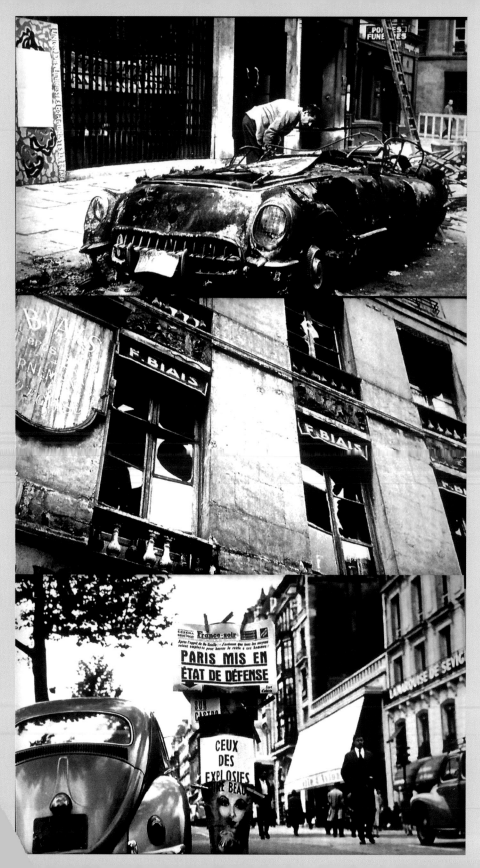

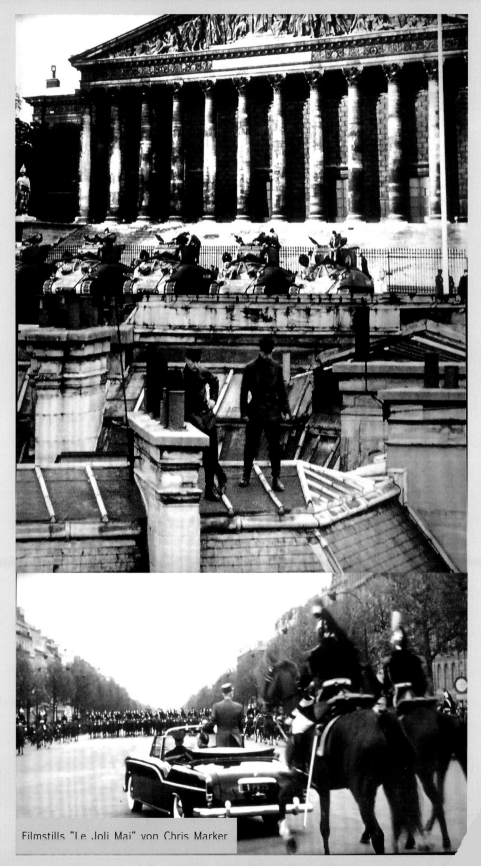

133

Filmstills "Le „Joli Mai" von Chris Marker

Réponse à divers orateurs critiquant la création des Paravents de Jean Genet au Théâtre de France, 27 octobre 1966

La liberté, mesdames, messieurs, n'a pas toujours les mains propres ; mais quand elle n'a pas les mains propres, avant de la passer par la fenêtre, il faut y regarder à deux fois. Il s'agit d'un théâtre subventionné, dites-vous. Là-dessus, rien à dire. Mais, la lecture qui a été faite à la tribune est celle d'un fragment. Ce fragment n'est pas joué sur la scène, mais dans les coulisses, Il donne, dit-on, le sentiment qu'on est en face d'une pièce antifrançaise. Si nous étions vraiment en face d'une pièce antifrançaise. un problème assez sérieux se poserait. Or, quiconque a lu cetate pièce sait très bien qu'elle n'est pas antifrançaise. Elle est antihumaine. Elle est anti-tout. Genet n'est pas plus antifrançais que Goya anti-espagnol. Vous avez l'équivalent de la scène dont vous parlez dans les Caprices. Par conséquent, le véritable problème qui se pose ici - il a d'ailleurs été posé - c'est celui, comme vous l'avez appelé de la « pourriture ». Mais là encore, mesdames, messieurs, allons lentement ! Car, avec des citations on peut tout faire :

134

Alors, ô ma beauté, dites à la vermine qui vous mangera de baisers... », c'est de la pourriture ! Une charogne, ce n'était pas un titre qui plaisait beaucoup au procureur général, sans parler de *Madame Bovary*.

Ce que vous appelez de la pourriture n'est pas un accident. C'est ce au nom de quoi on a toujours arrêté ceux qu'on arrêtait. Je ne prétends nullement - je n'ai d'ailleurs pas à le prétendre - que M. Genet soit Baudelaire. S'il était Baudelaire on ne le saurait pas. La preuve c'est qu'on ne savait pas que Baudelaire était un génie. (Rires.) Ce qui est certain, c'est que l'argument invoqué : « cela blesse ma sensibilité, on doit donc l'interdire », est un argument déraisonnable. L'argument raisonnable est le suivant : Cette pièce blesse votre sensibilité. N'allez pas acheter votre place au contrôle. On joue d'autres choses ailleurs. Il n'y a pas obligation. Nous ne sommes pas à la radio ou à la télévision. » Si nous commençons à admettre le critère dont vous avez parlé, nous devons écarter la moitié de la peinture gothique française, car le grand retable de Grünewald a été peint pour les pestiférés Nous devons aussi écarter la totalité de l'oeuvre de Goya ce qui sans doute n'est pas rien. Et je reviens à Baudelaire que j'évoquais à l'instant...

oben: Jean-Louis Barrault
Mitte: Maria Casarès
Fotos Willy Maywald, © Association Willy Maywald /
VG Bild-Kunst, Bonn 2019
unten: André Malraux und
General de Gaulle, Paris 1962
Foto Gisèle Freund

„Pariser Journal", Folge 9, Sicherungsmaßnahmen anlässlich derFrie-
densrede De Gaulles und gegen OAS-Terror. „Pariser Journal", Fol-
ge 12, Algerienflüchtlinge in Marseille und Paris. Idealisierende Wand-
bilder der Kolonialgeschichte aus dem Palais de la Porte Dorée,
dem alten Kolonialmuseum, jetzt Musée de l'histoire de l'immigration;
Jardin Colonial, Bois de Vincennes, „Pariser Journal", Folge 21, Invalide
Indochina-Algerien. Foto William Klein „Jour de l'Armée d'Afrique et des
Troupes Coloniales'.

Unter dem Eindruck des Algerienkrieges hatte Jean Genet
1958 sein Theaterstück Les Paravents geschrieben. Das Thema
war auch nach Kriegsende noch so brisant, dass niemand in
Frankreich sich traute, das Stück aufzuführen, bis Jean-Louis
Barrault es 1966 wagte.

Die Premiere in seinem Théatre de l'Odéon unter der Regie
von Roger Blin mit prominenter Besetzung – Madeleine
Renault, Maria Casarès, Jean-Pierre Granval und Barrault selbst
– wurde gleichzeitig zum größten Erfolg und zum größten
Theaterskandal. Der Tabubruch war so ungeheuerlich, weil er das
einvernehmliche Schweigen zu Algerien brach.

Der Drastik von Genets Sprache wurde die Stilisierung in Wort,
Gestik und Bild gegenübergesetzt. Dazu gehörten auch die
Kostüme, die eher Architekturen glichen und entsprechend
der maghrebinischen Vielfalt, Elemente des Nomadischen,
Orientalisch-Jüdischen, aufgenommen hatten.
Jedes Detail bezog sich aufeinander. Es war ein hoch komplexes
Gesamtkunstwerk und für mich ein ganz großes Theatererlebnis.

Die Aufführungen waren von Tumulten der rechten Militärs und
ihren Anhängern begleitet. Sie sahen das Stück als Beleidigung
ihrer Ehre und Verrat an den Algerier-Franzosen an. Deshalb
liessen sie Stühle, tote Ratten, Eier und Tomaten, bengalische
Feuer und Rauchbomben auf Schauspieler und Zuschauer hageln.
Es gab Verletzte und der eiserne Vorhang fiel, um kurz darauf
wieder geöffnet zu werden. Trotz aller Attacken und Störfeuer
wurde einfach weitergespielt und acht Monate später saß in der
letzten Vorführung der Kulturminister Malraux, der das Odeon
gegen alle Etatkürzungen und Schließungsanträge verteidigt hatte.

JEAN GENET

LES PARAVENTS

MARC BARBEZAT

JEAN GENET
JEAN-LOUIS BARRAULT

Photo Bernand

Couverture du programme original des *Paravents* (voir ici)
Dessin d'André Acquart
Collection A.R.T.

Michel Droit und Jean-Louis Barrault
Fernesehinterview in À Propos 1966

« *La rumeur n'a pas menti: c'est bien un scandale qui vient d'éclater à l'Odéon. De ceux qui jalonnent les grandes heures de l'aventure théâtrale et qu'avant d'en perdre l'habitude on nommait plus humblement... des chefs-d'œuvre. (...) Il y a une innocence profonde dans cette exaltation rageuse de la misère humaine. Les extrêmes se touchent. Rien n'empêche personne de projeter sur ce fumier son espoir dans les rédemptions terrestre ou divine. Ce n'est pas un hasard. Genet fait sans cesse songer au seul autre poète de théâtre qu'est Paul Claudel. À l'opposé quant à la foi, les deux auteurs se ressemblent par la même volonté d'élargir la scène aux dimensions de la planète et leurs textes à celle d'un lyrisme sans frontière. Les thèmes s'excluent mais les démarches sont les mêmes* ».
Bertrand Poirot-Delpech *Le Monde* **23 avril 1966**

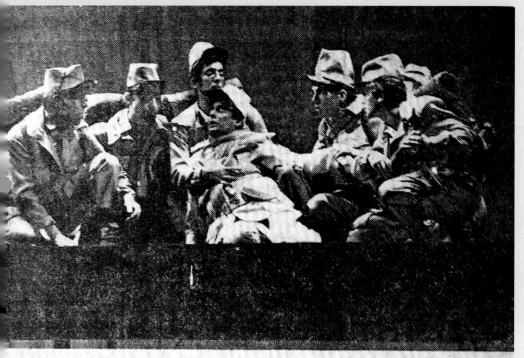

cette scène — la mort d'un officier quelque part en Algérie — qui a provoqué les violents incidents de samedi. Elle est terriblement crue... et s'accompagne d'un « concert » de grossièretés.

A l'Odéon, le nouveau tandem Genêt-Barrault : attention aux estomacs délicats

Déserteur

— Auriez-vous pris d'assaut la scène d'un autre théâtre ?

— Je ne pense pas. Chacun peut réunir ses admirateurs dans son propre théâtre. Mais le Théâtre de France ne doit accueillir que des poètes ayant l'assentiment de la majorité et qui ne provoqueront pas de réaction violente.

— Etes-vous scandalisé en tant qu'ancien d'Algérie ?

— Evidemment, notre armée là-bas n'était pas, dans son magnifique combat, celle de Courteline et, encore moins, celle d'un Genet, déserteur notoire. Mais je suis également choqué en tant qu'homme. Dans la pièce en question, un lieutenant français meurt au milieu d'un concert de grossièretés de la part des autres acteurs.

Deux violentes manifestations
contre "Les Paravents", à l'Odéon

- ● Vendredi, un commando d'anciens militaires d'Indo chine et d'Algérie prend d'assaut la scène (2 blessés)
- ● Samedi, une cinquantaine d'étudiants bombardent les comédiens (une spectatrice brûlée par un pétard)

Sur la scène de l'Odéon, c'est l'assaut. Les paras de Jean Genet s'alliant aux Algériens de la pièce organisent la résistance. Déjà, au milieu des acteurs, le chef des machinistes est blessé. Dans quelques instants, on va descendre le rideau de fer.

C'est Madeleine Renaud vue par Jean Genet

PARISIEN LIBÉRÉ

MADELEINE RENAUD
est prête à défendre
"Les Paravents"

« On parle déjà de scandale à propos de ce spectacle. N'en parla-t-on pas pour chaque chef-d'œuvre qui vit le jour au cours des siècles? Arrière la censure « morale » ! Qu'on ne renverse pas Les Paravents sous le... paravent d'un conformisme au nom duquel tant de mauvaises actions ont été commises ».
Guy Leclerc *L'Humanité* 25 avril 1966

« Ce n'est pas une épopée, c'est un grand poème théâtral et funèbre où viennent s'orchestrer selon les lois d'une ordonnance aussi hautaine que dans Bach ou Giotto les thèmes majeurs de Genet, la liturgie de l'ordure, la célébration du mal, le sexe, la haine, la mort faisant le jeu de leurs miroirs, la contestation la plus scandaleuse, violente et lyrique, non seulement d'une société et des signes qu'elle se donne, mais une création ratée par un Dieu imposteur, misérable, méchant qui ne supporte pas les saints, ni leur quête ».
Gilles Sandier *Arts* 27 avril 1966

André Malraux, Jean Genet et Jean-Louis Barrault
Un spectacle à la fortune du pot d'échappement...
Dessin de Jan Mara
Minute

139

Manifestation d'*Occident* devant le Théâtre de l'Odéon

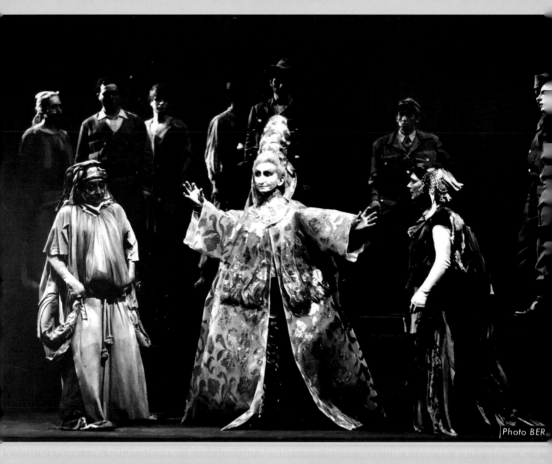

Szenenfotos "Les Paravents" (Fotos Archiv BNF)

Szenenfotos „Les Paravents" (Fotos Archiv BNF)

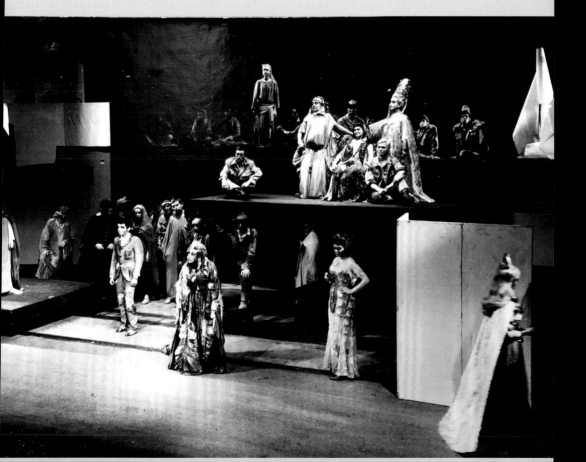

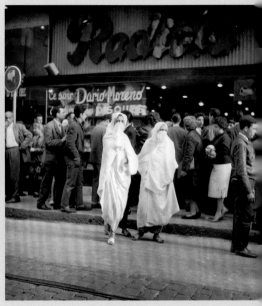

Pierre Bourdieu, aus: Bilder aus Algerien / Images d'Algérie.
© Fondation Bourdieu, Kreuzlingen, Schweiz.
Courtesy: Fotoarchiv Pierre Bourdieu, Camera Austria, Graz.

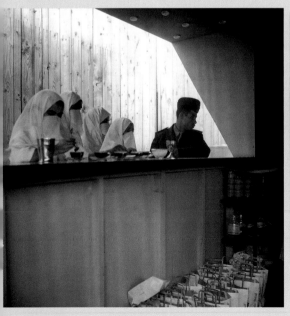

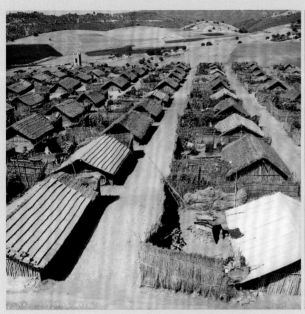

PIERRE BOURDIEU
ABDELMALEK SAYAD

le déracinement

la crise de l'agriculture traditionnelle en algérie

GRANDE DOCUMENTS m éditions de minuit

143

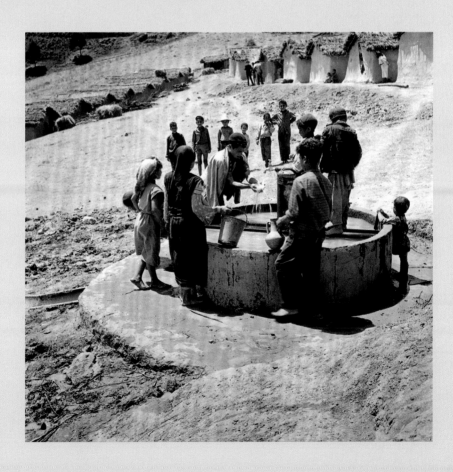

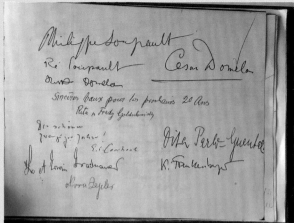

oben rechts: Philippe und Ré Soupault, Onkel Toms Hütte, Berlin 1934
unten: Philippe Soupault, Tunesien 1940, Foto Ré Soupault, © VG Bild-Kunst, Bonn 2019 / M. Metzne

144

Während des Algerienkrieges fotografierte Pierre Bourdieu zunächst als französischer Soldat und im Rahmen seiner ethnologischen und soziologischen Forschungsarbeiten. In seinem Buch „le déracinement" schildert er die französischen Zwangsumsiedlungen der algerischen Landbevölkerung in Lager.

Zitat Bourdieu: "Den verstehenden Blick des Ethnologen, mit dem ich Algerien betrachtet habe, konnte ich auch auf mich selbst anwenden, auf die Menschen aus meiner Heimat, auf meine Eltern, die Aussprache meines Vaters und meiner Mutter, und mir das alles so auf eine völlig undramatische Weise wieder aneignen (...) Die Fotografie ist aber auch eng verwoben mit dem Verhältnis, das ich zu jedem Zeitpunkt zu meinem Gegenstand unterhalten habe, und ich habe keinen einzigen Augenblick lang vergessen, dass es sich dabei um Menschen handelte, Menschen, denen ich mit einem Blick begegnet bin, den ich – auch wenn ich befürchte, mich dadurch lächerlich zu machen – als liebevoll, ja als oft gerührt bezeichnen möchte."

Durch meine französischen Freunde lernte ich Philippe und Ré Soupault kennen. Beide lebten lange im Maghreb und waren neben ihrer künstlerischen Arbeit auch politisch sehr engagiert. Philippe Soupault wurde von Léon Blum, dem französischen Ministerpräsidenten, mit dem Aufbau von Radio Tunis als antifaschistischem Sender in Nordafrika beauftragt. Ré Soupault hat die brisante Zeit des Zweiten Weltkrieges fotografisch festgehalten und dazu viel publiziert, unter anderem auch ein Buch mit Frauenporträts aus dem Quartier Reservé in Tunis: „Eine Frau allein gehört allen". Im März 1942 wird Philippe Soupault in Tunis von der Vichy-Polizei verhaftet und wegen Hochverrats angeklagt. Bis September sitzt er im Zuchthaus. Im November gelingt dem Ehepaar in letzter Minute die Flucht nach Algerien vor den heranrückenden Nazitruppen des General Rommel, die Tunis bereits beschossen. Sie stehen auf den schwarzen Listen der Nazis und des Vichy - Regimes. Sie müssen alles zurücklassen, Ré Soupault auch ihre Kameras, Negative und alles Fotomaterial. Erst Mitte der 80er Jahre wurden viele ihrer Fotonegative und Vintages wieder aufgefunden.

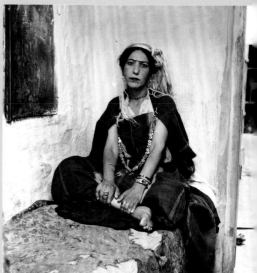
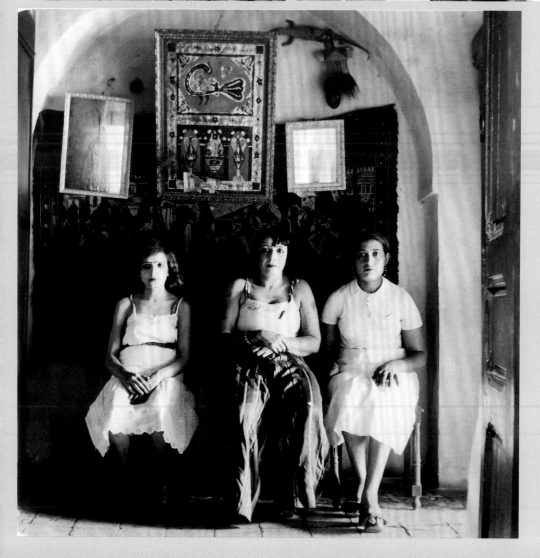

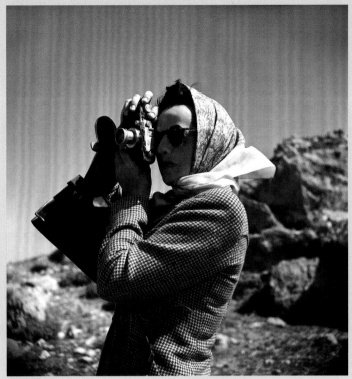

Fotos Doppelseite: Ré Soupault,
Tunis Quartier Reservé, 1939

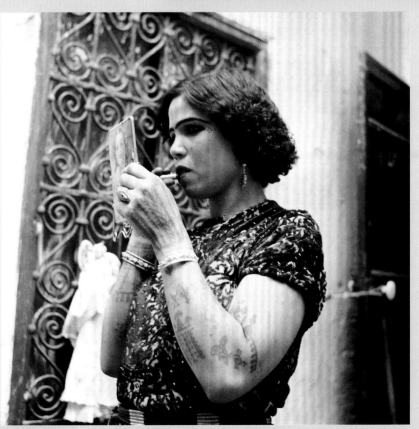

Algérie 1964

Pour Hafid Manser

Durant l'été 1964, deux ans après l'indépendance de l'Algérie, le Syndicat national de l'enseignement supérieur et l'Union nationale des étudiants de France organisèrent des « brigades culturelles » destinées à aider le jeune État algérien, notamment dans le domaine de l'enseignement. Avec plusieurs dizaines d'autres, j'ai décidé d'y participer. Venant d'obtenir un diplôme d'études supérieures sur « la vie héroïque et bourgeoise », la trilogie théâtrale de Carl Sternheim, tout en gagnant un peu d'argent en enseignant l'allemand, avec un temps partiel, dans un collège du quartier de la Goutte d'or. Mon meilleur élève, dans la classe de quatrième, s'appelait Benchimol, juif originaire d'Algérie. C'était un gamin d'origine modeste mais boulimique de culture. Un jour je l'entendis dire à son voisin : « chez moi j'ai des livres in quarto ! Je suis sûr que tu ne sais même pas ce que c'est, un livre in quarto ! ».

Je me souviens que le départ pour Alger, le 10-juillet je crois, m'empêcha d'assister aux funérailles de Maurice Thorez, le dirigeant du parti communiste, auquel j'avais adhéré à l'automne précédant. Ce fut mon premier voyage en avion. Pendant trois jours, les participants à ces brigades culturelles (étudiants, enseignants) furent logés dans la résidence universitaire d'El Biar, située sur les hauteurs d'Alger, avant de rejoindre les villes où ils allaient travailler. Le président Ben Bella vint nous saluer et nous remercier pour notre engagement en un discours chaleureux qui me firent monter les larmes aux yeux.

Ébloui par la découverte de l'autre rive de la Méditerranée (la beauté de la rade d'Alger sous l'éclat du soleil, le ciel nocturne fourmillant d'étoiles), je ne pouvais m'empêcher de comprendre l'attachement des « Pieds noirs », à ce pays. Parmi les autres membres des brigades culturelles, je retrouvai une germaniste de Rennes, Jenny, que j'avais connue un an et demi plus tôt à Leipzig, quand, avec quelques autres étudiants français, nous profitions de notre bourse d'études à la Karl-Marx Universität pour parfaire notre maîtrise de la langue et préparer la licence de langue et littérature allemande. Je me souviens d'une promenade que nous fîmes ensemble sur les hauteurs d'Alger avec un vieil instituteur algérien. Jenny, militante passionnée du PCF (« die rote Jenny », comme l'avaient baptisée nos camarades étudiants Saxons) posa cette question à l'instituteur : « mais le peuple algérien est-il conscient de la chance historique qu'il a de pouvoir construire le socialisme ? ». Chère madame, lui répondit-il avec une courtoisie légèrement empreinte d'ironie mélancolique, le peuple algérien a connu sept années de guerre, et son premier désir, c'est de pouvoir vivre en paix.

Durant ce bref séjour à la résidence universitaire d'El Biar, nous avions de longs échanges politiques avec des étudiants africains tiers-mondistes. Je me souviens d'une vive discussion opposant un étudiant malien à un autre étudiant africain, originaire d'une ancienne colonie britannique. Le Malien, qui fumait un Havane, prônait la révolution et la dictature du prolétariat tandis que son interlocuteur défendait un système parlementaire et l'économie

Beide Soupaults wurden von uns sehr verehrt. Sie begleiteten unsere Arbeit freundschaftlich und kritisch kommentierend.

Alain Lance, der Germanist, Schriftsteller und Übersetzer von Christa Wolff und Volker Braun, gehörte mit Fernand Teyssier zum engsten Freundeskreis.. Alain Lance hatte sich 1964, nach der Unabhängigkeit Algeriens, bereit erklärt, dort als Lehrer zu unterrichten.

libérale. Et, croyant ainsi discréditer les arguments de l'autre, il lui lança : «Tu n'arrêtes pas de parler du prolétariat, mais tu fumes un gros cigare comme un capitaliste ! » À quoi l'autre répondit : « Mais mon cher, en ce moment même, le milicien révolutionnaire cubain fume le même cigare ! », ce qui lui attira cette réplique du libéral : « à cette heure, en tenant compte du décalage horaire, mon cher, ton milicien cubain, il dort ! » Sur quoi le Malien eut cet argument imparable : »Mon cher, tu oublies que les révolutionnaires sont toujours vigilants, 24 heures sur 24 ! ».

Le 14 juillet, les participants des brigades culturelles furent invités à la réception de l'ambassadeur de France, Georges Gorse, orientaliste et gaulliste de gauche. Un buffet était servi sur des longues tables dans les jardins de la résidence. Lorsque *La Marseillaise* retentit, presque tout le monde s'immobilisa, sauf quelques malins qui en profitèrent pour se servir au buffet, devenu très accessible. À côté de moi, un vieux Pied-noir ne cachait pas son indignation : « c'est honteux ! Aucune dignité ! Pire que les ratons ! »

Un responsable algérien du ministère de l'éducation et sa collègue, tous deux grands admirateurs de Germaine Tillon, m'ont emmené en voiture à l'endroit où j'allais travailler. Ils m'ont montré Oran, chaude et moite dans la nuit, puis la base militaire de Mers el Kébir, où l'armée française stationnait encore, avant de me conduire à Mostaganem où j'allais travailler jusqu'à la fin du mois d'août.

Chaque matin j'ai donné des cours de français à une petite dizaine de femmes algériennes, déjà chargées d'un poste d'institutrice mais qui avaient l'obligation, pour être titularisées, de parfaire leur formation durant l'année scolaire en suivant des cours du soir et, pendant l'été, en fréquentant ce stage. D'autres Français de la brigade culturelle enseignaient les mathématiques ou les sciences. J'étais également chargé d'enseigner à mes élèves la géographie de l'Algérie ! Heureusement, on m'avait donné un résumé polycopié que je potassais la veille du cours avant de faire profiter mes élèves assidues (des femmes entre trente et quarante ans) de ma science toute fraîche. Les cours n'avaient lieu que le matin. L'après-midi, après la sieste, nous allions nous baigner à la plage. Dans une autre aile du lycée, trois ou quatre Egyptiens enseignaient l'arabe. Ils refusaient tout contact avec les Français. J'ai profité des week-ends pour découvrir d'autres villes, la belle Tlemcen, et Tiaret, « la porte du désert ». Partout j'étais accueilli chaleureusement, une fois même invité à un mariage. Avec quelques autres Français, je suis retourné en auto-stop à Oran lorsque Ben Bella y accueillit devant une foule enthousiaste le dirigeant du Mali, Modibo Keita.

L'année suivante, tout en préparant le CAPES, j'ai enseigné l'allemand au lycée des métiers des arts du verre, rue des Feuillantines et mon meilleur élève était un Ivoirien qui s'appelait Blanchard.

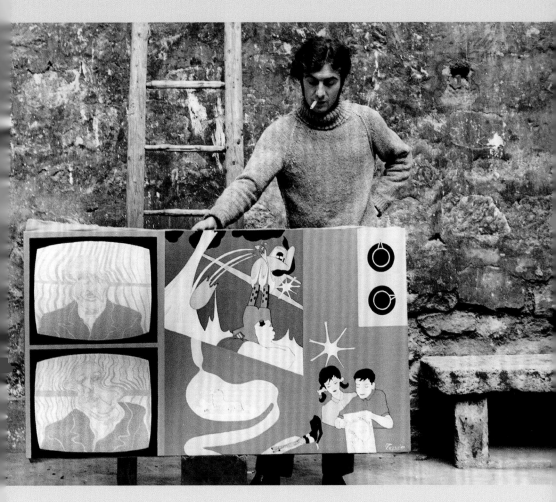

Mein Malerfreund Fernand Teyssier desertierte, um nicht in den brutal geführten Algerienkrieg ziehen zu müssen.

Links oben: Dynamo/ untitled, 1966/67, Siebdruck / serigraph, 59,7 x 84 cm, Ulrike Ottinger
Links unten: L'âge de pierre, 1966/67, Siebdruck / serigraph, 59,5 x 82,3 cm, Ulrike Ottinger

Drehbuchauszug / Materialsammlung *Paris Calligrammes* — Politische Revolte

Extrait du scénario / documentation de *Paris Calligrammes* — Révolte politique

Drehbuchauszug.

Eine Hauptursache für Wut und Zorn, die sich im Mai 68 geräuschvoll und gewalttätig entluden, war unmittelbar der Vietnamkrieg. Die amerikanischen Proteste der Flower-Power-Bewegung gegen Krieg und für Frieden »Make love not war« sprangen nach ganz Europa und natürlich auch nach Paris über. Die gerechte Empörung der Studenten Intellektuellen und Künstler wurde von einer stark stalinistisch geprägten KP, der u.a. Sartre und Simone de Beauvoir intellektuellen Beistand und Glanz verliehen, instrumentalisiert. Auch die Kulturrevolution unter Mao in China befeuerte die Idee, kurz vor einer Revolution zu stehen. Die aus chinesischer Poesie »Laßt 1000 Blumen blühen«, Bibelsprüchen und vereinfachenden marxistischen Zitaten bestehenden Mao-Sprüche wurden in grotesk-intellektueller Verkennung mit revolutionärem Elan auswendig gelernt und mit Pathos nachgesprochen, übrigens auf deutscher wie französischer Seite. Aber ist der ideologischen Zerrissenheit einer Gesellschaft mit einer neuen Ideologie beizukommen oder vergrößert sie nur den bereits zu tiefen Graben? Der Mai 68 mit seinen berechtigten Forderungen wurde, je länger die Besetzung der Sorbonne und später auch des Théâtre de l'Odéon andauerten, zu einem Spektakel mit Aktionen, die an kindliche Zerstörungswut erinnerten. Er endete wie eine zerplatzende Kaugummiblase. Camus, der sich viel mit Revolution und Revolte auseinandergesetzt hatte, war der Ansicht, dass in der Regel alle Revolutionen letztlich dazu führen, dass die Staatsmacht wieder übernimmt und das Instrumentarium ihrer Macht verschärft anwendet.

59 JOURS D'HISTOIRE

De la révolution estudiantine au second tour d'aujourd'hui

Illustré par ROSENBERG

VENDREDI 3 MAI. — Tout a explosé ce jour-là. Depuis plusieurs mois, surtout à la Faculté des Lettres de Nanterre, les militants de groupuscules parc-politiques s'agitent. Le 22 mars, 142 jeunes gens menés par Cohn-Bendit occupent le Conseil de Faculté à Nanterre pour protester contre l'arrestation de membres des comités « Vietnam » qui ont attaqué les bureaux de la T.W.A. Le cours se multiplient. Le 2 mai, un incendie attribué à « Occident » éclate à la Sorbonne. Dans le cœur de cette institution les étudiants se réunissent le 3 mai et, dans l'attente d'une attaque d'Occident, s'arment de meubles pour faire des pourdins. La police, appelée par le recteur apparaît. Alors, d'un coup, la colère monte au Quartier Latin...

VENDREDI 10 MAI. — On ne parle pas encore de révolution mais de révolte. Des bagarres éclatent maintenant chaque jour. Le dimanche 5 mai, quatre manifestants du 3 mai sont condamnés à la prison. Le 6, boulevard Saint-Germain, les étudiants se battent contre la police. Le 7, ils sont 30.000 à remonter les Champs-Élysées. Le 10 au soir, après avoir manifesté au cri de « Rendez-nous notre Sorbonne », 10.000 garçons et filles dépavent les chaussées, renversant les voitures, dressant des barricades. Après une longue attente, l'arme au pied, policiers, C.R.S. et gardes attaquent. On se battra durement jusqu'au matin à coups de pavés, de matraque et de grenades. Bilan lourd : 1.000 blessés, 188 voitures endommagées, vitrines détruites...

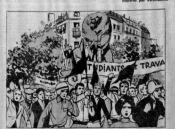

LUNDI 13 MAI. — M. Pompidou, retour d'Afghanistan le 11, annonce des mesures de détente. Les syndicats, se déclarant solidaires de l'U.N.E.F. et du S.N.E.-sup., appellent à une grève générale de vingt-quatre heures. Le 13 mai, 800.000 manifestants — étudiants et ouvriers, bras dessus, bras dessous — descendent de la République à Denfert en scandant « Dix ans, ça suffit » et « Roche à la broche » et en chantant « L'Internationale ». Vers 21 h 30, appliquant les consignes de Cohn-Bendit, Sauvageot et Geismar, les étudiants investissent la Sorbonne, dont les abords ont été évacués par la police, et occupent les locaux. Les doyens des facultés se prononcent en faveur de la participation des étudiants à la gestion des universités.

MARDI 14 MAI. — A la Sorbonne, la révolution culturelle et la « critique permanente de l'Université » battent leur plein. Dans la vieille maison, c'est à la fois le royaume du Père Ubu et la Cour des Miracles. On s'y gargarise de slogans et de discours. On a déclaré l'Université de Paris « Université autonome, populaire et ouverte en permanence, jour et nuit, à tous les travailleurs ». Dans la cour, les groupuscules ont installé leurs quartiers. Dans les salles de cours, des comités d'action siègent en permanence pour « désorbonniser la Sorbonne ». On parle des fresques « ridicules » du Puvis de Chavannes. Le mercredi 15, un millier de garçons et de filles occupent l'Odéon et hissent des drapeaux rouges et noirs.

MERCREDI 15 MAI. — Soudain la fronde de l'Université rebondit et, tel un brûlot, embrase le monde ouvrier. D'habitude, les grands mouvements de grève partent de la région parisienne et s'étendent en province. Cette fois, c'est le contraire. A minuit, le 15, les jeunes ouvriers de l'usine Renault de Cléon, aux environs de Rouen ont dit : « Si nous rendormions, le gouvernement cédera comme à la Sorbonne », enferment le directeur dans son bureau, proclament la grève et barricadent dans les ateliers. En moins de 36 heures, toutes les autres usines Renault débrayent à leur tour. La contagion est immédiate. Le métro, les trains, les postes, l'O.R.T.F. s'arrêtent. A la fin de la semaine, il y a 10 millions de grévistes.

MARDI 21 MAI. — La situation se dégrade. Des Français affluent en Suisse pour mettre leurs avoirs en lieu sûr ; des milliards fuient ainsi l'hexagone. La France baisse sur toutes les places étrangères. De Gaulle, retour de Roumanie, déclare « La réforme oui » à chacun son « la mal fait fortune mais cela n'arrange rien ». Le gouvernement a décidé de ne pas se tenir aux responsabilités ; le PC est prêt à prendre ses responsabilités. Pendant deux jours, les Français vont arriver à dîner à la IV° au début de l'Assemblée. La veritable des deux députés de la majorité — Capitant et Pisani — démissionnent spectaculairement. Ce dernier votera d'ailleurs la censure. Finalement, le gouvernement l'emporte.

VENDREDI 24 MAI. — Un événement longuement attendu déçoit finalement : l'allocution du général de Gaulle, dans laquelle il propose un référendum. Réponse de Mendès France : « Un plébiscite ne se discute pas, il se combat ». Un nouveau défilé dégénère en batailles de rue. Ce sera le plus dramatique des nuits que Paris ait connues depuis la Libération. Armes, casques, sachant naviguer, les étudiants harcèlent les forces de l'ordre pendant que Paris à la fois. Des dizaines d'arbres sont abattus. Chez les policiers, la colère longtemps contenue donne lieu à de furieux accrochages. On compte des centaines de blessés. A Bordeaux, Strasbourg, Nantes on se bat aussi. A Lyon, un commissaire de police meurt.

SAMEDI 25 MAI. — M. Pompidou a convoqué les syndicats et le patronat au ministère des Affaires sociales, rue de Grenelle. A 15 heures, autour de la grande table du salon d'honneur, 48 plénipotentiaires prennent place. 4 représentent le gouvernement, 10 le patronat, 34 les syndicats. Pompidou a hâte d'en finir. Dès 18 h 45, un premier accord intervient sur le SMIG. Mais, ensuite, la discussion en fait âpre. On se sépare à 7 h. Le marathon reprend l'après-midi. Enfin, lundi, à 7 h. 15, on établit un procès-verbal. A 8 h. 30, Séguy et Benoit Frachon vont chez Renault pour rendre compte, mais les 8.000 ouvriers rassemblés à Billancourt rejettent les accords de Grenelle et décident la poursuite de la grève. Tout est donc à recommencer.

LUNDI 27 MAI. — La France s'est installée dans la grève. Les ordures ménagères et les poubelles encombrant les trottoirs, les montagnes de cageots vides donnant à Paris l'air du chaos. On fait attention à ne pas trop dépenser car les chèques-postaux et les banques en grève ont fait l'argent. Personne ne se plaint, mais l'inquiétude transparaît. On marche à pied, on sort le vieux vélo du grenier, on fait la queue aux pompes à essence s'essachant les unes après les autres. Dans l'espoir d'obtenir 10 litres de carburant, les automobilistes se lèvent tôt pour faire queue devant les rares stations ouvertes. Les interminables files de voitures arrêtées pendant des heures font partie du folklore parisien.

MERCREDI 29 MAI. — C'est le paroxysme. A 10 heures, quand les ministres arrivent à l'Élysée pour le Conseil, un huissier leur dit que la réunion est reportée au 30. Vers 11 h. 30, effectivement le général et Mme de Gaulle quittent discrètement le palais. Ils prennent un hélicoptère à Issy-les-Moulineaux. Où vont-ils ? A Colombey ? Ils devaient y dîner et quatre-vingt-dix minutes, mais c'est à 18 h. 8 seulement qu'ils arrivent. On sent-ils donc ailès ? Des rumeurs délirantes courent. M. Mendès France déclare qu'il « ne refuserait pas les responsabilités », pouvant lui à être confiées par la gauche réunie. A l'appel de la C.G.T., 500.000 travailleurs défilent sur les grands boulevards en réclamant un gouvernement populaire.

JEUDI 30 MAI. — Le suspense se va prolonger jusqu'à 16 h. 30, moment où le général s'adresse au pays. Que va-t-il annoncer ? Qu'il reste ou qu'il part ? Les Français retiennent leur souffle. Quand sa voix retentit à la radio, dès la première phrase, annonçant, 10 le patronat, 34 les syndicats. Pompidou, étant le chef de la légitimité nationale... » la grande est à la table : l'Assemblée Nationale est dissoute, les élections législatives auront lieu ; les députés de la majorité craignent alors leur départ et traversent le pont de la Concorde pour rejoindre une manifestation gaulliste. De l'Obélisque à l'Arc de Triomphe, un million de gens enthousiastes défilent avec des drapeaux tricolores et en chantant « La Marseillaise ».

DIMANCHE 30 JUIN. — Laborieusement, on a fini par « savoir arrêter » la plupart des grèves. Cahin-caha, la machine France se remet en marche. La campagne électorale peut ainsi se dérouler dans des conditions normales. Le 23 mai, 28 millions 398.000 électeurs doivent départager les 2.267 candidats aux 470 sièges à pourvoir en métropole. Au dépouillement, on découvre une forte poussée gaulliste et un recul très sensible de la Fédération de la gauche et du parti communiste (Mitterrand, Defferre, Guy Mollet, Mendès France en ballottage). Mais les jeux ne sont pas encore faits, c'est le second tour qui se dispute depuis ce matin. De quel le France sera-t-elle faite demain ? Nous commencerons peut-être à le savoir à partir de ce soir.

C'est le pied. J'adore ça !

3 tonnes de bombes.

154

ks: Filmstills "Le fond de l'air est rouge" von Chris Marker
en: Ulrike Ottinger, "Journée d'un GI" 1967

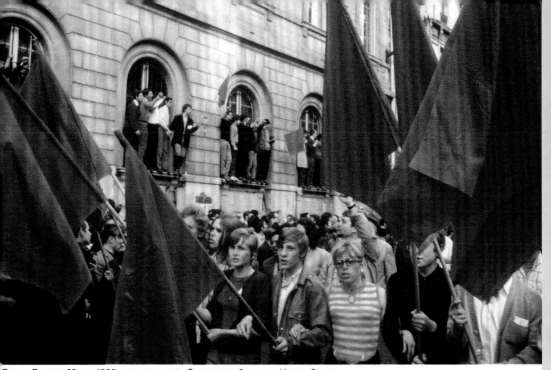

Bruno Barbey, 29 mai 1968, devant le lycée Condorcet, 8, rue du Havre, 9e arr.
Manifestation organisée par la CGT et appuyée par le Parti communiste français, avec la participation des étudiants.

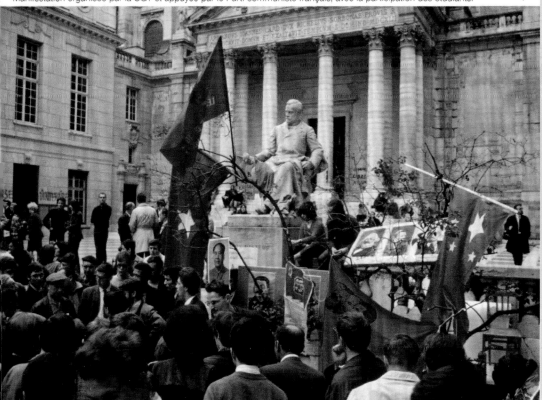

Bruno Barbey, mai 1968, des groupes d'étudiants occupent les bâtiments de la Sorbonne, 6e arr.
Devant la statue de Louis Pasteur, les portraits de Marx, Engels, Lénine, Staline et Mao.

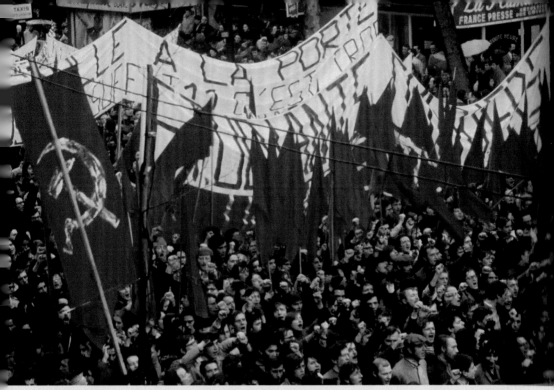

oben: "Manifestation à Place de la République", 1968, Foto Bruno Barbey
unten: "Voiture brulée", 1968, Foto Robert Doisneau

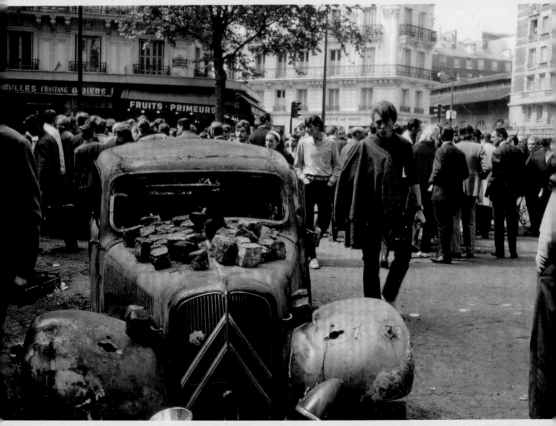

Journee d'un GI, Stoffapplikation in Koproduktion mit dem HKW /
Assemblage textile en coproduction avec HKW, 2019

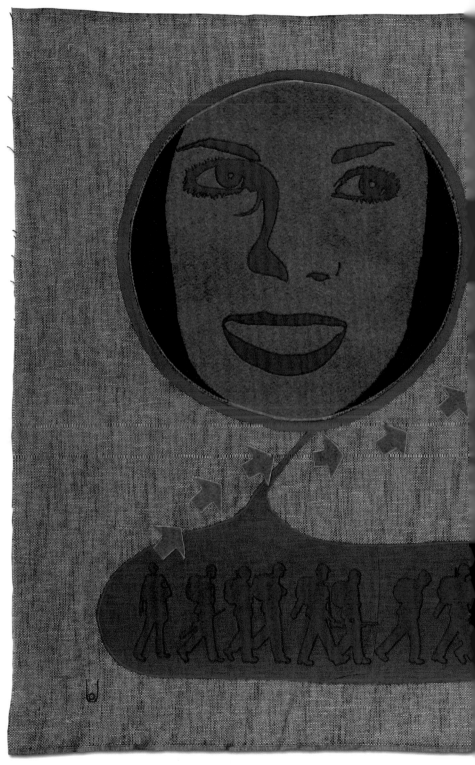

L'age de pierre, Stoffapplikation in Koproduktion mit dem HKW /
Assemblage textile en coproduction avec HKW, 2019

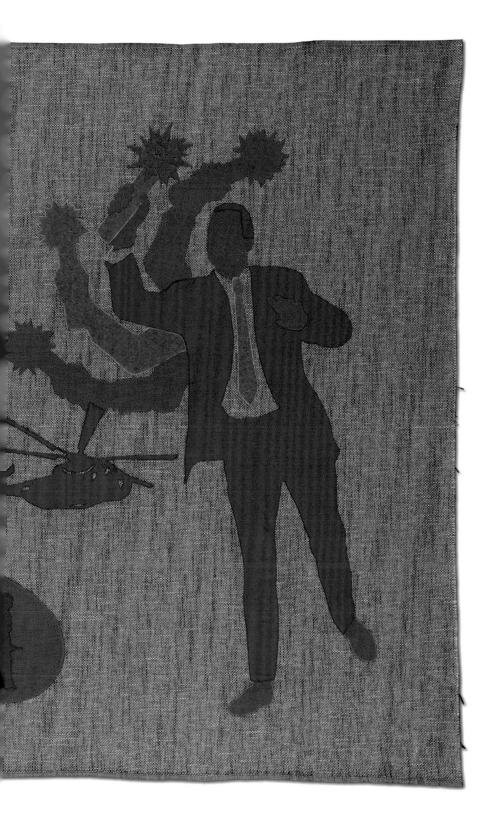

← Leinwand → "maître fou" (extrait) + Militärparaden

William Klein "Mister Freedom"

Hocker + Stühle

Porträttableau an Wand "Ahnenreihe"

Dreiergruppe + an Wand;- jardin colonial + Palaisböden (Warhol 72.tung)

III

en: Dévotres mit verdb: Theorie "Adieu colonie"

o figure colon

(Wandzeitung) Texte an Wand Vietnam + Mai - Feste

Weihnachtstexte an Wand

Eingang

EINGANG collage Apollina (?)

offen

Appendix | Appendice
English Translations
Biografien | Biographies

Shakespeare and Company →

Foreword
— Bernd Scherer

In *Paris Calligrammes*, the artist Ulrike Ottinger casts a highly personal and subjective gaze back to the twentieth century. At the heart of her film is Paris: its protagonist is the city itself, its streets, neighborhoods, bookstores, cinemas, but also its artists, authors, and intellectuals. It is a place of magical appeal, an artistic biotope, but also a place where the demons of the twentieth century still confront us.

The young Ulrike Ottinger left her native provincial German town in 1962; it had become too parochial for her. It was in this postwar small German town, still laboring under the shadow of National Socialism, where she had her first encounter with the French soldiers of the Allied occupation, some of whom she also befriended. The tiny Isetta or "bubble car," in which she set out on her journey to the great city, broke down en route, forcing her to hitchhike the final few kilometers. Of all the cars, it was a black Citroën, an icon of film noir, which ultimately conveyed the young artist to her destination, Paris.

The European metropolis became at one and the same time her new home and urban laboratory. Embodying both for her was Fritz Picard's bookstore, the Librairie Calligrammes, which was frequented by artists and writers. In the film, we encounter these personalities in the now-famous guestbook, which Ulrike Ottinger was able to acquire fifty years later just as shooting for the film commenced. Reading like a who's who of the artistic and literary world of Paris, its roll call of alumni ranges from Hans

Arp, Hans Richter to Max Ernst, and from Gustav Regler, Jacob Taubes to Paul Celan.

Here, Dadaists crossed swords with Situationists and Marxists with Heidegger's French disciples. A hive of intellectual debate, it was also a place to forge friendships and share common ideas. In short, for Ulrike Ottinger the Librairie Calligrammes became a new cultural home, which embodied the better Germany, and where Jewish émigrés could freely gather. Its vast stock of books was attributable to the many refugees who were compelled to sell the last of their precious books in Paris before fleeing the Nazis. Thus in this sense, it is also a place where German literature and philosophy written prior to 1933 found sanctuary, and, at the same time, it furnished a new intellectual space for the actors of the Parisian art scene in the 1960s.

The two World Wars of the twentieth century also marked a crisis of civilization in Europe, which after 1945 had still not been resolved. The destruction of civilization at the very heart of Europe, instigated essentially by the fascists and National Socialists, found its correspondence in the colonial violence exercised by Europe in other parts of the world. Even as World War II ended, both forms of violence had yet to be overcome. In the ensuing years, their demons continued to bedevil societies and create new traumas. Against this backdrop, Paris, this city of dreams, revealed itself to the young artist as a place in which colonial violence was yet to be excised. As victims of racial discrimination, many Algerians in the early 1960s lived in impoverished ghettos on the city's perimeters, and were exploited as cheap labor. When they took to the

streets to demand their rights, the demonstration was brutally crushed. The police chief at the time was the very same official responsible for the deportation of the Jews under the Vichy regime. Subsequently, with the suppression and cover-up of the details of the bloody massacre and the documents destroyed, no one was held to account. Despite the peace agreement with Algeria, colonialism continued to endure in people's minds and in French society's structures.

Given her love of this great metropolis, Ulrike Ottinger's great accomplishment in *Paris Calligrammes* is not to have elided these contradictions, which have shaped European societies throughout the twentieth century. And they will continue to inform her work. For her as an artist, the Paris of the 1960s was indeed a transformative place.

Mémoires de Paris —
A Short Flânerie
— Ulrike Ottinger

Strolling and observing became my most fascinating preoccupation. Starting out from Denfert-Rochereau, its center dominated by a giant lion, across the grand boulevards of the Montparnasse and the Saint-Michel, through the Jardin du Luxembourg, to the medieval church of Saint-Julien-le-Pauvre, in whose tranquil blossoming garden I would often sit on a stone bench and savor the view of Notre-Dame, before crossing over the Île de la Cité and heading towards the quartier juif, the only place where one could buy buttermilk and various kosher delicacies, and past whose dilapidated houses, often propped up with beams, the glaziers would trundle, bearing their fragile freight in baskets strapped to their backs as they emit their long soulful cries of "vitrier" in the hope that someone needed their windows repairing: from here I'd amble past the Bibliothèque nationale, which later purchased the etchings I created in Johnny Friedlaender's studio and on towards the Bourse, past the large brasseries with their opulent and seductively aromatic displays of seafood, through the labyrinthine passages with their dazzling array of stores and antiquarian bookshops, in which one could browse for hours on end, and then up the long flight of steps to the Sacré-Coeur on Montmartre. From here one could gaze across the entire city, and become inspired to visit one of the many sites just viewed from above. After cresting the Butte with its twisting alleyways, I headed down past Tristan Tzara's house, built in a modern and unadorned style by Adolf Loos, and immaculately integrated into the medieval architecture of

the fortress-like old stone walls. Then, at the other foot of the hill, on through the Palais Drouot with its many auction halls and their cornucopia of valuable or grotesque objects, whose histories would provide enough material for many a movie plot. From here I strolled past the Grand and Petit Palais towards the Trocadéro, which back then still housed the Musée de l'Homme with its spectacular African collections, and later the Cinémathèque, and then on towards the Musée d'Art Moderne, on whose square, in sight of the Eiffel Tower, an elderly elegantly-attired gentleman on rollerskates would dance a Viennese waltz to the music emanating from his wind-up gramophone. From the Rive Droite back over the Pont Royal to the Rive Gauche and across the rue des Saints-Pères, in which my gallery was located, and then into the rue de Fleurus, containing the former dwelling of Alice B. Toklas and Gertrude Stein, whose works I read copiously as a sixteen-year-old, before pressing on to the rue du Dragon and the small, but world-renowned Librairie Calligrammes, an antiquarian bookstore, literature market, and meeting place for Jews or political émigrés from Nazi Germany and for anyone interested in German literature.

-

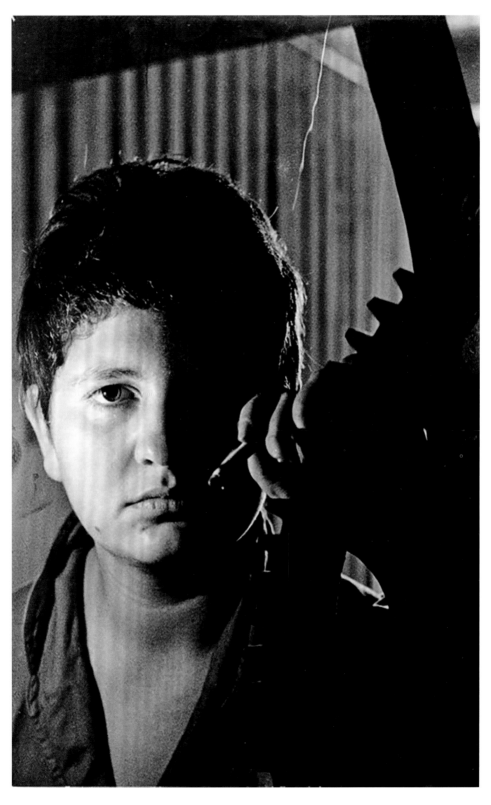

With Eyes Wide Open in Paris, the Chamber of Curiosities
— Aleida Assmann

In many of her films, exhibitions, and books, Ulrike Ottinger has portrayed herself as an ethnographer who takes us on long journeys to foreign cultures, showing herself participating in people's daily lives and rituals. We sat together in Mongolian tents and attended the ceremonies of the female shamans; we were eyewitnesses to the winter rites which are celebrated amidst the Japanese New Year festivities; we retraced the tracks of the great global explorers; and we were introduced to the northernmost inhabitants of the Arctic, observing them fishing and going about their daily work.

With her new film, Ottinger opens a very different chapter to these expedition films. We now embark on a journey through time, leading us back to Paris in the 1960s. Utopian research differentiates between spatial and temporal utopias, but this film is both. It is a spatial utopia going, not to the ends of the world or into uncharted territory, but into the heart of the Parisian metropolis, and also a temporal utopia whose time lies, not in the future, but in the past. It is an autobiographical journey back to her own youth, to the years of her all-important *coming of age*.

Focusing specifically on this phase of her life, Ulrike Ottinger's film forges a bridge between the then and now. Images intersect, meld, and overlap. This is at its most evident when the artist re-appropriates the shop window of the former Librairie Calligrammes—in Saint-Germain-des-Prés quartier, Paris—for her own exhibition. Momentarily, the window display is swept clean and adorned with her own treasures: the collection of books she acquired at the time and which she has assiduously cultivated throughout the intervening years. Just like the window display, the entire film abounds with impressions, experiences, and memories. Yet, the period fifty years ago, the "past present" that she so vividly brings back to life, is receptive in equal measure to both the burden of a traumatic history and to the allure of an experimental and vibrant future.

Portrait of the Artist as a Young Woman

The years between the ages of twenty and thirty, play a crucial role in the development of all individuals. During this period, psychologists assure us, we are highly receptive to profound experiences, and impressions that can mold our character become indelibly etched upon our memories. Throughout these years, artists are impressible to influences that could lay the bedrock for their subsequent creativity. But not everyone's formative years are so eventful, which is why this phase is often regarded as precarious by the current generation of young people. Today's thirty- to forty-year-olds fear growing old long before they were even young. Their environs no longer furnish them with sufficient stimuli, let alone initiatory experiences. They are beset by a dearth of pivotal events that help to define and distinguish each successive generation. They are afraid of the banality of quotidian life, and of consumption and conformism becoming the *raison d'être* of their lives. In short, there is a "poverty of experience," to quote a term coined by Walter Benjamin: "They have 'devoured' everything, the 'culture and the people', they have satiated themselves, and grown

weary of it." *Quo vadis* high expectations and ambitions of youth?

In the case of Ulrike Ottinger, things followed a different course. She spent the formative phase of her youth in voluntary exile in France. Anxious to escape her provincial hometown, the then twenty-year-old came to appreciate that even the metropolis Paris was, in fact, a village, full of distinctive, autonomous quarters, intimate circles, communal cafés, and the promise of renewed encounters. What she learned here over almost a decade would suffice to serve as the inspiration for an entire life's work. Consequently, the film is also a biography of Ottinger's output. It not only reimagines the enduring impressions and stimuli affecting her, but also traces the trajectory of her own oeuvre: from the early ornamental etchings in the internationally mixed master classes of Johnny Friedlaender and the narrative images and striking colors of her creative explosion in Pop art—replete with art objects and happenings—through to her films, which thematize her artistic role models from the early days of film and theater, as well as Orientalizing paintings, Francisco Goya's artworks, or scenes depicting the violence on the streets of Paris. "Please follow the red thread!" exhorts a sign in one exhibition, which one could read as an oblique reference to the surging current of Parisian energy pulsating through all of Ulrike Ottinger's works.

When was Europe?

The Paris in which the artist first arrives and subsequently lives was the Paris of the Jewish and political émigrés who had fled political persecution, and who were once again devotedly scouring attic floors and antiquarian bookshops to collate the vestiges of the ravaged German literature, spanning the classical to the modern period. Time stood still within the sanctuary of exile, and that which was once lost was rediscovered and—before its final disappearance—embodied in honorable collectors and book dealers, bibliophiles and eccentrics, readers and poets, visionaries and philosophers. In the informal gathering places within this subculture—the bookstores, salons, and cafés—people browsed and read, engaged in endless multilingual discussions, and held stimulating readings.

The film paints a group portrait of this displaced generation who had survived two World Wars and the Holocaust. One further highlight is the poignant requiem from Walter Mehring, in which, on New Year's Eve 1941, he read out the names of the dead artists of his generation and, in the process, summoned them together again. The film is a homage to this (interwar) generation of artists whom fate had thrown together in Paris and whom we are able to observe, in close collaboration and with dogged determination, endeavoring to patch together and sustain Europe's unraveling culture.

Outbreaks of Violence

During her period of creative exile, Ulrike Ottinger often experienced first-hand the sudden outbreaks of violence that lurked beneath the elegant veneer of vibrant Parisian life. During the Algerian Civil War, she witnessed how a small gathering of Algerian demonstrators was put down with gratuitous brutality by a police death squad, in an act of violence which claimed the lives of hundreds of people and which was never

brought before the courts. Such were the febrile tensions within the city that a public discussion in Jean-Louis Barrault's theater also culminated in an orgy of violence. Similarly, the May Demonstrations of 1968 soon revealed their destructive potential. These young people belonged to a new generation who no longer drew their inspiration from educated immigrants but from the long marches of China's Cultural Revolution, and who accordingly were prepared to plunge the city into chaos. Ottinger's Pop art features a series of close-up images depicting the blowing up and popping of a bubble of gum. The final image shows the bubble bursting—a laconic commentary on the anger and frustration of a youth bereft of inhibition and culture.

Cultural sites such as the Louvre, the Bibliothèque nationale de France, or the Cinémathèque appear in the film as counter-images to the violence on the streets, shown as places of collection and cultivation, recognition and preservation. In this constellation, these places of tranquility and reflection, memory and communication, manifest themselves as fundamentally precarious and imperiled, confirming that the artist had learned the lessons from her exiled friends. On their own, these institutions of cultural memory are ill-equipped to ward off the forces of destruction, instead requiring the protection, appreciation, and respect of the people. Akin to a Grimmian "Wishing Table," these places extravagantly indulge our artistic fantasies. They are magical cabinets of curiosity, from which anyone can take whatever fascinates them or anything of which they are in need.

Carnival of the Cultures

For Ottinger, the word "culture" exists only in the plural. From the ethnologist Claude Lévi-Strauss she learned that many are required in order to be able to view one's own culture through the prism of another's. She knows where in the city to study France's colonial history and delights in its diversity of forms. The artist regarded the exotic and holistic artwork (*Gesamtkunstwerk*) of the Musée des Colonies as a remarkable historical statement from a bygone age. Today, it retells quite a different story, one of continued immigration.

As the counter-image to the racism and fanaticism of the former colonial power, the film presents multiethnic Paris—with its high proportion of citizens originating from the former colonies. The protracted, tranquil sequence of images in the hair salon introduces us to this colorful and vibrant world, a part of the old, but contemporary European metropolis. Here the old, the young, and the very young people originating from Africa have their ornamental hairstyles created with pride and dedication and, by virtue of the artistic skill of the stylists, become works of art themselves. These intimate images afford an insight into the peaceful coexistence of cultures in the Paris of today, of which the Jewish immigrants of the 1930s to the 1960s could have only dreamed.

How the history of colonialism unspectacularly ran its course and ultimately ended is depicted in the brilliant episode in the auction house, where the national legacy of colonialism comes under the hammer, and—now decontextualized—is borne away as scattered fragments by individual collectors and aficionados. Having reached this final stage, the legacy

passes into new ownership, with any artifacts that retain market value either sold off or repossessed; and yet, the viewer's gaze lingers on the shot of the vast building's escalator and its rotating perpetual motion, which alludes to the circulation of the market and the inexorable passing of time.

The night, of course, is not for sleeping, but is the time of clubs, jazz cellars, chansons, dance floors, and exuberant parties. Here too, the carnival of cultures is triumphant. The uncrowned king and father of pop music, Chuck Berry, puts in a personal appearance, alongside sublime French chansonniers. This is the hour of young people, of uninhibited dancing; and what a time that was. A time in which the shock of the new still left a profound emotional impact— enough to turn subsequent generations green with envy. However, the film even has words of advice for today's angst-ridden and callow youth: there are many paths to the common destination.

In fact, Ulrike Ottinger's film brings everything neatly together. The old and the young, pain and pleasure, horror and comedy, experience and curiosity. Curiosity and astonishment are the principal drivers of this film: with our eyes wide open and senses primed, we have participated in the adventures of the "Other," in the openness of youth, in the freshness of their perspective, in their joyful receptiveness for everything the artist encounters. Yet, despite her concealment behind a large pair of sun glasses, the roving eyes of the artist are never still. All the places constituting the cabinet of curiosities that is Paris—its narratives, its people, images, poetry, songs, and sounds—have continued to resonate in her work. She has now bequeathed this to us in her poetic, filmic narrative. Our heartfelt gratitude for this precious and splendid gift!

The End in Sight
— Laurence A. Rickels

1

Ulrike Ottinger's predecessor in Paris —coming from another shore many decades before—was Gertrude Stein, who saw the expatriate condition as basic to making art. At the start of her essay "An American and France," she lodges the artist between romance and adventure:

> What is adventure and what is romance. Adventure is making the distant approach nearer but romance is having what is where it is which is not where you are stay where it is. So those who create things do not need adventure but they do need romance they need that something that is not for them stays where it is and that they can know that it is there where it is.[1]

Because artists are thrown back upon themselves, into their inner worlds, for their freedom they require a second civilization, one that does not mix itself up with the self.

> It has always been true of all who make what they make come out of what is in them and have nothing to do with what is necessarily existing outside of them it is inevitable that they have always wanted two civilizations.[2]

Unlike the civilization that is one's own, that makes you, the second civilization has nothing to do with you. It is a romantic other that stays put, leaving the artist free inside. Because it is outside and stays outside, it is always a thing to be felt inside—unlike the more complete difference without inner resonance, which comes nearer to being an adventure.

There is history and there are histories, and which history the artist chooses determines the choice of second civilization. It cannot be your own history, nor a compatible history, like English history is for Americans. "Even though eventually the American and Englishman find that they are different they can to a certain extent progress together and so they can have a time sense together they can have a past present and future together and so they are more history than romance."[3] Artists are drawn to a history that is not their own because it leaves them alone: "They do not live in it … but it is there and it has not happened."[4] What is there, but has not happened is romantic: "History is what has happened and so having happened it is something that might happen and so does not exist for and by itself and is therefore not romantic."[5] The other point around which history and romance can turn apart is continuity: "History can be outside but as outside it continues and as it continues it cannot remain inside you and so in this way it is very different from romance."[6]

"Just as one needs two civilizations so one needs two occupations the thing one does and the thing that has nothing to do with what one does."[7] The writer needs pictures; the visual artist needs literature. "Writing and reading is to me synonymous with existing, but painting well looking at paintings is something that can occupy me and so relieve me from being existing. And anybody has to have that happen."[8] That the second occupation is a draw for the artist is "natural enough because wherever it is as it is is the place where those who have to be left alone have to be."[9] Paris, the nineteenth-century capital of pictures, was a natural for Stein. It allowed her to become an expert in the specialty art languages of modernity, which were first rehearsed or repeated in pictures.

Stein sees the world shrinking, meaning having a second civilization, and living there too would begin to give way before the prospect of new and renewed configurations of the artist's romance, on the cusp of isolation, between worlds too big and too small. Before the mediatic shrinkage commenced, the world was too vast for trying out a new address, and the artist of ancient times stayed put. A second civilization was afforded by the specialty languages of art.

> In the early civilizations when any one was to be a creator a writer or a painter and he belonged to his own civilization and could not know another he inevitably in order to know another had made for him it was one of the things that inevitably existed a language which as an ordinary member of his civilization did not exist for him. That is really really truly the reason why they always had a special language to write which was not the language that was spoken, now it is generally considered that this was because of the necessity of religion and mystery but actually the writer could not write unless he had the two civilizations coming together the one he was and the other that was there outside him and creation is the opposition of one of them to the other.[10]

At the same time, specialty art languages —the inner form of the romantic second civilization—were returning in modernity. The changes in a shrinking world were augmenting the exceptional liminality of the Orient, which, she underscores, for a Californian at least, could not be written off as a colonialist souvenir: "the Orient was not a romance not necessarily an adventure, it was something different altogether."[11]

According to her own reckoning in the later work *Wars I Have Seen*, Stein's reflections on the Paris setting of her art belong to the nineteenth century, which overstayed its welcome through the theory of evolution that went around the globe in the guise, Stein emphasizes, of the "White Man's Burden." Not until the conclusion of World War II did the malingering-on of the nineteenth century come to an end. The war killed it dead: dead dead.[12] Already in 1936, however, in "An American and France," Stein recognized that the Orient was opening and occupying a new frontier between romance and adventure, breaching the impasse of the colonialist adventure and souvenir:

> There are so many things to say besides about the part in between between the Orient and the Occident and these might come to matter, indeed they are the romance to lots of you who are here now, and so have the world not to be too small so that any one who is to create can have his two civilizations which are necessary.[13]

Ottinger's second occupation, or cathexis, in Paris was represented by an antiquarian bookstore, a unique repository of German-language literary culture, defined and demarcated by the trashing and burning of its continuity in Nazi Germany. It was the historical introject in which she developed expertise. She transferred the underworld to her fiction films in the guise of "old Europe," an eccentric and cosmopolitan object of identification and celebration that comes alive again. What followed, doubly between the Orient and the Occident, as Stein writes, was Ottinger's documentary encounter with the worlds of others.

Ottinger went to Paris a visual artist: drawing, making print work, and painting. As the young artist reports in a radio interview for the German audience back home, the wealth of visual experience that a world capital like Paris has to offer does not impinge upon her—she is left alone, free to make her work. The Librairie Calligrammes is the organizing address for both her stay in the 1960s and the first chapter of *Paris Calligrammes*.[14] The bookstore was the work of Fritz Picard, who sorted through and selected German-language literary works from the many books that German and Austrian émigrés had to abandon when Paris proved either a dead end or but a station stop on their longer journey into exile. Literature was Ottinger's other occupation, and the bookstore's selection filled the introject of a history that, in the 1960s, was not continuous with French or German history in the making. Three histories, then, attended Ottinger's sojourn in Paris. The middle history required that she keep German and French histories separate in past, present, and future.

She left Paris after a seven-year stretch, leaving behind the stationary media of depiction to pursue film. While wrapping her first film, *Laocoön and Sons* (1972–73), she traveled for the first time to West Berlin to make a documentary of a performance by her close friend, the Fluxus artist Wolf Vostell.[15] She didn't become a performance artist but she did become a Berlin filmmaker. Beginning with *Ticket of No Return* (1979), she also filmed in West Berlin. West Germany was beginning to look like the war had never happened and as if a 1950s idyll had always been at home there instead. In Berlin, Ottinger found the back lot where the repressed

recent past kept percolating through like prehistory. There, the European histories and prehistories, which in Paris the young Ottinger had begun to unravel in the fine print of the work of mourning, could be read with eyes opened wide, unobstructed by manic idealization. One look through the camera and Ottinger was drawn to the most ancient city of modern history, the site without parallel for excavating form for her thought in its uncanny legibility.

Ticket of No Return, the first film in the Berlin Trilogy, is Ottinger's masterpiece, fulfilling the wish the young artist had sought to realize when painting in Paris. But traversing the art film is the call for "reality," and the Berlin settings which the latter-day lady Werther visits comprise a kind of documentary or travelogue. In 1984, Ottinger made her first bona fide documentary feature, *China. The Arts—The People*, which followed another departure, a departure which, five years later, *Johanna d'Arc of Mongolia* (1989) staged between genres as the train trip from Europe—from the introject of old Europe and its citational props of exoticism—to the documentary encounter with the Orient.

While the difference Stein delineates between romance and history can be seen as corollary to a difference between Ottinger's fiction films and her documentaries, Ottinger's filmmaking in both genres, and between genres, pursues her own sense of adventure. This differs from Stein's definition, which fits the symptom picture Donald W. Winnicott elaborates of the manic defense that fantasying or daydreaming must straddle. At the shallow end of fantasying, in the service of the manic defense, Winnicott places an author of colonialist adventure stories. In trying

to take flight from inner reality, it is possible to fall short with the crashing of a bore.

> In the ordinary extrovert book of adventure we often see how the author made a flight to daydreaming in childhood, and then later made use of external reality in this same flight. He is not conscious of the inner depressive anxiety from which he has fled. He has led a life full of incident and adventure, and this may be accurately told. But the impression left on the reader is of a relatively shallow personality, for this very reason, that the author adventurer has had to base his life on the denial of personal internal reality.[16]

The manic defense propels fantasying to outfly the dead end of inner reality by moving toward an outer reality amped up by omnipotent fantasy, a reality that is really a fantasy about reality. Fantasies defend against inner deadness by a projective flight from fantasies to yet other fantasies, a flight pattern that constructs a relationship to external reality. The manic defense is never far from the norm it helps to structure. That is why a relationship to outer reality can come through all the fantasying, and some dosage of the manic defense is always present and accounted for. Winnicott takes us on a tour of London music halls not unlike the Paris nightlife to which *Paris Calligrammes* treats us. We take in a healthy dose of the manic defense: "on to the stage come the dancers, trained to liveliness. One can say that here is the primal scene, here is exhibitionism, here is anal control, here is masochistic submission to discipline, here is a defiance of the super-ego. Sooner or later one adds: here is LIFE. Might it not be that the main point of the performance is a denial of deadness, a defence against depressive 'death inside' ideas, the sexualisation being secondary."[17] In Winnicott's interpretation, the manic defense is the cursor that allows us to read across the arts and everyday life for the sense or direction of an ending.

Session by session, Winnicott identifies in one of his patients the open "invitation … to get caught up in her manic defence instead of understanding her deadness, non-existence, lack of feeling real."[18] But the psychoanalyst holds an inside advantage within the series of being-in-session since the patient is on a treatment schedule that leads to a termination phase, which is the end in the dead end. This end is being analyzed from the get-go: in the course of its analysis, the patient reduces the manic defense, or balances on it, and, once the end arrives, can settle with the so-called depressive position, the foundation for a new beginning. The end or purpose of the analysis is on a schedule with its therapeutic finitude: "It is not enough to say that certain cases show manic defence, since in every case the depressive position is reached sooner or later, and some defence against it can always be expected. And, in any case, the analysis of the end of an analysis (which may start at the beginning) includes the analysis of the depressive position."[19]

The convergence of an ending with the inner dead end, the patient's accession to the depressive position in the course of the termination phase, is what the analyst ordered. Ottinger's stay in Paris was on a schedule, perhaps it was also the time of an auto-analysis, and the ending coincided with a new beginning for the artist in a new medium.

The visit to the largest auction house in Paris is the high point of a convergence of endings in *Paris Calligrammes*, the intrapsychic integration of the patient Winnicott addresses writ large. In one of the sixteen halls, the auctioning of photographic memorabilia from French colonies in Indochina and China is underway. Following this scene, a stationary camera records the mirrored escalator of the three-story auction house, punctuated only by the occasional customer carrying home a newly acquired treasure. We stay with the camera looking into the middle distance while the footage empties out and becomes a place for absence. In the voice-over, Ottinger invokes a history of the French colonial past as a complex of alternating alterations in relations obtaining between the colonial subjects and the colonists (and the colonial power). Before visiting the auction house, Ottinger guided us through a commemorative garden honoring the colonial subjects who died fighting for France.[20]

Ottinger's voice-over continues as we watch the escalators: on that day in another part of the auction house, artifacts from the French colonies in Africa were also sold. Every artifact has a unique history, and when we recognize it, Ottinger intones, the object comes alive again. And now the children, of both the colonial subjects and the colonists, enter this place of business—a terminal of loss, commemoration, and collection—in order to buy, sell, or buy back memories.

What Ottinger brings back to Paris over fifty years later is her documentary cinematography, developed along the new frontiers between romance and adventure. There is the scene one does not want to see end, steeped in the unique milieu of African-French hairdressers at work in Paris. Here, Ottinger addresses the heirs to the era of French colonialism in the setting of her documentary art form, her legacy.

3

Ottinger always said that she had reached a point of crisis in Paris. Certainly, it caused her to leave the city and brought about a change of art. That is all she would say. Then in 2010, she began excavating this past, exhibiting her paintings at the art association Neuer Berliner Kunstverein on the occasion of winning the Hannah Höch Prize. The art world assumed the Kunstverein was going to honor the director of art cinema with another exhibition of her photography, largely pursued in the context of her film projects and first introduced to the art world in 2000 through a show in a prominent New York gallery. But instead Ottinger pushed through a surprising retrospective jump cut, promoting a more integrated view of her development as an artist. In *Paris Calligrammes*, she documents and historicizes, in a setting of French and world-political events, the seven years of her stay in Paris as painter.

Do Ottinger's paintings show that her sojourn was on a schedule with its double ending? Yes. Consider Ottinger's final painting, *Bol* (1968), a totemic trio of panels depicting three phases of one action (and to which another lineup of images as frames in a film already beckons). A somber-faced woman raises an oversized bowl, commences in the second panel to drink, until, in the third panel, her face is eclipsed by the upended emptied vessel. She's had her fill and an "X" is stamped across the parting shot.

In her first painting phase in the early 1960s, Ottinger foregrounded notational systems extending throughout Jewish mysticism or folklore, structuralism, and cybernetics. The upbeat engagement with the symbols and theories of the world as signification system, which are as diverse as they are continuous, gives way to the paintings of her second phase. This phase, now recognizably engaging with Pop, follows out the stream-lining of medium or message from the art and deco of American mass culture at the onset of globalization into the close quarters of horrific premonition. *Bol* signs off with a forbidding icon, almost as ubiquitous as the cross it resembles, but with which, given the urgency of its secular message, it cannot be confused.

Ottinger based *Allen Ginsberg*, painted two years earlier, on the iconic photograph of the Beat poet as Uncle Sam. Yet her new Uncle Sam emits an empty thought or speech bubble like ectoplasm at a séance. The cartoon cartouche is a recurring motif, for example in a work from the same year, *Bubblegum*, composed of a series of images flipping through the act of blowing up and popping gum. Like the stuck-out tongues and the hands that are opened and held up and out, the empty speech bubbles continue the interest in symbols of world signification, but in a body language of warning. Even as they are moved side to side vaudeville-style (for example in the artist's 1965 photographic self-portrait, lined up with the Marx Brothers on the poster behind her), the hands reach through their emblematic history to signal, at the border between trust and suspicion, apotropaic defense. The abundance of such emblems signifies, at best, a standoff and, more likely, imminent doom—like all the crucifixes and bunches of garlic packed into the Transylvanian village at the foot of Dracula's castle.

Aby Warburg composed his lecture on the serpent ritual, which he delivered in the asylum Bellevue, from notes he had taken during a trip through the United States decades earlier. The lecture, through which he hoped to obtain, like Daniel Paul Schreber in exchange for his memoirs, a bill of recovery and release from the institution, ended with Warburg identifying Uncle Sam in a photo he had taken of a passerby on the streets of San Francisco, the horizon line crisscrossed by electric wires. For Warburg, this new Uncle Sam is the herald of redemption from the dread of snakes and lightning that the serpent ritual still metabolized and symbolized. The technology of live transmission across those wires represents, Warburg pronounces in the lecture, the "murder" of room for thought, which the earlier symbols comprising the serpent ritual—like the sign and notation systems traversing Ottinger's first painting phase in Paris —upheld. Warburg's reading of modernity through a relay of mythic interpretations of progress in the Bellevue lecture is one of Ottinger's most prized references and inspirations. In her second painting phase in Paris, Pop replaces the specialty signification systems. However, the emergence or emergency of gestural or non-verbal bodily communication picks up, with unbuffered dread, where the signs left off. Ottinger's turn to film parallels Warburg's turn to the mediatic setting of his Mnemosyne project, in which he continued to contemplate his crisis-borne insights in a format of juxtaposition rather than opposition.[21]

In *Bol*, the perfect exchange between containers, now full, now empty, advertises

a fluid content that is vital, like the blood that is life. In his *Memoirs of My Nervous Illness*, Schreber called the breaking point of his crisis "soul murder." He defined it as the heinous practice of a perpetrator extending his own life by diminishing that of his victim. As Schreber quips, appetite comes with eating.[22] In George Romero's 1968 film *Night of the Living Dead*, flesh-eating ghouls beset a small group holed up and bent on survival, with the TV broadcasting news of an "epidemic of mass murder."

Allen Ginsberg shows the outlines of fitting pieces, cut up like a jigsaw puzzle for children. Ottinger caught the ritual process of fragmentation and restoration in the act when she dumped the painting on the floor, inviting those attending the opening of her exhibition to put the pieces back together again. In "psychohorror" movies like *Pieces* (1983) and *Saw* (2005) the conceit of transposing puzzle play to other settings has been made flesh. Similar to the monstrous bodies assembled out of the body parts of corpses, in Mary Shelley's *Frankenstein* and its many film adaptations, the murderous puzzling appears in slasher and splatter films as the internal simulacrum of filmmaking. In *The Texas Chainsaw Massacre* (1974), once we cross into the cannibal farm, we hear generators that whir just like film cameras and projectors. The cannibal killers make sculptures out of the remains of their ongoing repast, conjoining the intake of destruction with the output of preservation. Sawing becomes seeing pictures. But at the end of the film, the truck that makes possible the female protagonist's escape by running over her psycho pursuer bears the name Black Maria, the name Thomas Edison gave his movie production studio. The construction of film's self-reflexive essence out of the limits of

material reality falls short of the greater syntax of cinema.[23]

4

That the world was getting smaller meant there was significant visual art outside Paris before 1933, like at the Bauhaus in Germany, but it didn't add up to a true challenge to the status of Paris as the capital of pictures. However, coincident with Ottinger's move to Paris, an innovation alliance was forming between New York, which started putting out its shingle as the new capital of pictures during the 1950s, and West Germany. Over the course of the 1960s Joseph Beuys and his colleagues launched a German visual art that was decisively important in the world, importantly not in the mode of restoration of what the Nazis had banished but as a breakthrough without precedent.

Eva Hesse escaped Nazi Germany by Kindertransport in 1938, and as a young woman trained with émigrés to become a New York painter. Still, an essential stopover in her development as a sculptor of world renown was the year she spent in 1964 in the environs of the Düsseldorf/Cologne art scene associated with Beuys. When she left this exceptional setting to visit "Germany," however—traveling to Hamburg to revisit her family home—all doors were shut to her and her history. Representing her parents in restitution negotiations at this time, Hesse was aware that the same West German diligence that had engaged in mass murder in the recent past was the one producing the economic miracle now. The by-product of this industry, the work of reparation and restitution, for both the perpetrators and the victims of traumatic vio-

lence, must precede even the need to mourn.

Apprenticed to Johnny Friedlaender in Paris, Ottinger made her first recognized work, a portfolio of etchings titled *Israel*, which the Bibliothèque nationale added to its collection. Israel and West Germany were the model postwar states, bound through reparation to proceed in tandem to integration. According to Melanie Klein, integration pulls up short at the prospect of irretrievable loss, and it includes this shortfall or incompletion in its structure.[24] Just as the preliminary effort of reparation cannot neutralize or deny the scene of destruction, so integration cannot circumvent or cleanse untenable juxtapositions arising in the wake and shake-up of trauma. Out of the turbulence, which integration introduces and works through, the impasse of traumatic history shifts toward the onset of the ability to mourn.

In the prologue accompanying her own filming in Paris (it was exclusively borrowed historical footage up to this point), Ottinger says she is taking up again her former self's search for the artistic form adequate to express her rich experiences in Paris, but this time through the lens of history. Ottinger's sojourn in Paris in the 1960s was her departure from the upward mobility of West Germany, with its attendant affection-deficit and lack of repentance in everyday life and the arts. Ottinger identifies the street sweeping that closes the prologue as a cleansing ritual. That the same street sweepers take their bows at the end of the film means the document is framed as a performed ritual of cleansing.

The film begins again before its namesake—the Librairie Calligrammes—the antiquarian bookstore that Picard dedicated to German-language literature from the Enlightenment until 1933. Its history of German letters and the larger and more remote history of Paris are two bookends of the film document in *Paris Calligrammes*. In time for making the film, Ottinger discovered Picard's guestbook, the ghost book of the introjected history, tracing a more remote recent past passing through her own more recent past. She turns the pages of the book very slowly and the internal simulacrum of the film flips at the speed of a Librairie of mourning. As the page turns, grief can be communicated.

In 1968, Ottinger was beset by a serial nightmare that post-traumatically installed the recent past of Nazi Europe in the contemporary political upheavals in Paris. Her nightmare reaches back to early childhood memories of time spent with her Jewish mother secreted away in an attic room in a back building of the family compound in Konstanz. In her adolescence in postwar West Germany, she used it as her atelier. The pounding sounds that the Paris police made with their staffs while gathering in the streets below, and which resounded in Ottinger's attic room across from the Sorbonne, were transposed to the nightmare's soundtrack. In the nightmare, she is in the attic room in Konstanz, which is again her studio but packed with her Paris paintings and sculptures. Suddenly, a fire starts. She phones her family. Although in the waking past the phone was an inside line that rang in the main house, in the nightmare Ottinger next phones her mentors. But even Louis Althusser, Pierre Bourdieu, and Claude Lévi-Strauss, who influenced her first phase of paintings in Paris, cannot help her. Then she calls the fire brigade. When the firemen arrive, they immediately turn into hybrids, at once SS agents

(wearing dark leather coats) and the Paris police (with the pounding staffs). They commence destroying what the fire has not yet wasted. It was at this point, before the end in the dead end was reached, that Ottinger would wake up.

Targeting American decadence, a radical student at the Universität Konstanz interrupted the opening of a 1968 group exhibition in which Ottinger was showing her Paris Pop works, even destroying her sculpture. Her serial nightmare was already underway, and the German syndication of the revolution in Paris confirmed reservations that facilitated her decision to depart Paris and jump media. What she was after she didn't want contradicted, idealized away by successful mourning, or otherwise obstructed by mourning that means well. She was going to enter upon the stricken staging area of the integration of the recent German past. She slapped the ruined work back together again so it could be used as a film prop.

In her first film, *Laocoön and Sons*, the sculpture is destroyed once more in a sequence based on her serial nightmare. The film that is most continuous with her time in Paris places that time on a schedule, coming to a full stop within her nightmare scene. The artist, who dies during the destruction of her atelier by the Furies, first emerging out of the water as the hybrid firemen, loses her loss in a series of metamorphoses. She finds an alternative to the studio of the pictorial artist and its terrible destruction in the circus Laocoön and Sons. It is not for nothing that the circus shares its name with the title of the film. A sequence of excerpts from the film comprise the epilogue of *Paris Calligrammes*. The film medium gave Ottinger room for thought, room to turn around the

traumatizing memories, identifications, and histories and pry apart their stranglehold, making room for a joyful commemoration of old Europe and its encysted representatives as a first stop in, and rehearsal for, the documentary adventure of encountering a world of others.

At the start of *Paris Calligrammes*, Ottinger remembers a line from *Les Enfants du Paradis* (1947) and underscores that she too did not carry her eyes in her pockets (like a tourist her camera). In Paris, she says, her eyes grew wider and larger. *Paris Calligrammes* cites scenes from Ottinger's Berlin trilogy three times to show the influence of her time in Paris. Ottinger recalls a circus troupe that Willy Maywald once included in one of his celebrated *jour fixes*, which she plays back as the scene in which the circus performers proceed down the street in *Freak Orlando*. A stopover in the Musée national Gustave Moreau yields a demonstration of the kinship between Moreau's paintings and the proscenium arch on the shore in *Dorian Gray in the Mirror of the Yellow Press*, under which an opera of colonialism unfolds. A visit to the celebrated archival institutions of Paris unpacks Francisco Goya's Los Caprichos and prompts the clip of the matching scene from *Freak Orlando*, the most innovative of so many citations from the famous series.

In the large salon where the acclaimed fashion photographer Maywald held court there were also stairs leading up to a gallery overlooking the setting. Ottinger recalls that when she too attended an event there, like the one in which the circus performers prompted a scene in *Freak Orlando*, she preferred standing in the gallery enjoying the best possible view of the flamboyant procession below. From the cave balcony in the cliff walls above the beach, Dorian

and Frau Dr. Mabuse watch the opera framed by the Moreau-inspired arch, even while they are at the same time engaged below in the performance. Because the eye cannot see itself, the camera completes and staggers our visual sense, allowing us to see, or be, as a camera. The fictional conceit of looping the visual sense and its space-time through an ultimate point of view from which to observe the observer, which the camera literally supplies, is time travel, which Ottinger invokes early on in the film document of her time in Paris over fifty years ago. Now we can see that Ottinger's stay in Paris was on a schedule with an ending, in other words, with a new beginning, and that *Paris Calligrammes* is the portrait of the young artist as a camera—her eyes, out of her pockets, growing wider and larger.

1 Gertrude Stein, "An American and France," in *What Are Masterpieces* (Los Angeles, CA, 1940), pp. 62–63. The essay was originally a lecture that Stein delivered at Oxford University in 1936.

2 Ibid., p. 62.

3 Ibid., pp. 64–65.

4 Ibid., p. 68.

5 Ibid., pp. 65–66.

6 Ibid., p. 64.

7 Ibid., p. 69.

8 Ibid.

9 Ibid.

10 Ibid., p. 65.

11 Ibid., p. 66.

12 See Gertrude Stein, *Wars I Have Seen* (London, 1945), especially pp. 8, 9, and 51.

13 Stein, "An American and France," 1940 (see note 1), pp. 66–67.

14 Of course, the name of the bookstore refers to the collection of poems Guillaume Apollinaire fashioned and named after calligrams. He saw his work as the idealization of the art of typography on the cusp of its replacement by the new means of reproduction—the cinema and the phonograph. What is implied is that the transition to the new means carries the typography forward in another guise and that the movies, for example, were already the new calligrams.

15 Ulrike Ottinger (dir.), *Berlinfieber—Wolf Vostell. Eine Happening—Dokumentation von Ulrike Ottinger,* documentary, 12 min. (Berlin, 1973).

16 Donald W. Winnicott, "The Manic Defence," in *Through Paediatrics to Psychoanalysis: Collected Papers* (New York, 1992), p. 130.

17 Ibid., p. 131.

18 Ibid., p. 143.

19 Ibid.

20 In her Paris prehistory in Konstanz, Ottinger witnessed a French military presence that, at the time of the war in Algeria, was stocked for the German occupation with soldiers from the colonies, in particular from Algeria.

21 To obtain release, Aby Warburg adapted his reading in the "Serpent Ritual" lecture to the technophobia of his treating psychiatrist Ludwig Binswanger. One look at Binswanger's case studies shows that his turn toward Martin Heidegger was a turn away from Sigmund Freud's sense of techno delusion as a mode of recovery. If organized through technology, then Binswanger concluded that the delusional illness was chronic and untreatable.

22 Daniel Paul Schreber, *Memoirs of My Nervous Illness.* Edited and translated by Ida Macalpine and Richard A. Hunter (New York, 2000), p. 34.

23 For a more complete assessment of the allegory of slasher and splatter cinema, see Laurence A. Rickels, *The Psycho Records* (New York, 2016).

24 See Melanie Klein, "On the Sense of Loneliness," in *Envy and Gratitude and Other Works 1946–1963* (New York, 1984), pp. 300–13.

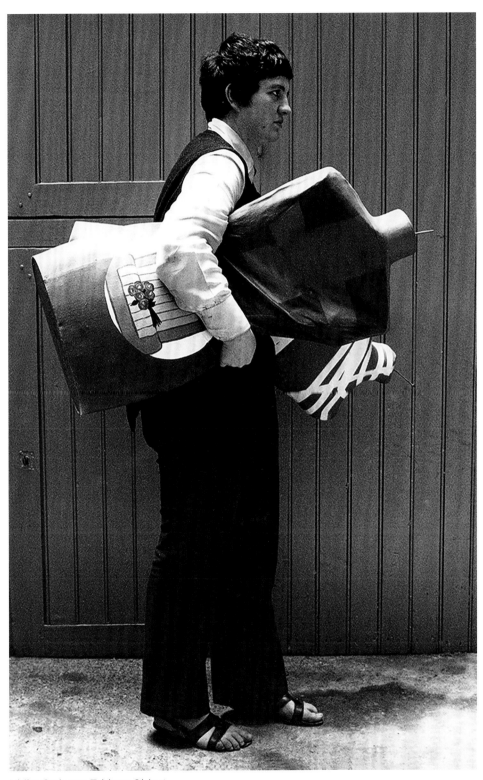

Ulrike Ottinger, Tableau Object

Ulrike Ottinger

D

Ulrike Ottinger wuchs in Konstanz auf. 1962 bis 1968 lebte sie als freie Künstlerin in Paris, studierte Radiertechniken bei Johnny Friedlaender und besuchte Vorlesungen von Claude Lévi-Strauss, Louis Althusser und Pierre Bourdieu. 1969 kehrte sie nach Konstanz zurück, gründete eine Galerie mit Filmclub und drehte ihren ersten Film. 1973 zog sie nach Berlin, wo sie ab 1979 mit ihrer Berlin-Trilogie die Reihe ihrer großen Spielfilme einleitete. *China. Die Künste — Der Alltag* (1985) markiert den Anfang ihrer langen Dokumentarfilme, die sie vor allem in verschiedene asiatische Länder führten. Zuletzt reiste sie für *Chamissos Schatten* (2016) durch entlegene Regionen des Beringmeers.

Ulrike Ottingers 26 Spiel- und Dokumentarfilme wurden auf internationalen Festivals gezeigt, mit Preisen ausgezeichnet und in zahlreichen Retrospektiven gewürdigt, u. a. in der Pariser Cinémathèque française, im Museum of Modern Art, New York und im Pacific Film Archive Berkeley.

Seit Beginn ihrer künstlerischen Laufbahn widmet sich Ulrike Ottinger auch der Fotografie und Rauminstallation. Ihre Werke sind in wichtigen Sammlungen, u. a. Ingvild Goetz/Staatliche Sammlung in Bayern, Lenbachhaus, München und Museo Nacional Reina Sofía, Madrid vertreten. Neben zahlreichen Gruppenausstellungen hatte sie Einzelausstellungen u. a. im Witte de With Center of Contemporary Art, Rotterdam, in den Kunst-Werken und dem HKW Berlin sowie im NTU Centre for Contemporary Art Singapore. Ulrike

Ottinger begleitet ihre Film- und Ausstellungsprojekte mit Künstlerbüchern wie *Bildarchive* (2005), *Floating Food* (2011), *Chamissos Schatten* und *Weltreise. Forster — Humboldt — Chamisso — Ottinger* (2015).

Ulrike Ottinger ist Mitglied der Akademie der Künste Berlin, der European Film Academy und der Academy of Motion Picture Arts and Sciences.

F

Ulrike Ottinger a grandi à Constance. De 1962 à 1968, elle vit en tant qu'artiste indépendante à Paris, où elle se forme aux techniques de la gravure dans l'atelier de Johnny Friedlaender et suit des conférences de Claude Lévi-Strauss, Louis Althusser, Pierre Bourdieu.

En 1969, elle revient à Constance, y fonde une galerie avec ciné-club et tourne son premier film. En 1973, elle s'installe à Berlin et y tourne à partir de 1979 sa « Trilogie berlinoise », qui marque le début de la série de ses grands films de fiction. *China. Die Künste — der Alltag* (1985) est le premier des longs documentaires qui la conduiront surtout dans différents pays d'Asie. Dernièrement, pour *Chamissos Schatten* (2016), Ulrike Ottinger a fait un voyage dans les lointaines régions autour de la mer de Béring. Les 26 films d'Ulrike Ottinger, fictions et documentaires, ont été montrés dans les plus importants festivals internationaux, y ont reçu des prix et ont souvent été honorés à l'occasion de rétrospectives, entre autres à la Cinémathèque française, au *Museum of Modern Art* de New York et au *Pacific Film Archive* de Berkeley.

Depuis le début de son parcours artistique, Ulrike Ottinger se consacre aussi à la photographie et aux installations.

Ses œuvres sont représentées dans des collections importantes, entre autres la Staatliche Sammlung *Ingvild Goetz* en Bavière, la *Lenbachhaus* de Munich et le *Museo Nacional Reina Sofía* à Madrid. Parallèlement à de nombreuses expositions collectives, son travail a fait l'objet d'expositions personnelles comme celles du Witte de With Museum de Rotterdam, du Kunstwerken et de la Maison des cultures du monde à Berlin, ainsi que du NTU Center for Contemporary Art à Singapour. Ulrike Ottinger accompagne ses travaux cinématographiques et ses expositions avec des ouvrages d'artiste comme *Bildarchive* (2005), *Floating Food* (2011), *Chamissos Schatten* et *Weltreise. Forster — Humboldt — Chamisso — Ottinger* (2015).

Ulrike Ottinger est membre de Akademie der Künste Berlin, de l'European Film Academy et de l'Academy of Motion Picture Arts and Sciences.

E

Ulrike Ottinger grew up in Konstanz. From 1962 until 1968, she lived as an independent artist in Paris, studied etching techniques with Johnny Friedlaender, and attended lectures by Claude Lévi-Strauss, Louis Althusser, and Pierre Bourdieu. In 1969 she returned to Konstanz, where she founded a gallery plus a film club and made her first film. She moved to Berlin in 1973, where she initiated her acclaimed series of feature films with the "Berlin trilogy." *China. The Arts—The People* (1985) marks the beginning of her series of long documentary films that have led her primarily to Asian countries. Most recently, for *Chamisso's Shadow* (2016), she traveled through distant regions of the Bering Sea.

Her films have been shown at international film festivals, won awards and prizes, and been appreciated in multiple retrospectives, including at the Cinémathèque française in Paris, the Museum of Modern Art in New York, and the Berkeley Art Museum and Pacific Film Archive.

Besides her films, Ulrike Ottinger has worked in photography, and space installation throughout her artistic career. Her works are represented within important collections, such as the Ingvild Goetz/Staatliche Sammlung in Bayern, Lenbachhaus München, and Museo Nacional Reina Sofía Madrid. Besides numerous group shows, solo exhibitions of her work have been held at the Witte de With Center for Contemporary Art in Rotterdam, Kunst-Werke Berlin, HKW Berlin, and the NTU Center for Contemporary Art Singapore. She accompanies her film and exhibition projects with artist books such as *Bildarchive* (2005), *Floating Food* (2011), and *Chamissos Schatten* and *Weltreise: Forster — Humboldt — Chamisso — Ottinger* (2015).

Ulrike Ottinger is a member of the Akademie der Künste, Berlin, the European Film Academy, and the Academy of Motion Picture Arts and Sciences.

–

Aleida Assmann

D

Aleida Assmann ist Anglistin, Ägypto-
login, Literatur- und Kulturwissen-
schaftlerin. Geboren 1947 in Bethel bei
Bielefeld, studierte sie von 1966 bis
1972 Anglistik und Ägyptologie in Heidel-
berg und Tübingen. Von 1993 bis 2014
war sie Professorin für Anglistik und
Allgemeine Literaturwissenschaft an der
Universität Konstanz, daneben hatte sie
zahlreiche Gastprofessuren im In- und
Ausland inne. Ihr Forschungsschwer-
punkt ist die kulturwissenschaftliche
Gedächtnisforschung. 2018 erhielt sie
zusammen mit Jan Assmann den Frie-
denspreis des Deutschen Buchhandels.
Zuletzt sind erschienen: *Formen des Ver-
gessens* (2016), *Menschenrechte und Menschen-
pflichten. Schlüsselbegriffe für eine humane
Gesellschaft* (2018), *Der europäische Traum. Vier
Lehren aus der Geschichte* (2018).

F

Aleida Assmann est angliciste, égyptolo-
gue, spécialiste de littérature et histoire
des civilisations. Née en 1947 à Bethel,
près de Bielefeld, elle a étudié de 1966
à 1972 la philologie anglo-saxonne et
l'égyptologie à Heidelberg et Tübingen.
De 1993 à 2014, elle a enseigné la philo-
logie anglo-saxonne et la littérature à
l'université de Constance. En parallèle,
elle a été professeur invitée dans de
nombreuses universités allemandes et
étrangères. Ses travaux portent plus spé-
cifiquement sur la recherche mémo-
rielle liée à l'histoire des civilisations.
En 2018, elle s'est vu décerner, en
même temps que Jan Assmann, le Prix
de la Paix des libraires allemands. Par-
mi ses dernières publications : *Formen
des Vergessens* (2016), *Menschenrechte und
Menschenpflichten. Schlüsselbegriffe für eine
humane Gesellschaft* (2018), *Der europäische
Traum. Vier Lehren aus der Geschichte* (2018).

E

Aleida Assmann is an Anglicist, Egypto-
logist, and literary and cultural theorist.
Born in 1947 in Bethel, near Bielefeld,
she studied English and Egyptology
from 1966 to 1972 in Heidelberg and
Tübingen. From 1993 to 2014 she was
Professor for English and Literary Stud-
ies at the Universität Konstanz, also
holding many visiting professorships
both at home and abroad. The focus of
her research is cultural and communica-
tive memory. Together with Jan Ass-
mann, she was awarded the 2018 Peace
Prize of the German Book Trade. Re-
cent publications in English are: *Cultur-
al Memory and Western Civilization: Functions,
Media, Archives* (2012) and *Shadows of Trau-
ma: Memory and the Politics of Postwar Identity*
(2015). *Is Time Out of Joint? On the Rise and
Fall of the Modern Time Regime* will be pub-
lished in 2020.

—

Laurence A. Rickels

D

Nach 30 Jahren als Lehrer an der University of California nahm Laurence A. Rickels 2011 eine Professur für Kunst und Theorie an der Staatlichen Akademie der Bildenden Künste Karlsruhe in der Nachfolge von Klaus Theweleit an. Nach seinem Abgang von der Akademie war er Eberhard Berent Visiting Professor und Distinguished Writer an der New York University (Sommersemester 2018). Er lehrt zurzeit an der European Graduate School (Saas Fee, Schweiz, und Malta) als deren Sigmund Freud-Professor (für Medien und Philosophie). Rickels ist Autor von *Aberrations of Mourning* (1988), *The Case of California* (1991), *Nazi Psychoanalysis* (2002), *The Vampire Lectures* (1999), *The Devil Notebooks* (2008), *Ulrike Ottinger. The Autobiography of Art Cinema* (2008), *I Think I Am. Philip K. Dick* (2010), *SPECTRE* (2013), *Germany. A Science Fiction* (2014) und *The Psycho Records* (2016).

F

Après trente ans d'enseignement à l'Université de Californie, Laurence A. Rickels accepte en 2011 la chaire d'art et théorie de l'Académie des beaux-arts de Karlsruhe jusque-là occupée par Klaus Theweleit. Après sa retraite de l'Académie, Rickels est le Professeur invité et écrivain émérite de la chaire Eberhard-Berent à l'Université de New York (semestre de printemps 2018). Il continue d'enseigner à l'Ecole supérieure européenne (Saas Fee, Suisse, et Malte) où il occupe la chaire Sigmund-Freud (médias et philosophie). Rickels est l'auteur de *Aberrations of Mourning* (1988), *The Case of California* (1991), *Nazi Psychoanalysis* (2002), *The Vampire Lectures* (1999), *The Devil Notebooks* (2008), *Ulrike Ottinger. The Autobiography of Art Cinema* (2008), *I Think I Am. Philip K. Dick* (2010), *SPECTRE* (2013), *Germany. A Science Fiction* (2014) et *The Psycho Records* (2016).

E

After thirty years teaching at the University of California, in 2011 Laurence A. Rickels accepted the professorship in Art and Theory at the Staatliche Akademie der Bildenden Künste Karlsruhe as successor to Klaus Theweleit. After retiring from the Akademie, Rickels was the Eberhard Berent Visiting Professor and Distinguished Writer in Residence at New York University (spring semester 2018). He continues to teach at the European Graduate School (in Saas Fee, Switzerland, and Valetta, Malta) as the Sigmund Freud Professor (Media and Philosophy). Rickels is the author of *Aberrations of Mourning* (1988), *The Case of California* (1991), *Nazi Psychoanalysis* (2002), *The Vampire Lectures* (1999), *The Devil Notebooks* (2008), *Ulrike Ottinger: The Autobiography of Art Cinema* (2008), *I Think I Am: Philip K. Dick* (2010), *SPECTRE* (2013), *Germany: A Science Fiction* (2014), and *The Psycho Records* (2016).

Diese Publikation erscheint anlässlich der Ausstellung / Ce livre est publié à l'occasion de l'exposition / This book is published in conjunction with the exhibition

Paris Calligrammes — Eine Erinnerungslandschaft von Ulrike Ottinger

Haus der Kulturen der Welt, Berlin
23. 8. – 13. 10. 2019

Im Rahmen von _100 Jahre Gegenwart_, gefördert von der Beauftragten der Bundes-regierung für Kultur und Medien aufgrund eines Beschlusses des Deutschen Bundestages. / Dans le cadre de _100 Jahre Gegenwart_, soutenue par le Commissaire du gouvernement fédéral à la culture et aux médias sur la base d'une résolution du Bundestag allemand. / In the context of _100 Years of Now_, supported by the Federal Government Commissioner for Culture and the Media due to a ruling of the German Bundestag.

Ulrike Ottinger dankt / remercie / thanks:
Aleida Assmann, Laurence A. Rickels, Katharina Sykora, Annette Antignac, Anette Fleming, Thomas Kufus, Conny Ziller, Pierre-Olivier Bardet, Christine Frisinghelli, Manfred Metzner, Martin Dreyfuß, Jutta Niemann, Bernd Scherer und seinem Team

Herausgeber / Éditeur / Editor
Bernd Scherer, Haus der Kulturen der Welt

Künstlerische Gestaltung / Conception artistique / Artistic design
Ulrike Ottinger

Redaktion und Koordination / Rédaction et coordination / Editing and coordination
Martin Hager, Olga von Schubert

Projektleitung und Koordination / Gestion de projet et coordination / Head of project and coordination
Alexandra Engel, Franziska Janetzky, Rejane Marie Salzmann

Werkstatt Ulrike Ottinger / Atelier Ulrike Ottinger / Studio Ulrike Ottinger
Elisabeth Sinn (Leitung / gestion / head), Laura Drescher, Corinna Kupka, Lisa Spengler, Patrycja Stern, Christian Vontobel

Lektorat / Suivi éditorial / Copy-editing
Anne-Marie Lapillonne (Français)
Mandi Gomez (English)
Kirsten Thietz (Deutsch)

Übersetzungen / Traductions / Translations
Herwig Engelmann (English → Deutsch)
Anne-Marie Lapillonne (English → Français)
Bernard Mangiante (Deutsch → Français)
John Rayner (Deutsch → English)

Gestaltung und Satz / Maquette et composition / Graphic Design and typesetting
Tobias Honert, Jan Wirth → zentraleberlin.com

Schrift / Caractères / Typeface
Mrs. Eaves, Gotham

Herstellung / Fabrication / Production
Vinzenz Geppert, Hatje Cantz

Reproduktionen / Photogravure / Reproductions
Digital Darkroom, Berlin

Druckerei und Buchbinderei / Imprimerie et façonnage / Printing and binding
Printer Trento S.r.l., Trento, Printed in Italy

Papier / Papier / Paper
Gardamatt, 130 g/m²

HKW gefördert von / soutenue par / funded by

 Die Beauftragte der Bundesregierung
für Kultur und Medien

Erschienen im / Publié par / Published by
Hatje Cantz Verlag GmbH
Mommsenstrasse 27
10629 Berlin
Deutschland / Allemagne / Germany

Ein Unternehmen der Ganske Verlagsgruppe
Une entreprise du groupe d'édition Ganske
A Ganske Publishing Group company

www.hatjecantz.com

ISBN 978-3-7757-4637-3